观看爱情

浪漫剧的生产、叙事与消费

曹书乐 帕孜丽娅·阿力木 —— 著

Watching Romance

The Production, Narrative,
and Consumption of Romantic Drama Series in China

华东师范大学出版社

·上海·

图书在版编目（CIP）数据

观看爱情：浪漫剧的生产、叙事与消费／曹书乐，帕孜丽娅·阿力木著. — 上海：华东师范大学出版社，2024. — ISBN 978-7-5760-5183-4

Ⅰ. J905.2

中国国家版本馆 CIP 数据核字第 2024ZE9648 号

观看爱情：浪漫剧的生产、叙事与消费

著　　者	曹书乐　帕孜丽娅·阿力木
责任编辑	赵万芬
责任校对	彭华惠　时东明
装帧设计	周伟伟
出版发行	华东师范大学出版社
社　　址	上海市中山北路 3663 号　邮编　200062
网　　店	http://hdsdcbs.tmall.com/
客服电话	021-62865537
印 刷 者	上海邦达彩色包装印务有限公司
开　　本	890×1240　32 开
印　　张	8.625
版面字数	182 千字
版　　次	2024 年 7 月第 1 版
印　　次	2024 年 7 月第 1 次
书　　号	ISBN 978-7-5760-5183-4
定　　价	65.00 元
出 版 人	王　焰

（如发现本版图书有印订质量问题，请寄回本社市场部调换或电话 021-62865537 联系）

目 录

导语 \ 001

第一章　浪漫爱与浪漫叙事 \ 001
第二章　登上屏幕：浪漫剧成为一种类型 \ 031
第三章　浪漫剧产业：政策环境与趋势热点 \ 063
第四章　浪漫剧的创作 \ 105
第五章　电视受众与浪漫叙事的接受分析 \ 137
第六章　观看浪漫剧：行为偏好与选择原因 \ 155
第七章　观看浪漫剧：寻找浪漫理想 \ 177
第八章　理想爱人：浪漫剧中的多元男性气质 \ 209
第九章　身体、欲望与贞洁 \ 241

结语 \ 259

导　语

言情剧、偶像剧、甜宠剧、虐恋剧、霸总剧、仙侠剧等以男女主角和配角的爱情故事为叙事主线的各类剧集在近年获得飞速发展，成为包含卫视剧和网剧在内的剧集市场中最受欢迎的类型之一，回应着观众对浪漫和亲密关系的想象，激发着社会上对爱情与婚恋的讨论。

热播的类型电视剧是通俗文化的一种形式，反映了社会的情感结构，集中体现了普通人的普遍焦虑。对浪漫剧的研究，不仅需要直觉型阐释，也即对文本的分析，以及对浪漫剧作为一种类型具有一套怎样的叙事规则的分析；还应纳入经验主义的阅听人研究，也即研究观众在观看过程中的接受与阐释，进而探究是什么样的社会现实和心理机制使得观众喜欢浪漫剧，什么样的文化语境让观众觉得浪漫剧与他们息息相关并能从观看中获得乐趣。对浪漫剧观众展开调查成为一种必要，也即年龄、受教育程度、社会身份这样的变量和性别产生了怎样的交集，才使得不同的人群与浪漫剧具有不同的互动机制。

浪漫剧作为文化领域的产物,还需要我们去理解促使它得以发展的那些条件——我们要理解在怎样的政策环境和技术发展条件下,浪漫剧的繁荣和发展才成为可能。结构性的因素规制着浪漫剧内容的限度,基础设施的可供性推动着电视剧传播的模式变迁。在此过程中,文化专业人士在符号生产中自主性的增长和总体队伍的扩大推动着文化内容的持续供应。文化专业人士在与市场的暧昧关系中,一方面希望坚持审美主体性,一方面又屈从于文化工业的要求,自觉或不自觉地与资方或经济专业人士达成联盟,迎合不同消费品位,拓展多元审美并使其获得合法性。这便也引发了文化领域专家的不同评价,有的哀叹审美下滑,有的欢呼边界的解放。这使得我们有必要从文化生产的角度出发,考察浪漫商品化的过程,超越以往的固有观念来思考变化中的消费文化和日常文化。

因此本书有机结合了传播学和戏剧影视学的研究资源,对当代国产浪漫剧和浪漫剧的观看展开研究,既包括影视研究路径出发的叙事分析和文本批评,也兼顾产业研究意义上的类型(genre)研究,以及从批判理论、消费社会理论和传播政治经济学视角出发的对电视剧生产和消费的研究,从而全面细致地探究围绕浪漫剧而产生的显著的社会文化现象。本书综合使用问卷调查、深度访谈、文本分析、叙事分析、精神分析、意识形态批判、女性主义批评、劳动研究等视角或方法,以服务于不同议题的探究。

浪漫是以爱情为主题的剧集的核心,也是本书的核心概念。不同时代、不同文化语境中的人对浪漫有着不同的理解。因此

我们在第一章中对中西方与浪漫相关的学术脉络进行了梳理。我们不仅关注到浪漫在西方国家的哲学和美学脉络中的渊源与发展，也引入来自当代心理学、社会学和文学对浪漫的重新审视。本章阐释了当代心理学家如何对爱情进行分解，并组合出爱的不同模式；社会学家如何将浪漫纳入现代性的框架下重新审视，阐释浪漫的现代性本质并将之与个体化过程相关联；在浪漫的商品化与商品的浪漫化的双向运动中，消费主义逻辑与情感的共谋。本章进一步讨论了从近代开始发展至今的中国语境中的浪漫思潮与浪漫主义，其反叛与创造精神以及充满理想主义的激情。革命现实主义与浪漫主义的结合成为中华人民共和国成立以来的文艺创作特色。

第二章对当代国产浪漫剧加以定义，分析了其成为一种类型剧的过程。本章侧重市场、产业的观察和研究，侧重于对事实和发展脉络的梳理，结合媒介史视角和传播政治经济学的视角，尝试解释国产浪漫剧从无到有、在当下蔚为大观的制度基体。

改革开放以来，社会中基于个体化和现代性的浪漫爱开始普及，人们对爱的渴望促使言情题材被广泛接受。而言情剧在本土的萌芽与发展，与国内电视台正式引进的国外电视剧的热播有着密切的关系。美国的浪漫爱情片和青春剧、以《东京爱情故事》为代表的日本潮流剧、以《爱上女主播》为代表的韩国偶像剧的引入，使得颜值出众的年轻演员在都市中谈情说爱的故事成为观众喜爱的内容。与此同时，琼瑶言情小说的影视改编推动了爱情至上、完美恋人、恋爱浪漫化的影视风格的形

成,以赵宝刚、海岩为代表的现实主义言情剧将艺术表达与商业相结合,打造了"爱情+其他"的类型风格,有着鲜明的浪漫、唯美和悲剧意味。国内网络文学生产机制供给了新的文类如霸总文、虐恋文和甜文,流媒体视频平台的发展推动了网络文学IP改编热潮,导向大量浪漫剧的生产和播映。

随后,第三章对已经形成的浪漫剧产业的政策环境与类型发展趋势展开分析。经过十几年的发展,腾讯、优酷、爱奇艺、芒果TV等几大平台持续领跑网络视频业,成为流行文化内容生产和供应的重要平台,并成为浪漫剧的主要出品方和播出方。本章阐述了作为浪漫剧生产和消费的宏观环境的重要政策,包括广播电视和网络视听深度融合,实行一个标准、一体管理,在治理方面形成网上网下统一导向、统一标准、统一尺度的基本准则,加强主体监管和内容管理等等。因此准入与备案管理、打击流量至上、强化粉丝管理、加强数据治理、规范网络短视频等都成为行业重要的规范性政策。在政策引导、扶持和规范下,浪漫剧题材展现出新的趋势,浪漫剧产业也出现了新的现象。一方面,经典浪漫剧在释放长尾效应中表现突出,为视频平台留存了用户;另一方面,盈利模式单一、微短剧冲击等问题也使长视频平台面临着挑战,为此平台采用差异化排播、超前点播、点映礼、付费花絮等方式增加收入来源,这些措施又反过来影响了浪漫剧的生产。

本章还阐述了都市言情、青春校园剧、古装仙侠剧、古装宫廷剧、古装世家/王爷剧、古装江湖/武侠剧、奇幻爱情剧、民国军阀剧等浪漫剧不同子类型的叙事特征。

浪漫剧的生产端和消费端研究构成了本书的第四至第七章。

第四章从媒介生产视角，深入挖掘浪漫剧编剧的工作环节，借此展开对浪漫生产机制的讨论。本章基于对行业内十几位活跃在一线的浪漫剧编剧的访谈，归纳了浪漫剧编剧的产业化生产流程，了解编剧如何创作浪漫故事，包括人物设定、主要故事线、经典桥段，以及在创作时对IP改编的考虑和对资方和观众的考虑，如资方的要求、观众的喜好，还有如何提前植入戏点以配合后期宣发等等。研究揭示出浪漫剧的编剧不仅在输出创意、进行创作，更是在进行资本要求下的生产，以及在外部和自我审查下的生产。编剧需要处理复杂的外部关系，包括资方对成本/效率的要求、平台对于观众品位的想象、S级演员的品牌管理要求等，并生活在一种传统的编剧内部的学徒制中。本章也探索了其个人生命体验和生活处境对浪漫剧编剧的影响。

电视剧的消费端和生产端同样重要，对电视剧的观看架起了电视剧文本与现实生活中活生生的人之间的桥梁。第五至第七章便侧重于观众对浪漫剧的观看，以及这种观看对观众的影响。第五章首先对浪漫叙事如何影响电视观众的相关研究进行了学术回顾。多年来，学术界已经形成这样一些共识：电视剧的内容体现着社会意识，也形塑着社会认知；对浪漫剧的观看影响着观众对爱情的认知，对"浪漫神话"或爱情理想的理解，并有可能潜在地影响自己在爱情和浪漫关系中的行为。在媒介受众的研究中一直以来都有"被性别化"的特点，即研究者们认识到不同的性别会导致不同的媒介使用行为。例如，对浪漫爱情小说、肥皂剧、女性杂志的研究，主要和家庭主妇这样的

受众关联起来。因此对于浪漫叙事的男性受众研究并不充分。

国产浪漫剧如此流行,但到目前为止,对其观众的观看行为(viewship)的研究却颇为不足。因此,第六章对反映并形塑了浪漫观念的情感商品国产浪漫剧的观看实践展开调查。我们通过对 655 份有效问卷的回答的分析,探究哪些人组成了浪漫剧的观众,以及个体在观看浪漫剧的过程中形成了怎样的行为模式特征和内容风格偏好。

第七章则在分析问卷中相关问题回答的基础上,进一步探究观看浪漫剧的过程是否让观众形成了特定的浪漫理想、这样的浪漫理想包含哪些层面、是否会影响到观众在现实生活中的婚恋观等问题。本章重点阐释了观众在观看浪漫剧时更认同何种男性气质与女性气质并将之视为理想,以及观众想看到怎样的浪漫关系模式。我们继续讨论了观看浪漫剧的行为与观众的现实婚恋观之间的关系。本章还单独分析了男性观众群体与女性观众群体相比有哪些不同,从而探讨两性在观看浪漫剧行为上以及观念上的差异。

浪漫剧对观众的吸引力的强弱,取决于观众与剧中人物的投射关系和准社会关系。主要面向女性观众的浪漫剧类型,其男主角的人物设定便具有举足轻重的意义。新兴浪漫剧市场的崛起带来丰富的文本,推动类型的发展和细分,也使得新鲜的男性形象和更多元的男性气质呈现在屏幕上。第八章遵循男性气质与男性形象的研究路径,分析了最受欢迎的男性角色来自哪些子类型,并在分析其社会地位、职业类型、经济能力、工作能力、工作风格等社会领域的特性后发现,无论是现代剧还

是古代剧,男主角都是社会地位高、能力强、精明强干之人,而在私人生活中则有着很高的情感自由度,也即在感情的决策上不受他人掣肘,并且都是一见钟情后便对情感对象绝无二心的情种。可见在当下社会中的观众,最青睐的是在社会中无比强大而在两性关系中坚守真爱的男性。

本章还根据基于问卷回答对观众喜爱的浪漫剧男性角色形象进行了概括和分型,发现"霸总""治愈系恋人""理想主义者""年下奶狗""清冷上仙""魔界疯狗"和"体制内阎王"等类型较为突出。本章对每种类型的形象都结合相关浪漫剧文本进行了特点概括和重要叙事点分析,从这些最受观众喜爱的类型中看见女性的情感需求。

第九章对近期成为观众热议话题的"双洁"展开分析。所谓"双洁",即剧中男女主人公不管身处什么情景、有过什么经历,都不能跟其他异性有过实质的肌肤之亲。本章以《来不及说我爱你》《千山暮雪》《何以笙箫默》《三生三世十里桃花》《香蜜沉沉烬如霜》《亲爱的,热爱的》《梦华录》等 7 部不同时期、不同背景、不同分类且话题度、收视率与网络播放量均居于前列的电视剧为例,讨论了浪漫剧中的贞操与婚恋观,进而分析年轻观众在亲密关系中的性爱期待与标准。

我们发现,浪漫剧中女性观众最为在意的专一性由身体的专一来体现,即浪漫剧维系的是爱情、婚姻、性三位一体的浪漫爱意识形态。浪漫剧试图建立"纯粹爱情等于为彼此守贞"的性爱观,并用此标准规范男女主角的爱情与性;在传统贞操观的迷彩下,让观众大胆想象、放心沉浸在偶像剧中身心纯洁

者的亲密行为之中。

最后，我们想说，或许因为女性研究者的身份，生命体验让我们格外关注女性的媒介内容消费偏好，特别是对能够创造爱情幻象的浪漫剧的接受。我们想借此探究观众的浪漫消费反映出她们怎样的焦虑，她们在媒体消费中受到怎样的意识形态的影响，这些意识形态怎么呼应她们的生存境遇，又如何影响了她们关于理想爱情和婚姻的想象。揭开蒙住现象本身的盖布之余，我们还希望通过这项研究推动浪漫剧的生产机制向更好的方向发展。

这本书是师生合作的结果。作为年纪相差一辈的老师与在读博士生，对同样的领域和议题具有持续的兴趣，对当下热播浪漫剧具有相似的评价，是难得的机缘。当我们决定将自己的学术训练与中国语境中蓬勃发展的浪漫剧生产和消费现象结合起来写一本书的时候，我们感受到了巨大的挑战，也有着迎难而上的兴奋。本书由曹书乐拟定框架大纲，由曹书乐和帕孜丽娅两位作者进行合作研究和共同写作。具体到每章中的每个小节，均在商议完框架结构后由二人中更熟悉本小节议题的作者来执笔，分头写作完成后，再合在一起，由曹书乐进行总体调整和增删。在初稿完成后，我们通读全稿，细致调整了全书结构，及时增加了对写作期间出现的新现象和新案例的分析。最后由曹书乐进行了全文修订和定稿。我们希望这样的合作能拓宽研究的视野，让我们重叠而不重合的生命体验增加理解和阐释本书议题的维度。

第一章

浪漫爱与浪漫叙事

浪漫，是以爱情为主题的剧集的核心，也是本书的核心概念。它在英文中对应 romance，romantic 和 romanticism 皆与此相关。因其发音，浪漫也曾被翻译为"罗曼司"。

作为一个外来词，浪漫在西方国家有其渊源与发展，是哲学和美学中的重要概念，代表着对善与美和自身圆融的追求。浪漫主义运动凸显了人们对情感的崇尚。当代心理学家尝试对爱情进行分解和组合，在此过程中理解爱的不同模式。社会学家在现代性的框架下重新审视浪漫，阐释浪漫的现代性本质并将之与个体化过程相关联。在浪漫的商品化与商品的浪漫化的双向运动中，消费主义逻辑与情感共谋，给受众带来承诺与幻象。

而在中国，早在庄子时便有着对人的自由天性的强调及对伦理束缚的反对，与西方的浪漫主义运动形成了某种对照。现代汉语中的"浪漫"一词，则在被日文借用去翻译西文后，变成传输西方现代思想和文化观念的新词。在现代中国语境中的浪漫，强调反叛与创造精神，充满理想主义的激情。革命现实主义与浪漫主义的结合成为中华人民共和国成立以来的文艺创作特色。

不同时代、不同文化语境中的人对浪漫有着不同的理解，因此我们很难给浪漫一个准确而简洁的定义。人类对浪漫的不懈追求，其背后是对令人愉悦的美好情感与关系的向往。事实上，我们阅读浪漫小说或观看浪漫影视作品，不仅是在休闲，也是在满足自我情感需求，实现内心的某种愿景。这些浪漫叙事在满足我们对浪漫情感期待的同时，反过来形塑我们对情感的认知、关于两性关系的价值理念，甚至影响我们在现实生活中的婚恋观。理解"浪漫"概念的变迁及与它相关的爱、激情与承诺的意义，对我们理解社会历史变化中的人的情感与精神世界的变迁有着重要意义。

西方爱欲传统：追求善、美与自身的完整

在古希腊，柏拉图将爱神看作人类幸福的来源，没有什么能比爱情激起的英勇更受诸神尊敬。而爱情，世界上没有一种快感比它更强烈。柏拉图将爱当作"一种想永久地拥有善的欲望"，爱情就是将美的、善的都归于自己的欲望，而爱情的目的，是在美的对象中传播种子，通过孕育生殖实现凡人所能达到的不朽。他认为，"人类只有一条幸福之路，就是实现自己的爱，找到恰好和自己配合的爱人，总之，还原到自己的本来面目"（柏拉图，2013：37）。

尽管柏拉图并未像后来的浪漫主义者那样将爱与感情、幻觉联系起来，而是将爱看作理性与智慧的渴望，但在柏拉图主义中，爱也的确是"由唯一目标是绝对美的至高知识提供的启

蒙状态"（辛格，1992）。柏拉图对纯粹的、绝对的爱的强调与追求奠定了西方爱情美学的基础。也因此，西方的爱欲传统始终强调对欲望和被爱对象的理想化，甚至将爱欲作为一个人和一个爱人的本性（辛格，1992）。此后的西方叙事中，追求爱情意味着追求欲望，而这种追求指向人性之本能，促成了人的完整。也即，人在爱欲的追求中实现了自身的完整。

在古典主义传统中，爱作为一种精神的美，是浪漫型艺术的理想（黑格尔，2019）。浪漫型艺术的形式是精神主体性，亦即主体对自己的独立自由的认识。而黑格尔强调在爱情里最高的原则是"主体把自己抛舍给另一个性别不同的个体，把自己的独立的意识和个别孤立的自为存在放弃掉，感到自己只有在对方的意识里才能获得对自己的认识"（黑格尔，2019：326）。

这种爱情中的忘我精神是浪漫型艺术的根源，而浪漫型艺术就是围绕爱情关系创造出了一个完整的世界，一切属于现实生活的内容都成了这种情感的装饰，所有的一切都被拉入了爱情这个领域，一切事物都由于与爱情的关系而获得价值。也因此，黑格尔认为，爱情在女子身上显得最美，"因为女子把全部精神生活和现实生活都集中在爱情里和推广成为爱情，她只有在爱情里才找到生命的支持力"（黑格尔，2019：327）。

爱是生命意志中与死亡相对抗的存在。从古希腊的"真理之爱"到中世纪的"上帝之爱"，再到文艺复兴时期人与人之间的"尘世之爱"，爱强调通过触及"不朽"，构成另一种绝对，从而对抗对死亡这一绝对后果的恐惧（汪民安，2022a）。而在当下，正如韩炳哲（2019）所言，"我们生活在一个越来越自恋

的社会中，力比多首先被投入到了自我的主体世界中"（18）。人之为主体不需要也不希望依赖于他人而确立，更不用说黑格尔意义上的通过爱完成否定主体的过程（汪民安，2022b）。具有超越性意义的爱的消失，使人丧失了对他者世界理解能力的同时，也让人陷入了与他者竞争的无限焦虑中。

爱情色轮模型与爱情三因论

在当代心理学家看来，对爱的探寻可以引入分析维度和分析模型。

约翰·李（John Lee）在 1973 年提出"爱情色轮模型"（The Color Wheel Model of Love），对爱进行了分类学探究。他将爱的风格（love styles）分为诉诸激情与色情的情欲之爱（*eros*）、没有承诺的游戏之爱（*ludos*）和如朋友般的细水长流之爱（*storge*）。这三种风格如同三原色，两两叠加又产生了另外三种模式：注重实际的实用主义（*pragma*）、深陷其中难以自拔的狂热（*mania*）以及利他主义的、一心奉献的圣爱（*agape*）。

这些有趣的分类启发研究者们将爱的风格转化为可以测量的变量，并建构不同风格的定义和核心要素，形成"爱的理论"。研究者们也通过建构爱情态度量表（LAS）来理解亲密关系中纷繁复杂的浪漫爱，并用于情侣关系的临床治疗（C Hendrick, SS Hendrick, 2006）。

耶鲁大学心理学系的罗伯特·施坦伯格（Robert J. Sternberg）于 1986 年提出广为引用的爱情三因论（A Triangular Theory of

Love),"爱有三个重要组成部分：亲密、激情和承诺"（119）。两个人之间的亲密（intimacy），意味着人在爱的关系中体验到亲近、联结感和纽带。激情（passion）则包含导向浪漫、身体吸引力和性满足的动力。而承诺（commitment），短期而言是一个人爱另一个人的决定，长期而言是维持这种爱的许诺。这三个组成部分互相影响，形成了许多种不同的爱的体验。

施坦伯格认为，任何人之间的爱情模式，都取决于爱之三角的不同组合。具有亲密和激情但没有承诺的是"浪漫式爱情"（romantic love），例如罗密欧与朱丽叶的爱情。具有亲密和承诺但没有激情的是"友伴式爱情"（companionate love），其本质是一种长期的、坚定的友谊，这种友谊经常发生在肉体吸引（激情的主要来源）已经消退的婚姻中，在这种情况下，家庭成员之间仍存在着深度的情感与责任。有激情与承诺但没有亲密的是"愚蠢的爱情"（fatuous love），类似好莱坞电影中的一见钟情、闪婚闪恋。三者兼具的才是"圆满的爱"（consummate love）或者说是完整的爱，是许多人努力追求的一种爱。三者皆无则表示是"非爱慕关系"（non love）（Sternberg，1986）。这样的分类给我们对浪漫叙事中爱情的认识带来了启发：不同类型的爱是否在不同年代成为观众偏好的模式？亲密、激情和承诺三者在爱中的此消彼长，又反映着怎样的社会意识变化？

施坦伯格的爱情三因论为他之后提出的"爱情故事"理论（Sternberg，1996）奠定了基础。在施坦伯格的基本观点中，我们的个人特质与环境在相互作用中形成了关于爱的故事，然后我们会在自己的生活中努力实现这样的故事。我们更可能被符

合我们在爱情故事中所创造的角色的伴侣所吸引,然后与他们形成亲密关系。当人们能够将真人与理想故事中的角色匹配时,他们往往会在人际关系中得到满足。施坦伯格的爱情故事理论将人的爱情理念与叙事相匹配,将想象的爱情关系与现实生活中的抉择相关联,与媒体受众研究和效果研究中的相关讨论形成了跨学科的呼应。

现代性与个体化框架下的爱与婚姻

在当代西方社会学的研究脉络中,浪漫与爱并不只关乎情感,还与女性的社会历史处境、性与家庭、现代性等宏大命题有着深切关联。安东尼·吉登斯(Anthony Giddens)和乌尔里希·贝克(Ulrich Beck)均将现代性概念引入相关议题。

吉登斯形塑了社会学研究图景,是最重要的当代社会学家之一。因此,他将目光投向看似与宏大话题无关的个人家庭与婚姻问题,并不奇怪。吉登斯认为"现代性的来临致使个体的外部社会环境发生了重大变迁,这同时也影响了婚姻、家庭及其他制度安排"(吉登斯,2016:12)。吉登斯在《亲密关系的变革》中,用一本书的体量讨论了爱、浪漫、亲密关系及其变革,并在经典著作《现代性与自我认同》中提出了"纯粹关系"的概念。

激情之爱与浪漫之爱

吉登斯追溯和解析了现代性到来之前的性关系与婚姻,包

括早期婚姻之外的"激情之爱"和18世纪后形成的"浪漫之爱"(吉登斯,2001)。在前现代的欧洲,婚姻是契约式的,以双方的经济条件而非以对方的性吸引力为基础。在艰苦劳动的农民夫妇间不存在太多的肉体爱恋形式。但在贵族间却存在被公开认可的性放纵。这种婚姻之外的性快感被吉登斯认为是一种"激情之爱"。多数文明中都存在这样的故事:通过激情之爱创造依恋的人,命中注定有灾难。18世纪以后,基于基督教道德价值的爱情理想的"浪漫之爱"出现了,也吸收了激情之爱的某些要素。浪漫之爱第一次把爱与自由联系起来,进入自由与自我实现的纽带之中。"一见钟情"是浪漫之爱的一部分,是转瞬即逝的相互吸引,但吉登斯认为"一见钟情"并不意味着是与激情之爱相关的性欲冲动,而是对他人性格的直觉把握。也即,浪漫之爱与激情之爱是有区分的。这种对浪漫之爱与激情之爱的区分,贯穿在吉登斯的论述中。

吉登斯将家庭模式的变化引入对浪漫之爱的讨论中。他指出,维多利亚时代压抑的家庭关系在19世纪下半叶发生了变化。维多利亚时代的父亲是严肃刻板的。但到19世纪下半叶,父亲在家庭中的权力开始衰微,父母与子女的关系开始变得温馨,家庭从"父性权威"向"母性教化"转化。在母性的现代建构中,对母亲的理想化哺育了浪漫之爱的价值。

所以吉登斯认为"浪漫之爱根本上是一种女性化的爱"(吉登斯,2001:59)。关于浪漫之爱的观念也显然与女人在家庭中的从属地位和与外在世界的隔离有关。对男人而言,把在家庭里感受到的温情与和情妇及妓女在一起时感受到的性快感区分

开来,就能处理好浪漫之爱与激情之爱的矛盾冲突。如果说激情之爱是反复无常和无根的,那么浪漫之爱就在把他人理想化,设想了某种自我审视的方式,并指向未来。总体而言,吉登斯认为浪漫之爱从18世纪末到晚近是一种普遍的社会力量。浪漫之爱的观念也卷入了影响婚姻和其他个人生活环境的重大转型中。

纯粹关系

吉登斯也对关系和亲密关系做出了阐述。他认为"关系"意味着与另一个人的亲近而持久的情感维系,它的普遍使用是相当晚近的事。他创造了"纯粹关系"的概念,指称这样一种现代性下的社会关系:它的达成不依靠外在的社会经济生活条件,而只是因为个人可以从与另一个人的紧密联系中有所收获且在双方都对关系满意的情况下才能持续下去。纯粹关系是普遍性地重构亲密关系的一部分。(吉登斯,2001)

吉登斯在《现代性与自我认同》中进一步阐释纯粹关系,认为它主要存在于两性关系、婚姻关系和友谊等领域(吉登斯,2016:84—91)。他提出,纯粹关系不依靠外在的社会经济生活条件而存在。以前的婚姻是父母操办,受经济条件影响,婚姻是经济活动的组成部分。现代婚姻同样依靠家庭内部的劳动分工维系,但其发展趋势是——外在影响因素逐渐剥离,浪漫爱成为婚姻的基本动机。婚姻越来越多地成为由亲密接触催生的情感满足而导致的人际关系。

人们寻求纯粹关系,是因为这种关系可以给双方带来收获。

在这种关系中存在给予和接受之间平衡和互惠的关系。这种关系令双方感到满意。纯粹关系是以开放的形式、经由反身过程而形成的。对所有亲密关系进行反身性调节，是自反性现代性的重要组成部分。媒体上的报道、电视节目和专业文章，都在重构关于亲密关系的现象，读者和观众也会据此调整自己的行为，这些都成为反身性的来源。

献身精神（commitment），或曰承诺，在纯粹关系中发挥着核心作用。承诺取代了前现代亲密关系中的外在支撑。能够承诺的人，愿意冒风险承担人际关系的张力。而承诺必须是对等关系的一部分，没有实质性的互惠，纯粹关系便不会存在。

纯粹关系具有私密关系。私密关系并不是缺乏隐私，而是当且仅当人们有了充分的隐私后，私密关系才能成为可能。私密关系是现代友谊以及已形成的两性关系之核心。

纯粹关系的形成，依赖于双方的相互信任，这种信任与私密关系的获得密切相关。人们必须去赢得他人的信任。个人需要信任他人，也要值得对方信任。每个人都要了解对方的性格，并启发对方作出被期待的反应。

选择性的亲密关系

另一位社会学大家乌尔里希·贝克关于"个体化进程中的女性"的观点与"纯粹关系"彼此呼应。贝克提出，个体化为女性带来了新的机会，两性关系与对关系中双方的期待也随之发生巨大变化。

贝克在社会学领域最为主要的贡献，除了提出"风险社会"

的概念，便是对现代性社会中"个体化"（individualization）趋势的敏锐识别与概括。贝克所谓的个体化进程的四项特征分别为：（1）去传统化，（2）个体的制度化抽离和再嵌入，（3）被迫追寻"为自己而活"，（4）系统风险的生平内在化。（贝克、贝克－格恩斯海姆，2011：7）

贝克在分析个体化进程时，关注到了现代性中变迁的家庭关系及男性和女性的新遭遇。他提出，20世纪八九十年代，女性的生活环境迅速发生了变化。在此之前很长一段时间内，女性的"天职就是温柔地、随时准备好为家庭而活，其最高要求就是自制和自我牺牲"（贝克、贝克－格恩斯海姆，2011：63）。伴随着女性受教育机会的增加、受教育程度的提高、就业市场上女性工作机会的增加，越来越多的女性能够挣钱并拥有更多自己的钱。收入证明了人的能力，也给人带来某种权力。女性开始有更多空间流动的可能，体会到在闲暇时间进行消费的感觉。女性慢慢摆脱了和家庭的紧密联系，可以从家庭的束缚中解脱出来，人生便摆脱了"为他人而活"。

个体化为女性带来了新的机会，也让女性开始面对以前只有男性才会面临的风险。女性不断适应社会中普遍存在的性与两性关系方面的变化，开始承受自由的关系中发生性行为的压力，开始有了避孕和堕胎的选择，可以选择不结婚就住在一起生活，也可以选择只生孩子而不领结婚证。离婚现象变多，重组家庭变得常见。凡此种种，贝克所描绘的社会情境与趋势，都与每位当代女性的生活息息相关。

两性关系与对关系中双方的期待，也随之发生巨大变化。

女性不再像以前那样被社会认为必须留在家中照顾男性和家庭成员——虽然她们在家庭中依旧承担着比男性更多的责任；一种新的"第三种类型的婚姻"开始出现，也即婚姻"首先是情感支持的来源，是两个人之间的纽带，双方都能养活自己，找伴侣的目的主要是满足内在需求"（贝克、贝克-格恩斯海姆，2011：81）。

这样的婚姻形态可以说摆脱了吉登斯所描绘的前现代欧洲基于双方经济条件达成的契约式婚姻，而是一种满足自己生活需求的婚姻。也因此，当婚姻不再能让自己感到满意时便很容易走向破裂。离婚在这个年代已变得十分简单。家庭因此越来越成为一种可以选择的关系，变成一种个体的联合，家庭也就从前现代社会中的"需要的共同体"变成了"选择性的亲密关系"（贝克、贝克-格恩斯海姆，2011）。

生活政治（life politics）是有关生活决策的政治。正如吉登斯所言，"个人的即是政治的"（personal is political）。"个人的问题、个人的尝试和失败以及个人的种种关系"能让我们了解有关现代性社会图景的问题（吉登斯，2016：11），学生运动特别是妇女运动，是这种意义上的生活政治的先驱（吉登斯，2016：207）。

从激情之爱到浪漫之爱再到纯粹关系，从需要的共同体到选择性的亲密关系，在社会学家的研究脉络中，爱和浪漫从来都不只关乎情感，还与社会历史语境、女性社会处境、性别意识变迁、现代性和个体化等宏大命题深切关联、相互形塑、共同演化，谱就生活政治之歌。

作为叙事的浪漫

从类型学的意义上来讲，romance（浪漫或罗曼司）可以被称为是一种文学样式。雷蒙·威廉斯（2018）在分析 romantic（罗曼蒂克）一词时认为，romantic 产生的主要原因就是充满情感、强调想象与自由的文本类型 romance 的流行（464—467）。

简·拉德福（Jean Radford,1987）描绘了浪漫类型的发展历程。拉德福认为，从希腊的罗曼司、中世纪的骑士传奇、19世纪40年代的哥特式小资产阶级浪漫小说、19世纪晚期的女性浪漫小说到当代的大众浪漫小说，因名字中都包含"浪漫"一词而具有某种关联性。这些文本的不同读者的阶级属性、意识形态和文化素养有所不同，作者和读者之间的类型共识和惯例也有所不同，但仍旧可以将浪漫类型视作历史最为悠久的文类之一。

玛格丽特·威廉姆森（Margaret Williamson,1986）谈到，古希腊城邦使公共世界与私人世界区分开来，个体有了新的宣示主体性的形式。在这个过程中，聚焦于情感的散文化记叙体开始出现，成为古希腊的罗曼司。

德尼·德·鲁热蒙（2019）探讨中世纪的骑士文学时，讨论了爱情以何种样貌出现，又以何种形式影响了整个西方世界对爱情神话的呈现。骑士在中世纪的宗教文化中象征着忠诚，但骑士爱情的源头则是对封建道德的强烈反抗，正如鲁热蒙所言，"骑士爱情倡导的是一种独立于合法婚姻之外的，单纯建立在爱情之上的忠诚"（28）。在鲁热蒙的阐述中，骑士爱情只忠

于爱情本身而非婚姻,对爱情的坚守甚至意味着对婚姻的背叛。在骑士准则与封建伦理中选择前者,背后是浪漫主义的偏好,这种偏好又出于一种对爱情之爱,"这一点推动我们去猜测,爱情中的阻碍其实是有利于爱情的"(51)。

按照前述吉登斯的观点,可以说骑士的爱情是一种"激情之爱"。而按施坦伯格的分析,在骑士之爱中并不同时兼具亲密、激情和承诺这三个要素,恐怕也难称得上是"圆满的爱"。

19世纪初开始,浪漫小说与爱情故事与日俱增。现代爱情故事与骑士爱情传奇正相反。现代浪漫小说中的女性独立于天地之间,体会并融化了一个男子起初无比冷漠甚至敌对的心。她积极创造了爱,并把自己变成被爱的对象,以热情化解了另一个人的冷漠(拉德威,2020)。吉登斯(2001)对此评价说,个体在浪漫小说的梦境中追逐在日常生活中无法得到的东西。浪漫文学是一种希望的文学、一种拒绝的文学,拒绝把平静的家庭当作唯一的理想(61)。

约翰·卡韦迪(John Cawelti,1977)对当代流行小说的几种主要形式进行比较,并识别出浪漫具有以下特征,对我们理解小说中的浪漫元素颇有助益:

(1)爱情关系具有中心性,冒险或事件是辅助元素(而在惊悚/冒险故事中,事件具有中心性,爱情元素为辅助或补充);(2)在女性浪漫故事中,核心人物关系是女主人公和男主人公之间的关系,而在男性向的故事中,主要人物关系是男主人公和反派之间的关系;(3)大多数当代浪漫小说的主人公是女性,而大多数冒险故事的主人公是男性;(4)无论是第一人称叙事还

是第三人称叙事,浪漫都取决于读者与主人公之间特殊的认同关系。

美国浪漫小说作家协会将浪漫小说明确定义为"一种聚焦于爱情的、有着美满结局的故事形式"(RWA,2016)。浪漫小说的情节一般为平凡的女主人公遇到了英俊、有钱且年长于她一定年纪的男主人公,男主人公往往是冷漠、自私、目中无人甚至是暴虐的,而女人公对男主人公总是琢磨不透,但最终,男主人公会向女主人公表达自己的爱意,两个人解开误会,走到一起(Modleski,1982;Weibel,1977)。男女主人公之间会有重重障碍,比如阶层、民族、种族差异,但男女主人公最终还是能够克服一切障碍,顺利在一起(Gill & Elena,2006)。浪漫小说叙事往往会经历敌对、分离、和解这一过程,女主人公的社会地位也会因为男主人公的爱情与表白而得到提升(Perry,1995)。

以上研究显示出,浪漫类型小说是一种主要面向女性读者的、以男女主人公的爱情发展为主线的大众通俗小说。浪漫之爱从文学开端,在影视商业化时代形成新的影视类型,这一发展历程给广大观众创造出了层出不穷的爱情神话。

浪漫商品化与情感资本主义

伊娃·易洛斯(Eva Illouz)认为,情感现代性早在18世纪就开始生成,但直到20世纪60年代之后,"基于纯粹主体性的情感理由与享乐意图的性选择实现了文化上的正当化,它方

才完全实现"(易洛思,2023a:12)。她认为吉登斯是最早阐明情感现代性本质的社会学家之一。

基于吉登斯对"纯粹关系"的探讨,易洛思提出了浪漫的商品化与商品的浪漫化的双向运动过程。她认为,在现代资本主义语境下,进入公共领域的情感发生了变化。浪漫的现代定义和实践与消费资本主义的二元性交织在了一起,在某种意义上,浪漫爱情是资本主义社会分裂和文化矛盾的集体舞台。浪漫之爱既是物质社会的体现,又作为情感结构的一部分反作用于经济生活,表现为浪漫的商品化与商品的浪漫化的双向运动过程。其中,商品的浪漫化表现为商品在20世纪早期的电影和广告图像中获得一种浪漫光环,浪漫的商品化则表现为浪漫实践与新兴大众市场的联系愈发紧密。易洛思认为,大众媒介的消费最能表现出商品经济与浪漫之爱的关系,特别是视觉大众媒介的流行使得电影和广告不断描绘浪漫故事奇观成为可能。与此同时,大众媒介对爱情、婚姻的呈现往往与消费社会紧密相联,烛光晚餐、舞会、华服等消费符号与浪漫建立了某种联系,进一步推动消费资本主义社会的发展(Illouz,1997)。

易洛思进一步提出情感资本主义(emotional capitalism)的概念。她指出,"情感资本主义是一种文化,在这种文化中,情感和经济话语及实践之间彼此形塑,进而产生了一场影响广泛而又全面的运动,在这场运动中,情感成为经济行为的重中之重,而情感生活——特别是中产阶层——遵循着经济关系和交换的逻辑原则"(易洛思,2023b:8)。与消费浪漫主义类似,情感资本主义的主要特征表现为"情感商品化与商品情感化的

双向运动"（林滨、邓琼云，2020：18），就其本质而言，是一种消费主义逻辑与情感共谋的机制。换言之，消费主义通过给消费者预设美好生活幻象，来"刺激消费大众在情感方面的联想与欲望冲动"（20），进而推动资本主义生产。在这个过程中，媒介技术会利用各种修辞和符号使产品充满情感承诺，进而让消费者产生可以通过消费获得产品承诺的情感效果的错觉。

当情感的商业化属性被认可后，"情感本身的生产、调节就会成为资本关注的对象，如何进行情感生产、完成情感的交换便会相应地诱发资本的最大的兴趣"（孙亮，2023：44）。由此，情感成了资本主义生产环节的重要组成部分。

影视剧作为大众媒介的组成部分，与情感资本主义的发展息息相关。如果说影视剧中不断被强调的消费符号使观众在某种程度上相信了这些符号背后的承诺效果，那么浪漫叙事就是以更直接的方式形塑社会浪漫爱意识形态，进而促进情感商品的生产。

西方浪漫主义与中国的浪漫概念

了解西方浪漫主义的核心与基本特点，有助于我们理解中国语境中的浪漫概念。罗素在《西方哲学史》中将卢梭视为"浪漫主义运动之父"，认为"这种重要地位主要来自他的打动感情及打动当时所谓的'善感性'的力量。他是'浪漫主义运动之父'，是从人的情感来推断人类范围以外的事实这派思想体系的创始者，还是那种与传统君主专制相反的伪民主独裁的政治

哲学的发明人"。(224)德国早期浪漫主义领军人物弗里德里希·施莱格尔则强调想象与情感,强调文学创作的自由,追求宗教神秘感和象征感。这种对理性的批判和对情感的崇尚,成了浪漫主义的底色。

尽管以赛亚·柏林(2008)认为,浪漫主义标明的只是一些属性、倾向或理想的类型,因此对浪漫主义的性质和目的下定义毫无意义,但浪漫主义依然离不开对人类情感的释放和创造性想象的释放的强调。浪漫主义或曰浪漫美学将"理性逻辑的知识转向了感性形象",进而让西方美学开始了"感性转向"(寇鹏程,2004)。

现代汉语中的"浪漫"一词,在古汉语中已有,又在被日文借用去翻译西文后,变成传输西方现代思想和文化观念的新词(史有为,1997),类似20世纪出现的"革命""经济"等词。因此,理解"浪漫"一词在中国语境中的含义,既要了解其在古代的内涵,也需要知道它在成为新词后的意义。

鄂霞(2005)在梳理"浪漫"概念在中国的缘起与演变时指出,"单字'浪'即放荡纵情之意,'漫'字亦同"(11)。现有研究倾向于认为庄子是中国浪漫观念的最早提出者和践行者,庄子的文学特点是"想象丰富奇幻,形象生动,富于浪漫主义色彩"(朱维之,1988:48),他对人的自由天性的强调以及对伦理束缚的反对也与西方的浪漫主义运动有异曲同工之妙。

从中国文化思想的发展来看,尽管不少作品有着与西方浪漫主义文学相似的特点,但我们并没有形成完整的浪漫主义思潮和文学,中国历史语境中的浪漫精神与西方的浪漫主义不能

直接画等号（杨联芬，2016）。

如今中国语境中的浪漫思潮、浪漫主义是从近代开始兴起并获得发展的。自明治维新以来日本开始关注西方浪漫主义。1901年，森鸥外的《审美极致论》中出现"罗曼"一词来指代浪漫主义，而我们熟知的"浪漫"的汉字使用则出自夏目漱石1906年出版的《文学论》（神林恒道，2011）。在这之后，"浪漫主义"的表达很快经在日留学生流入国内并被当时的文学家、评论家使用。梁启超对日本的浪漫主义极为感兴趣，但他在引入和使用这一概念时，喜欢称其为"理想派"，认为浪漫主义追求的是某种理想主义。这样的定论有明显的偏向性，也未能展现西方浪漫主义的其他内涵，但结合当时内忧外患的社会情形，梁启超用这样的称呼也不难理解。

鲁迅"充满激情与向往地把那些'立意在反抗，指归在动作'的'摩罗'诗人带进了当时中国人的视野，为沉闷老化而又浅尝辄止的中国思想界带来了'异邦'的'新声'"（鄂霞，2005：9）。鲁迅在思想上深受尼采和叔本华的影响，他在《摩罗诗力说》中介绍了欧洲诗坛的浪漫主义领袖，并用"摩罗"诗人（即浪漫派诗人）对封建主义和资本主义制度的反抗来倡导"以反动破坏充其精神，以获新生为其希望，转向旧有之文明，而加之掊击扫荡焉"。从这时候开始，浪漫主义成为中国开启现代化旅程中的重要文化精神。

中国语境中的浪漫主义内涵也因此基本确定，即强调反叛与创造精神，更让"国民、国家、民权、女权、平等、自由、科学、理想等新词汇、新观念、新语言，构筑了清末民初中国

人的'未来世界',充满了理想主义的激情与梦幻"(杨联芬,2016:42)。

中国文学创作中的情与浪漫

斯坦福大学的学者李海燕在《心灵革命》一书中考察了20世纪上半叶中国文学创作中的情感话语,归纳出了三种"感觉结构",分别是儒家的感觉结构、启蒙的感觉结构和革命的感觉结构。

李海燕认为"儒家的感觉结构"承接明清时期的"情教"运动,也受到晚清时期"鸳鸯蝴蝶派"小说的影响,既包含儒家的正统,也包含现代浪漫主义。儒家的情感体系中的一切基于道德情感,"以此调控行为,繁衍由内心而发的规范性身份认同"。女性主要扮演"母亲"角色。对女性的这种角色期待,使得好女人与坏女人的界限十分清晰,好女人作为一名妻子和母亲,帮助男性履行社会再生产义务,坏女人则是满足男人寻求激情爱的专家。只有去除情感与性、保留"理"与道德才能成为一个好女人。在这种体系中,婚姻作为公共制度,"承载的是政治目的和社会经济功能。浪漫也无法作为构成个人身份的基础;相反,个人身份要在家庭与国家的等级化世界中铸造而成"(李海燕,2018:29)。

明清时期兴起的"情教"运动,是对儒家话语下的道德与礼教的反叛和重新建构。在"情教"运动中的知识分子看来,"情"本身就是人性,而婚姻关系本是也理应是情绪上的互惠,

而非统治与服从。"情教"采用了有别于儒家礼教的话语,这一点与早期欧洲浪漫主义运动较为相似,"将人类行为的道德源头定位于'良知'这一内在观念之中,取代了先验性的'天理'","将'情'重新发明为美德与个体表达之所在"(35—36)。

《情史》《牡丹亭》等作品正是在这一背景下出现的。这些文学作品认可并赞美了人的情感与浪漫之爱,但是出于对社会背景的考量,作品又在结尾中进行了个体情感与社会政治和道德体系的调和,让这种情感得到主流文化的认可。但无论如何,这对于宋明儒家伦理中的"存天理,灭人欲"都是一次挑战与否定,也因此,有学者认为"晚明文学或文化由于肯定感性欲望的合理性,不断地反对宋明儒家伦理理性的规约,而具有浪漫精神"(妥建清,2019)。

对儒家感觉结构的根本潜质的表达还属《红楼梦》。在《红楼梦》中,"情"作为一面反文化的旗帜被决绝地树立起来,且直至最后也并未接受儒家正统的调和,由此成为反对儒家礼教的代表性存在。

尽管"情教"依然因循着父系的传承、礼节的仪式和社会的秩序,但这种为个人性与主体性正名的反抗话语在一定程度上挑战了传统的意义根基,也为中国此后的情感话语与浪漫主义奠定了初步的文化基础。

郁达夫曾称"五四运动的最大成功,第一要算'个人'的发现,从前的人,是为君而存在,为道而存在,为父母而存在,现在的人才晓得为自我而存在了"(郁达夫,1982:144—145)。学界目前普遍认为,浪漫主义在中国广为人知是在五四

前后,"在五四运动之后,浪漫主义的风潮的确有点风靡全国的形势,'狂风暴雨'差不多成了一般青年尚习的口号"(郑伯奇,2000)。

这样的变化并非突然出现。从社会层面来看,中国经历了几十年民族屈辱史与巴黎和谈"外交失败",爱国青年需要更强有力的精神支持来引导他们投身战斗,而浪漫主义中强调自由、反对压制的精神特质成为中国启蒙运动的思想与情感资源。"晚清民国中国人,正是以对西方浪漫主义的'发现',而发起了以'强国保种'和'救亡'为目的、以建立民族国家为先导的启蒙主义"(杨联芬,2016:42)。

从文化层面来看,20 世纪第一个十年以来西方思想的引进,以及"异域"浪漫小说的涌入,催生了中国的一批职业作家,也即鸳鸯蝴蝶派小说家。他们在文学创作上不断探索"经由现代观念与资本主义加工后的新式性别关系"(李海燕,2018:64),由情感小说爆发为一种大规模的文化产业,而情感在鸳鸯蝴蝶派作家的笔下被想象成为社会建构中的一个"独特的道德空间,并让迷魅、侠义与先验性在现代性的条件下再次成为可能"(李海燕,2018:85)。随着这些文学作品在社会中产生越来越大的影响,加之爱国成为一种强烈的情感和政治话语,五四青年选择将情感标刻为生命的意义与价值所在,在爱国与爱情双重话语之中,完成与儒家礼教、父权意识浓厚的家庭的决裂,"把一切献给爱情的决心,成为五四浪漫主义的最强音"(李海燕,2018:118)。

进入 20 世纪 20 年代后期,革命浪潮愈演愈烈,代表情

感私人领地的"浪漫"一词也逐渐有了新的内涵。左翼作家联盟的成立以及瞿秋白对"革命的浪漫蒂克"的呼吁,让浪漫主义有了强烈的政治色彩:"锋利的意识形态之刃将其切割成两半:积极浪漫主义和消极浪漫主义"(蒋承永,2019:169)。此后周扬(1984)对"社会主义的现实主义与革命的浪漫主义"的划分,进一步强化了这一观念。因此"革命+恋爱"(revolution+romance)不仅成为二三十年代革命文学的公式,也成为中国知识分子精神追求的乌托邦公式(Liu Jianmei, 2003)。这种应时代需求而生的小说文类,部分地反映出知识分子对于情感的私人性与政治活动的公共性的新的视角,其流行也证明了即使在革命的狂热时期人们也难以割舍爱情话语。

向警予百年前在分析中国知识妇女现状时,将知识妇女划分为小家庭派、职业派和浪漫派,其中浪漫派被认为是只会沉溺于"自由恋爱"的"感情狂"。恋爱给革命带来了严重威胁,当一个人的注意力局限在爱情的得失之上时,会导致个体对更宏观的事业视而不见。如要避免爱情占据个体全部生活,唯一的方式就是让爱情与婚姻服从于革命的利益(中华全国妇女联合会,1986)。在这样的文化语境下,离开了革命的"爱情""浪漫"已接近于贬义,浪漫的唯一出路就是与革命结合。换言之,革命赋予了浪漫爱合法性,脱离革命精神的浪漫爱不过是富人和有产阶级的一种休闲活动。

也因此,"浪漫情人被越来越多地定型为一类自私的、占有欲很强、具有潜在叛国属性的自我中心者,他们耽于追求享乐,对日益加重的社会与政治危机熟视无睹,并缺乏理想主义与道

德责任感"(李海燕,2018:286)。

当民族存亡成为当时社会的核心矛盾时,爱情这种私人属性极强的情感就不能只停留在具体的个体之上,而需要升华为对同胞的普遍之爱。这样的导向既表现在文学创作上,也体现在这一时期的电影创作中。尽管社会言情电影、好莱坞类型电影在这个时期依然有广泛受众,但站在创作前沿的、受知识分子追捧的是将爱情建立在革命情谊基础之上的作品。没有革命的统一战线,就不会有浪漫的爱情。爱情、婚姻失却了革命这一大前提,便失却了合法性,也就失去了意义。

因此在中华人民共和国成立以来,"虽然浪漫主义作为反唯物主义、反现实主义的西方资产阶级反动文学受到进一步批判与否定,但'革命浪漫'却由上个时期传袭下来并被发扬光大"(曾繁亭、张照生,2019:94)。在社会主义时期,爱情褪去了特殊化、个性化的价值维度,一个社会主义主体爱上另一个社会主义主体是基于其阶级属性,而非个人学识、经济能力、社会地位、形体外貌、道德素养或其他吸引力。"革命+恋爱"的公式有了新的变化。在郭沫若、周扬等人的号召之下,文艺活动形成了革命现实主义与浪漫主义相结合的创作特色。

改革开放的时代来临后,曾经的禁忌解封,爱情与欲望、情绪与身体的经验开始复苏。个体性格、情感、欲望、价值、梦想、才能、希望的多样性获得了尊重。市场经济体制改革让商品经济蓬勃发展,促使围绕爱情、婚姻和性欲的私人话语变得空前强大,中国社会也开始出现个体化的趋势。生活中不断涌现的新的价值观无时无刻不在重塑人际关系、交换、制度和

仪式中的文化,"同时这些价值观也在人们内在的主观世界形成一场重构运动并反过来撼动和迫使外在社会世界向新的方向发展"(阎云翔,2012)。尽管"作为西方浪漫主义内核的'个体自由'观念在本土文化土壤上始终水土不服难以落地"(曾繁亭、张照生,2019:97),但现代化使越来越多的人从原有的宗族体系、集体文化中脱离出来,开始探寻个体内在的情感需求与自我价值,而消费社会则在用市场诱惑个体的同时满足了个体的情感需求。

当影视生产在20世纪八九十年代迈入商业化领域后,电视剧中个体的情感与欲望也开始凸显,对爱情的书写则由隐到显。在此背景下,以浪漫为核心的言情剧在引进剧和原创剧的两条道路上彼此映照,开始发展和流行。

参考文献

柏拉图,2013,《会饮篇》,王太庆译,北京:商务印书馆。
欧文·辛格,1992,《超越的爱》,沈彬等译,北京:社会科学文献出版社。
黑格尔,2019,《美学·第二卷》,朱光潜译,北京:商务印书馆。
汪民安,2022,《论爱欲》,南京:南京大学出版社。
——2022,《爱、承认和主奴辩证法——黑格尔、拉康和列维纳斯的爱的观念》,《江州学刊》,第2期。
韩炳哲,2019,《爱欲之死》,宋娅译,北京:中信出版社。
安东尼·吉登斯,2016,《现代性与自我认同:晚期现代中的自我与社会》,夏璐译,北京:中国人民大学出版社。

——2001,《亲密关系的变革：现代社会中的性、爱和爱欲》，陈永国、汪民安等译，北京：社会科学文献出版社。

乌尔里希·贝克，伊丽莎白·贝克-格恩斯海姆，2011,《个体化》，李荣山，范譞，张惠强译，北京：中国人民大学出版社。

雷蒙·威廉斯，2018,《关键词：文化与社会的词汇》，刘建基译，北京：生活·读书·新知三联书店。

德尼·德·鲁热蒙，2019,《爱情与西方世界》，张文敬译，北京：商务印书馆。

珍妮丝·A.拉德威，2020,《阅读浪漫小说：女性、父权制和通俗文学》，胡淑陈译，南京：译林出版社。

伊娃·易洛思，2023,《爱的终结：消极关系的社会学》，叶晗译，长沙：岳麓书社。

——2023,《冷亲密》，汪丽译，长沙：湖南人民出版社。

林滨，邓琼云，2020,《情感资本主义的审视：消费主义逻辑与情感何以日益纠缠》，《东南大学学报》（哲学社会科学版），第3期。

孙亮，2023,《情感资本主义的政治经济学批判》，《马克思主义理论学科研究》，第7期。

罗素，2013,《西方哲学史》，何兆武，李约瑟译，北京：商务印书馆。

以赛亚·柏林，2008,《浪漫主义的根源》，吕梁，洪丽娟，孙易译，南京：译林出版社。

寇鹏程，2004,《作为审美范式的古典、浪漫与现代的概念》，上海：复旦大学。

史有为，1997,《"浪漫"语源小考》，《词库建设通讯》，第1期，转引自：杨联芬，2016,《浪漫的中国：一种文化视角的考察》，《文艺争鸣》，第6期。

鄂霞，2005,《"浪漫"概念在我国的缘起与演变》，长春：东北师范大学。

朱维之，1988,《中国文艺思潮史稿》，天津：南开大学出版社。

杨联芬，2016,《浪漫的中国：一种文化视角的考察》，《文艺争鸣》，第6期。

神林恒道，2011,《"美学"事始——近代日本"美学"的诞生》，杨冰

译，武汉：武汉大学出版社。

李海燕，2018，《心灵革命：现代爱情的谱系》，修佳明译，北京：北京大学出版社。

妥建清，2019，《情理文化传统与晚明浪漫主义》，《学术研究》，第11期。

郁达夫，1982，《郁达夫文集》，香港：生活·读书·新知三联书店香港分店。

郑伯奇，2000，《导言：中国新文学大系》，《小说三集》，北京：中国社会科学出版社。

蒋承永，2019，《"浪漫"之钩沉——西方浪漫主义中国百年传播与研究反思》，《中国比较文学》，第2期。

周扬，1984，《周扬文集》，北京：人民文学出版社。

中华全国妇女联合会，1986，《中国妇女运动历史资料（1921—1927）》，北京：人民出版社。

曾繁亭，张照生，2019，《"个人"与"革命"的变奏：西方浪漫主义中国百年传播省思》，《河南大学学报》（社会科学版），第6期。

阎云翔，2012，《中国社会的个体化》，陆洋等译，上海：上海译文出版社。

Lee, J. A. 1973. *The Colours of Love: An Exploration of the Ways of Loving*. Don Mills, Ont: New Press.

Hendrick, C. & Hendrick, S. 2006. "Styles of romantic love", In R. J. Sternberg & K. Weis (Eds.), *The new psychology of love,* New Haven: Yale University Press.

Sternberg, R. J. 1986. "A Triangular Theory of Love", *Psychological Review*, 2: 119–135.

—— 1996. "Love Stories", *Personal Relationship,* 3(1).

Radford, J. 1987. *The Progress of Romance: The Politics of Popular Fiction*. New York: Routledge& Kegan Paul Inc. In association with Methuen Inc.

Williamson, M. 1987. "The Greek Romance", In J. Radford, *The Progress of Romance: The Politics of Popular Fiction*. New York: Routledge &

Kegan Paul Inc. In association with Methuen Inc.

Cawelti, John G. 1977. *Adventure, Mystery, and Romance: Formula Stories as Art and Popular Culture*. Chicago and London: The University of Chicago Press.

Romance Writers of America. 2016, "RWA defines the romance novel", 7–20: http://www.rwanational.org/pressrelease.

Modleski, T. 1982. *Loving with a Vengeance: Mass Produced Fantasies for Women*. New York: Routledge.

Weibel, K. 1977. *Mirror, Mirror: Images of Women Reflected in Popular Culture*. New York: Anchor Books.

Gill, R & Herdieckerhoff, E. 2006. "Rewriting The Romance,", *Feminist Media Studies*, 6:4, 487–504, DOI: 10.1080/14680770600989947.

Perry, K. 1995. "The heart of whiteness: white subjectivity and interracial relationships", In L. Pearce & J. Stacey (Eds), *Romance Revisited*, London: Lawrence and Wishart.

Illouz, E. 1997. *Consuming the Romantic Utopia: Love and the Cultural Contradictions of Capitalism*. London: University of California Press, Ltd.

Jianmei, L. 2003. *Revolution plus love*. Honolulu: University of Hawaii Press.

第二章

登上屏幕：浪漫剧成为一种类型

本书所讨论的浪漫剧，在英语世界中对应着一个由来已久的文类——Romance。在市场化的文化生产中，Romance 是通俗文学的一种类型，即拉德威的经典著作《阅读浪漫小说》所讨论的对象，也是好莱坞电影的重要类型，其代表作品早到经典好莱坞时期的《罗马假日》《乱世佳人》，再到后来的《西雅图夜未眠》《暮色》等等。美剧和英剧也有稳定的类型作品产出，如《老爸老妈浪漫史》《布里杰顿家族》。当中国网络文学出海时，女频向的小说大多会被英文在线阅读网站打上 Romance 的类型标签。而中国电视剧出海时，言情类和偶像类的剧集也多被归入视频平台的 Romance 类型，是十分受海外观众欢迎的重要出海类型。

因此，虽然目前国内电视剧市场并未将 Romance 所涵盖的作品统称为浪漫剧，但本书讨论的对象确实对应着英语世界中的 Romance 类型，包含在国内被称为言情剧、爱情剧、偶像剧、甜宠剧、虐恋剧、霸总剧、仙侠剧等以男女主角和配角的爱情故事为叙事主线、核心围绕浪漫和亲密关系的想象的各类剧集。

在比较长的一段时间内，相关作品被称作"言情"。受日韩偶像剧的影响，国内也开始生产"偶像剧"。网络文学的蓬勃发

展,使得新涌现的文类如霸总文、虐恋文、甜宠文成为电视剧改编的来源,催生了情感的新的屏幕表达。本章即回顾本土浪漫剧发生发展并蔚为大观的这一过程。

引进剧:外面的世界

在古代汉语中,言情是抒情的意思,指表达情感。"言情"被专用于指"浪漫爱情故事",据考或与鲁迅等人有关。晚清小说家和鲁迅等人不断将西方浪漫爱情故事类小说称为"言情"小说,使得这一词语得到广泛的认同。"言情"也就被用来统称之前的各种奇情、哀情、艳情、侠情、苦情、写情、悲情小说。(谭光辉,2021:23)

谭光辉(2021)认为,言情应该被理解为一种题材类型。作为类型,其特点是讲青年男女足够曲折浪漫的爱情故事,言情故事的中心目的不能是"情"以外的其他对象。言情也可以被理解为一种情节模式,应该以爱情变化相关的情节为主线。这种对言情的狭义定义,和前述约翰·卡韦迪对美国当代流行小说中浪漫小说的特征描绘十分接近,也再次反映出该类型的戏剧冲突更多来自人物内心深处的情感冲突,而非外部的事件冲突。

言情小说的传统自然可以被视为国内言情剧创作的语境和资源。另外,因为中国电视节目的生产始于20世纪70年代,晚于英美等国家,国内言情剧的创作也难免受到正式引进的海外影视的影响。

20 世纪 70 年代末到 80 年代，伴随着改革开放，来自西欧的启蒙思想及其作品进入国内，催生了国人对更多的艺术文化的渴求。中美最高领导人的互访，带来了文化交流协议的缔结。我国主流媒体与国外影视机构的合作由此开始。一批精彩的电影被引入国内，在配音艺术家的努力下，许多后来受到人们普遍喜爱的译制片得以完成，其中包括《魂断蓝桥》《茜茜公主》《简爱》等。这些以浪漫爱情为主线的电影，给当时的中国观众带来了全新的感受与对浪漫爱情的向往。这些电影后来在以中央电视台为代表的主要电视台反复播放，影响了一代观众对于爱情的理解：世间存在超脱一切的真爱，真爱能冲破阶级差异，克服外界一切困难。

我国也正式引进了一些美国电视剧，在进行删节、配音和其他艺术加工后，形成译制电视剧，在中央电视台或上海电视台播放。这些译制剧包括 1980 年的《加里森敢死队》《大西洋底来的人》以及《侠胆雄狮》《神探亨特》《急诊室的故事》《海滩护卫队》等。尽管这些剧在类型上分属刑侦、科幻、职业等高情节性的剧集，并非以爱情为主题，但它们在提供娱乐的同时，也成为八十年代中国人窥见美国青年时尚和情感关系的窗口。《大西洋底来的人》的主角麦克·哈里斯佩戴太阳镜的造型让中国的潮流青年争相模仿，去南方市场购买"麦克镜"或曰"蛤蟆镜"以及麦克所佩戴的电子表。麦克在水下游泳时的健美身姿也引发青年观众的爱慕，其含蓄的爱情关系让观众喜爱和向往。

同期，国内电视台开始引进日剧。1982 年的《排球女将》、

1984 年的《血疑》、1985 年的《阿信》都在国内引发收视热潮。《血疑》是包含了男女情感的家庭伦理题材剧，男女主角情感之纯真与浓烈，深深打动了观众的心。它的播出极受欢迎，男女主角的扮演者三浦友和与山口百惠也成为当代中国观众最早迷上的"荧幕情侣"。20 世纪 90 年代的一项调查表明，有 75% 的人看过《血疑》，72.6% 的人看过《阿信》，57.2% 的人看过《排球女将》（李文，2005：183）。

进入九十年代，日剧本身的转型给中国年轻观众带来了全新的电视剧题材、青年风尚和生活价值观。1995 年在上海电视台播出、由上海电影译制片厂配音的日剧《东京爱情故事》，大概是国内观众最早接触到的以职场中的都市男女爱情为主题的电视剧。起源于日本的 Trendy Drama（译作趋势剧，或者潮流剧），是以新兴都市生活方式为背景，起用年轻演员，由年轻的导演和编剧制作，面向年轻观众的电视剧。《东京爱情故事》便是这样一部趋势剧，展现了当时日本经济高速发展背景下年轻公司职员们的情感与生活。

这类剧集均选用颜值出众的年轻演员，此前不知名的演员凭借剧中人设带来的观众缘一举成为万人迷恋的对象。凤凰卫视有一个专门播放日本电视连续剧的栏目叫"偶像剧场"，日剧遂以青春偶像剧闻名（温朝霞，2006）。因偶像剧以爱情为核心主题，它们也常常被称为言情剧或者偶像言情剧。

从表面来看，这些偶像剧是长相俊美的男女偶像明星作为主角，在都市生活中谈情说爱。但从更深层次来看，设置在职场的偶像剧剧情映照着现实生活的变迁，反映着青年人从小城

市向大都市的流动和在大都市中的奋斗，代表着现代性以及理想和消费上的文化转变。也因此，这些偶像剧反映了主人公们所处的社会的焦虑与症候，以及青年男女对两性关系的想象。剧中精美的服饰和精心打造的音乐，更是反过来影响了现实生活中观众的审美，并在某种意义上推动着消费主义。

日本偶像剧在很大程度上影响了邻国韩国的电视剧生产。韩国偶像剧《爱上女主播》以发誓成为新闻主播的女记者的故事为主线，《妙手情天》则讲述神经外科医生情感生活，将职场上的现代性与传统东亚情感巧妙揉捏在一起。这类电视剧承袭了日剧趋势剧的类型特征，在爱情样式的开掘上不遗余力，推出了一部部引发收视热潮和观众热议的电视剧。

1992年，我国和韩国正式建交。国内电视台随后相继引入和播出了《嫉妒》《爱情是什么》《看了又看》《人鱼小姐》《天桥风云》《星梦奇缘》《冬季恋歌》《蓝色生死恋》《浪漫满屋》《天国的阶梯》等韩剧。韩剧持续风靡中国，所覆盖的观众从60后、70后一直到80后。由韩剧捧红的张东健、裴勇俊、安在旭这些韩国男演员，也让这几代观众开始对不同的男性气质理想型有了新的想象和投射对象。

央视－索福瑞市场调查公司2005年11月向《中国青年报》提供的《从收视率看韩剧之热播》的研究报告显示，2002至2005年，几乎所有省级电视台都播放过韩剧；我国2004年播出的649部引进电视剧中，107部来自韩国；央视八套电视剧频道有57%的引进剧来自韩国（张卓，2005）。中央电视台曾宣布花重金买断《人鱼小姐》《看了又看》等韩剧的播出权（温朝霞，

2006：21）。当年韩剧的影响力之大可见一斑。

伴随着互联网信息传播技术在世纪之交的广泛应用，更多国外电视剧开始通过电视台引进以外的渠道进入中国观众的视野，无论是 FTP、BT 下载的方式，还是视频网站流媒体平台的正版引进，其类型题材都更为多样化，观众进一步年轻化。

用这种方式进入国内的美剧包括九十年代之后才开始出现的较新的类型——青春剧（Teen Drama）。青春剧顾名思义是拍给青春期年轻人看的电视剧，以青春期年轻人为男女主角，并融入肥皂剧的元素。剧集的话题主要围绕年轻人的爱情、友情、与家人的关系和个人成长展开，剧中人经历人生中的起起伏伏，有欢笑有泪水。一些青春期特有的问题都会在这类美剧中呈现，如爱情对象的选择、失恋、第一次性关系、早孕、酗酒、吸毒等。

最热门的美国青春剧包括《绯闻女孩》（Gossip Girl）。和其他青春剧一样，剧中人物彼此吸引或排斥，两两发展出特殊的情感关系，剧情主要与爱情、亲情、友情有关，充满了青春期的各种烦恼。该剧的独特之处在于将故事背景设置在纽约上东区，在私立高中就读的富家子弟的生活方式成为吸引观众的卖点，主角们频繁更换的各种风格的着装也成为年轻观众追捧的对象，引领着时尚潮流。

来自欧美的青春爱情剧与日韩的偶像剧，渐渐培养起国内的浪漫爱情剧观众市场，形成了稳定的观剧人群。而琼瑶言情小说的持续影视改编，也促使了国产电视剧新的发展时期中浪漫剧的诞生。

琼瑶剧：在传统与现代之间

琼瑶剧是由台湾女作家琼瑶所著的浪漫爱情小说改编而成的电视剧。琼瑶小说具有爱情至上神圣化、人物完美理想化、故事传奇虐恋化、氛围古典唯美化的特征（周文萍，2019）。其早期小说风格受到欧美哥特浪漫小说（Gothic romance）的影响，具有悬疑推理成分和异常人格描述，常安排一位年少纯真的女孩在无意间闯入陌生而可怖的空间，邂逅一名成熟的男子，如《菟丝花》和《庭院深深》等。而以"三厅"（客厅、咖啡厅和餐厅）为主要活动场所的琼瑶故事，则更多呈现出中产的价值观和现代生活，强调了个人价值与纯真美德，如《我是一片云》和《一帘幽梦》。（黄义冠，2014）

总体来看，琼瑶的作品继承了"鸳鸯蝴蝶派"中"才子佳人"的浪漫叙事和温情感伤的情调，又"深受五四传统影响，针对五四话语所带来的启蒙民主、婚恋自由、青年革命思潮"（黄义冠，2014：336），推崇个人自主以及自由恋爱为基础的婚姻。琼瑶作品中的男女主角常面对强势父母的阻挠。父母被设定为保守而强大的一方，主角对爱情的追逐、对家庭的反抗实则是对自由、自主的追求，具有鲜明的解放性。

但琼瑶也并非一味追求解放。作为传统文化与现代精神裂变与交融的特殊时期的作家，琼瑶对情感的书写有着矛盾的一面，既倡导爱情至上，又宣扬理想的家庭与婚姻。她的传统性主要体现在对婚姻伦理的重视。男女主角在经历跌宕起伏、多姿多彩的爱情后，最终仍会回归到传统言情剧的大团圆结局，

"家庭仍然是完满爱情的理想归宿,夫唱妇随的两人世界仍然是现世爱情的典范"(谢建华,2007:163)。即使是婚姻中的第三者,一边信奉"不被爱的才是小三"这样的爱情观念,一边也还是以和男主人公结为夫妻、建立家庭作为自身爱情的最终目标。

琼瑶小说八十年代开始在大陆地区流行,成为当时市场上影响颇大的通俗小说类目。第四代导演史蜀君曾受其纯粹爱情主题的吸引,将《月朦胧 鸟朦胧》拍成电视剧。该剧在中央电视台播出后受到许多观众的喜爱,《月朦胧 鸟朦胧》的主题曲一时间也成为唱响大街小巷的流行歌曲。一向关注女性题材的史蜀君导演进一步将琼瑶的小说《庭院深深》拍成电影,在其爱情主题的基础上增加了文学色彩,并获得了金鸡奖和百花奖的奖项。

九十年代,央视和各卫视相继引进了"六个梦"(《婉君》《哑妻》《三朵花》《雪珂》《望夫崖》《青青河边草》)、"梅花三弄"(《梅花烙》《鬼丈夫》《水云间》)、"两个永恒"(《新月格格》《烟锁重楼》)。此后湖南卫视与琼瑶合作,推出了《情深深雨濛濛》《还珠格格》等商业上取得巨大成功的剧集,承载了一代观众的记忆。

琼瑶小说的特征也体现在了琼瑶剧中。琼瑶剧将爱情推向了一个至高无上的神圣地位。在这些剧集中,爱情拥有超越一切、永不磨灭的力量,无论有多少阻碍,无论发生何事,都无法阻止两个人相爱。整个世界可以坍缩为两个人、一场爱。在个体重新被发现之际,属于人的所有情感都显得如此可贵、如此动人,而爱情正是个体情感最直接的表现形式。

琼瑶剧中的男女主人公都是浪漫爱情的信奉者,生活的一切都围绕爱情的甘苦展开,被猜疑折磨又为甜蜜所陶醉。男主人公多是风度翩翩的痴情种,将爱人捧在手心,以其财力和社会地位守护爱人;而女主人公多具温柔善良的性情,为爱可以牺牲一切。这样的"唯爱"倾向和男女主人公的完美爱人设定,即使不能说影响了之后的霸总言情剧的创作,至少可以看到在霸总剧中有着丰富的延续。

为强调爱情在爱人生活中的中心性和主导性,琼瑶剧中的爱情常常一波三折,遇到各种外部阻挠,内部也常误会猜忌重重,令一心追爱的角色备受折磨、痛苦不已。在晚清和民国时期大众就喜闻乐见的"苦情"戏在琼瑶手中发扬光大,例如"梅花三弄"系列便将观众虐到"肝痛"。这样的"苦情"爱,进一步发展便是网络文学繁盛时期的"虐恋"小说和以《千山暮雪》为代表的"虐恋"剧。

《还珠格格》中哪怕是加入了"小燕子"这样的勇敢有闯劲的新鲜人设,引入了喜剧元素,全剧都热热闹闹的,但依旧延续着琼瑶剧"钟情—遇阻—回归"的叙事结构。男女主角的爱情为父母、社会和所处环境不容,但在世俗偏见或家庭仇怨的绞杀中,爱情最终仍将获得胜利。《还珠格格》中,民间出生的紫薇和小燕子与清朝皇宫生活格格不入,她们的爱情也总是受到以皇后为代表的传统封建礼教的反对与阻碍,但最终,代表父权也象征君权的皇帝与她们达成和解,为她们的爱情送上了祝福。

《还珠格格第二部》中对自由爱情的追求表现得更加明确。

小燕子和紫薇等主要角色因深深同情被送来和亲的含香，几次出生入死帮助身不由己的含香逃离皇宫，最终让含香赢得了自由，和青梅竹马的爱人蒙丹相聚。主要角色为了朋友的真爱，甘愿与父权、君权为敌，这种对至真至纯的爱情的追求有着明显的琼瑶式的浪漫色彩。最终，这场反抗被定性为"家庭事件"，离开皇宫的主角团重回"家庭"和"父亲"的怀抱，在长辈的祝福中走入了婚姻，达成了大团圆的结局。

可以说，承上启下的琼瑶剧，将有通俗小说以来的中国文学中至情至性的纯爱发扬光大，将中国式浪漫的感觉结构与新的经济社会发展语境相结合，勾连传统与现代，潜移默化地影响了后续浪漫剧的发展。

现实主义言情剧

国产电视剧的发展中，专注于言情、以男女主人公的爱情发展为核心的电视剧出现得较晚。但在漫长的家庭伦理剧的传统中，爱始终是重要的创作元素和主题。因此，《渴望》这部在如今年轻人眼里属于家庭伦理剧的电视剧，仍有不少研究将其归为言情剧。《渴望》讲述了集东方女性美好品质于一身的刘慧芳的婚恋故事，她一生善良，挑起生活的重担，养育大了大姑子的孩子。角色之间的情感牵绊和命运纠葛深深牵动着观众的心，该剧的收视率达到了空前的90.78%。从此之后，生活中善良贤惠的女性常被称作"慧芳"式的人物，而忘恩负义的男性则被唤作"王沪生"，也即剧中慧芳的丈夫角色，体现出该剧的

广泛社会影响力。孟繁树（1998）便曾认为，《渴望》是中国电视言情剧成熟的标志，因为它表现了人间的真情和至情的融合与再现。

《渴望》当时的副导演赵宝刚后来主导拍摄了大量不同类型的电视剧，包括喜剧、室内剧、家庭伦理剧、爱情剧、青春剧等等。其中作为都市情感题材剧的《过把瘾》，作为"青春三部曲"的《奋斗》《我的青春谁做主》《北京青年》等，融合了悬疑刑侦元素的爱情剧《永不瞑目》《拿什么拯救你 我的爱人》等，是如今言情剧研究的重要文本。有研究者认为，琼瑶的作品是为言情而言情，"是一种低层次言情，是一种动机不纯的煽情行为"，而赵宝刚的作品在言情之外阐述了自己的思想和观念，表现了一种社会理想，是一种更高境界的言情剧（刘硕，2001）。这样的观点反映出当时认为只能满足娱乐需求的文化作品是失败的或不高级的文艺批评视角。研究者们普遍认为赵宝刚的影视作品兼具艺术性和商业性，回应了主流的现实主义问题。

在赵宝刚的以上作品中，情感始终是第一位的，并带有鲜明的浪漫、唯美和悲剧意味。在《过把瘾》中，男女主角的事业线并不重要，只是作为故事的背景，故事的核心在于"一堆青年男女从相识、相恋、结婚到离婚，最终重归于好的爱情历程，真实地阐释了一个带有时期意义的爱情命题"，"最大限度地呈现了一个充溢着爱与恨的情绪化世界，最大程度地表现了深陷爱情的男女主角极端的心理感受"（谢建华，2007：166）。《像雾像雨又像风》则是一出寓言式的爱情悲剧。这部剧以20

世纪30年代的上海滩为背景,讲述了不同出身、不同背景的四对青年男女凄美的爱情故事。他们在风雨摇曳的上海滩相爱又互相伤害,但最终无论他们如何努力追求,等待他们的依然是惨烈的、悲剧性的结局。在这部剧中,赵宝刚用唯美的镜头展现了"爱情在人性中的普遍意义"(刘硕,2001:88)。

作为其"青春三部曲"之一的《奋斗》,讲述了六名刚毕业的80后大学生初入社会后的情感故事和奋斗故事,既有对如何在时代的大环境下做出自己人生抉择的思考,又有对青春与情感的理解,引发了年轻观众共鸣而成为国产剧的标志性作品。这样的青春剧和美剧中的青春剧、日剧中的趋势剧都有所不同。与美剧相比,赵宝刚的青春剧更专注于中国语境下青年人的奋斗与成长,更少关注两性生活和消费;与日剧相比,赵宝刚的青春剧再现的是以北京为代表的都市风貌,有现实性,十分接地气,且不偏重偶像形象的塑造。

而说到赵宝刚执导的另一类型——融合悬疑刑侦元素的爱情剧,就必须提及他的合作者海岩。作家海岩被誉为"现代言情剧教父",其小说作品大多被改编为电视剧,其中最知名的便是被称为"生死恋三部曲"的《永不瞑目》《玉观音》《拿什么拯救你,我的爱人》,其中两部由赵宝刚执导。海岩剧在刑侦的故事线中融入缠绵悱恻的爱情线,情节跌宕起伏,打动了无数观众。

例如《永不瞑目》中,新婚前夜,女刑警欧庆春的未婚夫因缉毒牺牲,其角膜被捐给法律系的大学生肖童。肖童与欧庆春结识后爱上了欧庆春,与此同时毒枭的女儿欧阳兰兰也因缘巧合爱上了肖童。在三个人的情感中,有着不同的爱情模式:

肖童为爱自愿潜伏在毒窟,最后为爱牺牲;欧阳兰兰一厢情愿的爱则换来欺骗和"出卖",最后亲手杀死了自己最爱的人;欧庆春因为缉毒两次失去自己的爱人。在正义得到伸张的同时,爱竟然成为所有悲剧的源头。海岩剧中的人物便是如此,善恶交织、复杂又真实,但因展现了人物真实的欲望以及人性的复杂,即便略显狗血甚至夸张极端的剧情也能被观众所接受。

赵宝刚和海岩的电视剧在20世纪90年代见证了中国都市情感剧的现实主义走向。这一阶段的情感主题剧表现出题材的多样、视听语言的成熟,以及鲜明的现实主义特征。在情感表达上,侧重展现人性的真实与复杂,且不对情感作道德判断,也并不回避道德伦理的多元,这也使得这些剧集具有广泛的观众和长久的可看性。

在同一时期,完全聚焦于男女主人公爱情发展的新的电视剧形态也已经开始出现。《将爱情进行到底》(1998)被认为是中国大陆地区第一部自产偶像剧,导演和编剧也在多个访谈中表示受到了当时日剧的影响。《将爱情进行到底》描绘了九十年代中国青年如何在追求爱情与理想的迷茫与挫折中成长。主角的故事开始于校园,从相识相恋到毕业找工作,再到职场拼搏,伴随其中的是难以如意的多角恋爱。这部开拓性的国产青春偶像剧既展现了大学生校园中刻骨铭心的爱情,也描绘了年轻人能感同身受的毕业后在社会中拼搏的艰难与不易。

对校园恋情的描绘带来对纯爱的想象,长相俊美的演员因一部电视剧而成为有着众多粉丝的偶像,剧名"将爱情进行到底"成为爱情宣言,甚至在多年后成为流行歌曲的曲名,在任

何意义上,《将爱情进行到底》都是国内浪漫剧发展历史上重要的一笔。

故事的供给：网络文学改编电视剧

互联网快速发展的九十年代，网络文学应运而生。社交媒体 1.0 时代，网名为"痞子蔡"的作者于 1998 年在 BBS 上连载原创小说《第一次的亲密接触》时，本意只是在网友之间进行免费分享，却想不到这篇浪漫小说即将开启随后绵延至今的网络文学史。

大量业余作者加入网络文学创作的队伍，在创作的过程中逐渐专业。围绕这些作品形成的海量读者群，催生出网络文学平台，其影响力日益增强。网络文学在蓬勃发展中获得资本的青睐，形成庞大的产业，起点、创世、纵横、磨铁、晋江等平台发展出包括付费阅读、广告收入、代理和衍生品开发等成熟的盈利模式。网络文学不仅取代传统严肃文学成为普通大众随处可得的故事来源，也进一步加剧了通俗小说的类型化，促使旧的类型不断细分，新的类型不断形成。例如情感类小说就分化出古代言情、现代言情、幻想言情、古代穿越、玄幻言情、浪漫青春等各种亚类型，甚至还可以根据男女主角情感发展进一步细分为霸总、虐恋、甜宠等不同类型，迎合细分的受众市场。新的小说类型也在不断涌现，如玄幻，给读者带来全新的想象世界和可能宇宙。玄幻类型本身在发展中不断细分，进一步形成诸如异世大陆、高武世界、剑与魔法、无限流、游戏异

界等亚类型。

网络文学的繁荣推动了类型叙事的发展，满足了读者的多元需求，极大地充实了小说改编电视剧的资源基础。国内网络文学生产所提供的新的类型，最初在产制机制灵活、渴求收视率的卫视剧中得到应用和开发。2011年，基于网络穿越小说改编而成的电视剧《步步惊心》由湖南卫视播出，因其融合了穿越、偶像、爱情与宫斗元素，取得了巨大的市场成功。早年的代表性剧集还有湖南卫视的虐恋剧《千山暮雪》、江苏卫视的甜宠剧《杉杉来了》和玄幻剧《九州天空城》等。之后，国产偶像剧的大半壁江山都是网络文学IP改编剧的天下。

此时，以优酷、爱奇艺、腾讯视频等为代表的流媒体视频网站的自制剧投资能力逐步增长，在提供影视内容方面也发挥着越来越重要的作用。它们因希望推出符合年轻观众需求的新鲜内容而购入登上各大排行榜的热门网络文学的改编权，IP（Intellectual Property）改编电视剧的热潮自此风起云涌，推动大量作品实现了影视化。玄幻、浪漫和悬疑是最早为视频网站所青睐的叙事类型。在改编播出的早年实践中，浪漫剧的观众群最广泛，而玄幻剧中男频向作品则不如更注重谈情说爱的女频向作品受欢迎，后者以引发收视热潮的古偶玄幻剧《三生三世十里桃花》为代表。据艾漫数据统计，2015年全网播放量TOP 5的作品《花千骨》《芈月传》《何以笙箫默》《琅琊榜》《大汉情缘之云中歌》均为IP改编之作，大部分可以归类为浪漫剧。《2023年中国网络文学发展研究报告》显示，到2023年度，IP影视改编的效率和质量提升，年影视剧热播60%改编自网络文

学。同时,微短剧成为中腰部网络文学释放价值的新风口。

虐恋剧:丛林法则与阴差阳错

由虐恋小说改编而来的虐恋剧在本世纪第一个十年成为情感类电视剧市场中的一个显著现象。虽然在20世纪90年代虐心的爱情叙事已经存在,例如海岩剧中曲折离奇、不得善终的爱情,以及琼瑶剧中的苦情戏,但虐恋成为细分电视剧市场中的一个亚类型还要到2000年以后。

虐恋剧大多以爱情悲剧收场,剧中人物关系通常错综复杂,具有大量情感纠葛,以此推动剧情发展,并带有悲剧色彩。随着该类型的发展,不少在谈情说爱的感情主线中融入丰富的其他元素,如穿越、历史、玄幻、仙侠等等,进一步增加情节的复杂性和戏剧性。

不少虐恋剧会将现实最终打败爱情作为故事结局,以表现男女主角的悲情爱情故事,代表性作品包括《步步惊心》和《东宫》。

《步步惊心》讲述了现代女生张晓穿越成为康熙年间的少女马尔泰若曦,与皇子们之间发生的种种情感纠葛。若曦的姐姐若兰是八爷府上的侧福晋,因着这层关系,若曦最早与同属"八爷党"的九爷、十爷、十四爷产生了联系。与此同时,为了自保,若曦也刻意与"九子夺嫡"的最终赢家四爷保持了良好的关系。在进宫参加选秀前,若曦就已喜欢上了温润如玉的八爷,成为皇帝的奉茶宫女后,若曦秘密维持着与八爷的爱情。

但若曦知道自己无法改变历史上八爷注定会夺嫡失败的结局，而八爷也不可能为了爱情而放弃皇位争夺，最终两人分道扬镳。在这段感情中，若曦将现世安稳的重要性排在爱情之前，八爷则是将权势、皇位看得比爱情更重，二人的爱情注定会在现实面前夭折。

若曦的第二段爱情发生在她与四爷之间。最初，若曦将四爷视作保护伞，以"提前讨好未来皇帝"的出发点维系与四爷的关系。但在四爷对她诚实说出对皇位的渴望、同她一起在雨中为十三爷求情、为了救她不惜自己受伤时，若曦与四爷间产生了刻骨铭心的爱情。但在四爷登上皇位后，二人间的深层矛盾开始出现。不同于许多将男主角夺得爱情与权势作为圆满结局的电视剧，《步步惊心》中的男女主角反而在男主角夺得天下后开始离心。四爷与若曦深爱着彼此，但在政治斗争面前，若曦的个人感受注定会被牺牲，所以明知若曦会受伤，四爷还是选择对若曦的好姐妹施以酷刑、对若曦的好友进行打压羞辱。紫禁城、皇权困住了若曦，也让身处这个环境中的每一个人都不得不放下个人情谊。作为拥有现代灵魂的人，若曦无法接受和适应这样的游戏规则，爱她的四爷也不可能因为爱情就放弃自己的原则，爱情在这个世界早已不是全部，而若曦也终究会走向悲剧。油尽灯枯的若曦至死也没能等到心心念念的四爷，而四爷在若曦死后才看到若曦写给她的绝笔信，此时两人已阴阳两隔。剧中通过人物独白，反复强调若曦知道所有人的结局，唯独不知道自己的，这种已知与未知交杂在一起，让若曦的故事有了强烈的宿命感和悲剧感。

《步步惊心》的虐心之处不仅表现在女主人公若曦最终死亡、若曦与四爷生死相隔上，更体现在剧中大多数角色都被困在了悲剧结局中。若曦的初恋八爷夺权失败，经历了亲生母亲的死亡又被亲生父亲厌弃，昔日的好兄弟如今成了政敌，而那些与他交好的兄弟又要因为他被新帝反复羞辱，就连始终陪在身边的妻子，也在他被迫休妻后绝望自焚。最终，温柔谦和的八爷在狱中自尽。若曦的知己十三爷原本是个光风霁月、意气风发的闲散皇子，但若曦无意间的一个举动致使他被囚于养蜂夹道十年。十年的囚禁生涯摧毁了他的身体，也磨掉了他所有的心气，即便后来在四爷登基后成为赫赫有名的"铁帽子王"，他也无法再像从前那般张扬肆意。在十年间唯一给予他陪伴与温暖的爱人，最后也因为身份不得不选择投湖自尽，而他的知己若曦因病离世，仗剑江湖的理想也终究破灭。十四爷是若曦名义上的丈夫。为逃离皇宫，若曦选择遵循先帝遗旨，成为十四爷的侧福晋。十四爷与若曦一同长大，自小备受母亲疼爱的他洒脱桀骜，但随着年纪的增长也开始追逐权力，最终也难逃被圈禁的命运。

作为这个类型中的典型，《步步惊心》延续了虐恋剧中常见的爱情从发生到走向幻灭的结局，在生离死别之外又通过包括几位皇子、福晋、侧福晋在内的主要配角的悲剧命运加剧了剧集的悲情感。

《东宫》同样是以古代为背景的虐恋剧。西州国九公主曲小枫与茶商顾小五相识相恋，但顾小五的真实身份是丰朝五皇子李承鄞。在小枫以为可以嫁给爱人顾小五时，却等来了部族

被侵略的消息。亲眼看着外公死在李承鄞剑下的小枫彻底崩溃，几经波折，决定跳入忘川，忘掉与顾小五的感情，不承想顾小五也随她一同跳下悬崖。失去记忆的小枫成了前来中原和亲的太子妃，李承鄞也已忘记与小枫相关的一切。小枫与太子良娣赵瑟瑟同一天嫁入东宫，而李承鄞为利用赵瑟瑟，故意冷落小枫，多次让小枫伤心。当小枫和李承鄞再度爱上彼此时，小枫重拾记忆，昔日的灭族之仇让她再也无法接受李承鄞，她也由着李承鄞一次次误会自己。直到最后，小枫出逃失败，两军交战之际，小枫自刎于李承鄞面前，而李承鄞也终于恢复记忆，明白小枫自始至终爱的都只有自己，却也只能看着小枫离世，无能为力。

小枫与李承鄞深爱着彼此，但两个人的政治立场注定了无法只顾爱情不管其他。小枫不可能因为李承鄞就忽略被侵略的部族和惨死的亲人，而李承鄞也不可能为了小枫放弃自己的政治主张。当家国责任横亘在爱情中间时，再坚定的爱情也无法掩盖难以实现的和平，最终的结果只能是放弃，无能为力的小枫唯有自尽。

剧中，小枫在恢复记忆后，一边自责于自己"引狼入室"，一边又难以放下对李承鄞的爱，只能一遍遍自虐般以"只爱顾小五"为由拒绝李承鄞，而吃醋的李承鄞又因此反复折磨她，却又因折磨小枫而痛苦。这种"爱虐交织"的情节是虐恋剧常见的模式，观众会沉迷于这种"爱得越深、虐得越惨"的叙事方式中，感叹男女主角的悲情命运。

这样的悲剧性爱情和悲剧性命运所凸显的，是在"丛林法

则"成为主宰一切的价值准则后,"爱情的无功利性在文本内部与'丛林法则'世界观发生逻辑冲突"(王玉玊,2016:58),"爱情可以超越一切"的意识形态宣告破产。曾经深信不疑的爱与被爱的承诺变得可疑,爱情尽管美好,但在现实语境中无法万能。虐恋剧将爱情的可贵与现实的残酷撕裂开来呈现给观众——爱情神话其实只是个神话。

值得注意的是,也有一些虐恋剧是将男女主角间的虐心爱情作为一种叙事机制。近年来多部大IP古装或玄幻言情剧都采用了这种方式。以《琉璃》为例,该剧讲述的是"六识"残缺的少女褚璇玑和离泽宫弟子司凤相识相爱并最终携手解决三界危机的仙侠传奇故事。故事设定两人有着"九生九世"的虐恋,因此在每一世中他们都阴差阳错,明明深爱却不得善终。男主角在剧中不断参战,每战必被虐,甚至以流血和吐血的"战损"造型出圈。直到剧集最后二人才终于在一起。

在这样的虐恋中,无论是爱情未能战胜现实,还是爱情终于战胜现实,男女主角的为爱痴狂都谱写了剧中最扣人心弦的部分。

甜宠剧:逃离现实的人工撒糖

2001年,改编自日本漫画《花样男子》的台湾偶像剧《流星花园》横空出世,不仅在亚洲还在全球华人世界中引起了巨大反响。《流星花园》和其中四位主要男性角色的扮演者F4的成功,显示了在华语世界中英俊的新演员同样可以通过参演偶

像剧而一炮走红。

和赵宝刚的"青春三部曲"相比,《流星花园》的情节完全剥除了青年通过工作与奋斗寻求人生意义的层面;和国产偶像剧《将爱情进行到底》相比,《流星花园》全无理想与现实的碰撞给年轻人带来的基于现实语境的情绪起伏。全剧只专注于"你爱我吗?你什么时候爱上的我?你有多爱我?你还爱我吗?"专注"灰姑娘"式的通过奇遇跨越阶层的爱恋。剧中的校园学习和校外兼职打工的情节,并不真正与学习和工作有关,而是将之作为故事的背景设定和推动剧中爱情发展的工具。例如,校园中的教室、走廊、操场、天台的主要作用便是提供恋情发生发展的场所。

安吉拉·麦克卢比(2011)曾如此阐述浪漫史爱情符码:浪漫史总是专注于"对狭窄且有限的情感的世界的关注","从不尝试去填充社会事件或背景","它一方面许诺永恒,另一方面却又以激动人心的伟大瞬间为核心"。爱情是这个世界最重要的核心存在,这就是偶像剧的基本价值观。

在《流星花园》之后七八年间,一批高收视的台湾偶像剧如雨后春笋般冒出,代表作包括《薰衣草》《王子变青蛙》《命中注定我爱你》等等。这些剧和同期的部分韩剧一样,开始通过制造"失忆""误会""白血病"等剧情,强行推动剧情发展,强行煽情。一些剧则灌入保守和不加反思的东亚传统婚恋家庭观,例如在《命中注定我爱你》中,一个男丁稀少、九代单传的家庭中,祖辈愿意挑选的孙媳妇人选就是那个能生孩子能顾家的。人物设定出现越来越多的"傻白甜""灰姑娘"原型和宅

斗剧中常见的"丑小鸭"原型，如老爷早年生在外面的私生子，或者在一次意外中失去记忆并流落民间的贵公子。偶像剧对于职场的描绘越发悬浮，职场的存在似乎只是为了衬托男主的社会地位和杀伐决断的能力，同时给女主的出场和戏份找个容纳的空间。

在偶像剧和网络文学中的"甜文"的双重影响下，"甜宠剧"在近七八年间蔚为大观。2017年，一部小成本网剧《双世宠妃》迅速出圈，让甜宠剧的概念流行起来。追溯起来，在剧中融入大量甜宠情节的做法，在2016年的青春校园剧《最好的我们》中就已初现端倪。剧中的校园恋情青涩、温暖而纯情，男主的"摸头杀"和男女主甜蜜愉快的相处细节，让观众惊呼"全世界欠我一个初恋"。随后，2018年的《结爱·千岁大人的初恋》，2019年的《奈何BOSS要娶我》《致我们暖暖的小时光》《亲爱的，热爱的》，再到2020年的《传闻中的陈芊芊》，多部甜宠剧接连发力，屡进热播榜，贡献热搜话题，捧红了一批此前名不见经传的年轻男女主演，将甜宠剧步步推向近年来最受观众喜爱的网剧类型之一。

随着以顾漫、墨宝非宝等人原著、编剧作品为代表的甜宠剧的流行，男女主角甜蜜爱情的发展过程成为浪漫剧最核心的内容。和虐恋剧完全相反的是，甜宠剧中的女主角不再是无条件爱人甚至在爱中被虐的一方，而是变成了全方位被"宠"的一方。女主角对爱情的体验几乎只剩下甜蜜，观众也无须担心男女主人公会因为种种原因产生误会。

正如甜宠文使"沉浸于故事之中的读者以一种自我宠溺的

方式熟习于对于更好世界的渴望"（王玉玊，2016：61），甜宠剧也打造了一个爱情与理想完美融合的空间。甜宠剧把所有的现实问题全部缩减到"爱与不爱"、"如何爱"的问题，并裹以甜蜜浪漫外衣。甜宠剧既延续了传统言情剧爱情至上的情感理念，又抛去了过去电视剧中必不可少的现实主义关切，代之以无关时空、无关现实，只关爱情的浪漫童话。

将情感的发生设定在高中和大学校园的甜宠剧，其代表作包括《致我们单纯的小美好》《致我们暖暖的小时光》《我只喜欢你》等，可以说是青春校园剧的发展和延伸。将情感的发生设定在工作场所的甜宠剧，如《奈何BOSS要娶我》，是以往偶像言情剧特别是"霸总"剧的新变奏。而将情感的发生设定在古代或者架空的玄幻世界中的甜宠剧，是对古装偶像剧的延续。

甜宠剧中的浪漫恋爱，十分倚重电视剧对男主角的角色设定以及以情感线节节攀升为核心的剧情发展，以一种相当直接、更为赤裸的方式展现了女性的情感需求和隐秘的欲望期待。例如2021年大热的甜宠剧《你是我的荣耀》中，男女主人公在确定关系后，每一集都有不同场景下的亲吻戏。这些吻戏给观众带来一定意义上的情感抚慰和快感，具有一定的情色性。

只有爱情没有现实难题的甜宠剧的流行，反映着当下观众对复杂现实的逃避心态。面对加速的社会节奏和不断增大的生活压力，人们的焦虑和不安在观看甜宠剧时得到了暂时的消解。甜宠剧中的爱情与金钱无关，纯粹得不染一丝尘埃，又比金钱还重要，盖过世间的一切。这种浪漫梦幻安抚着观众在现实中

失落与孤独的心,再次表明浪漫本身就是一种具有强大功能的美学政治。

平台文化生产：长视频网站开启自制剧世界

从以上论述不难发现,某一种文类或类型（genre）的流行必然是文化环境和人们的心态发生变化的结果,但这并非唯一原因。作为一种类型的浪漫剧在近年获得市场成功,一方面是因为其文本特点符合了当下观众的潜在意识和期待,另一方面也是恰逢电视剧在制作、宣传和分发上的变革和模式转型。忽略技术上的、机制上的变化,就不能完全理解浪漫剧在国内当下蓬勃发展的机理。

也就是说,代表着人们对于浪漫和爱情幻象的需求的浪漫剧,并不是突然强大到盖过观众对其他类型的需要,而是网络文学的创作和长视频平台均抓住机遇,进行了特定的实践活动,互相增益,才使得观众对于这个类型的需求被诱发,又进而被强化。其背后的技术推动力和经济驱动是跟文化同样重要的原因。

长视频平台,在国内以腾讯视频、爱奇艺、优酷、芒果TV等为代表,对应着国外的流媒体平台,包括奈飞（Netflix）、亚马逊的 Prime Video 和苹果的 Apple TV+ 等。多个头部长视频网站构成的长视频平台的出现,代表着一种全新的文化生产模式和文化产品分销模式,改变着国内卫视主导的生产和播出电视剧的格局。流媒体在海外也常被称作 OTT 服务。OTT 是 over

the top 的缩写，又称"过顶服务"，是通过互联网直接向观众提供资讯的流媒体服务，有别于需要申领牌照的行业，如有线电视、卫星电视等。

能绕开当时的卫视竞争格局和法规制约又同样实现了视听内容提供功能的长视频网站，经历了从用户原创视频到购买版权剧播出，再到创投和播出原创剧集这三个阶段的发展。

2005年2月YouTube的创立，标志着全球范围内视频分享网站的诞生。同年4月在中国，土豆网正式发布。土豆网的口号为"每个人都是生活的导演"，其初衷在于提供一个互联网技术条件下的音视频分享平台，主要靠用户上传各种原创或非原创的音视频作为内容。2005年底，胡戈制作完成的长视频《一个馒头引发的血案》——国内第一个真正广为人知的用户自制长视频作品（UGC），上传到土豆网后迅速在互联网上流行，也引发了很多争议。2005年5月，土豆网发布一个月后，从网易辞职的周娟创办了我乐网（56.com）。2006年12月，优酷网正式上线。同一时期还有酷6、六间房、激动网等进入了视频网站行业。这些视频网站很快聚集了大量具有创造力的内容创作者。他们所创作的内容形态十分多元，包括家庭录像、动感相册，也包括影视作品混剪、国产古风CP剪辑视频、鬼畜视频、广播剧，甚至单机游戏视频攻略、独立游戏评测等。大量综艺、日剧等资源也被用户搬运到视频网站上进行分享。

从某种意义上来说，用户创作的长视频是中国网络视频行业早期运转和成长的重要源泉，而用户创作的长视频又让用户意见和行为得到平台方前所未有的重视，让视频内容生产理念

和视频平台运作理念都逐渐向"以用户为中心"转变。尽管在这个时候,电视剧并不是视频网站所涉猎的业务,但"以用户为中心"的理念已经根植在了视频网站的内容生产逻辑中。

早期视频网站颇具纯真年代的互联网精神:免费、共享、开源、利他主义。视频网站上的内容主要包括用户生产长视频与影视内容上传分享,版权意识十分淡薄。但是版权法是一种排他性的保障制度,它赋予版权所有者控制或排除他人生产、使用和销售版权产品的权利,从而维持其在市场上的交换价值和排他性利益。数字技术的出现,使得版权产品在用户之间共享的机会增加,流通时间缩短;但同时也削弱了版权所有者对内容的控制力,因为版权产品的复制和共享变得更为便宜和容易,为潜在的版权侵犯行为提供了便利。

2007年成为国内视频网站发展过程中的一个分水岭。版权作为一种重要的规制力量,推动了国内网络视频业的管理,也形塑了新的竞争格局。2009年,广电总局规定未取得"电视剧发行许可证"的境内外电视剧和类似许可证的境内外动画片,一律不许在线播放。这直接切断了盗版视听内容在网上的传播。2010年,多部委联合推出"剑网行动""版权斩杀令",大力推行正版、打击盗版。

政府主管部门对网站准入和内容准入的限制、对盗版行为的打击,使得视频网站必须严肃正视版权问题,大规模删除平台上的盗版视频,进行自查自纠、审查过滤,并开始将购买正版视听内容作为新的发展重点。此时,视频网站经过几年的发展吸收了几轮投资。资本对盈利的追求被转化为对视频网站观

看流量的追求。而要有令人满意的流量,就需要有足够多和足够好的内容。

视频网站开始抢购热门卫视剧。2011 年,国内热门电视剧卖给视频网站独播,单集价格基本在 20 万元左右。在这种情况下,购买美剧反而变成更划算的交易。美剧销售方通常按季打包销售,总价比国产剧便宜,前几季更比当季的便宜。因此当时在海外热门的优秀剧目,都被大规模地、合法地引入国内。但版权内容购买模式渐渐出现越来越多的弊端。一方面,买剧的资金占比太大;另一方面,境外剧也常有无法播出或者中途下架的风险。

于是,PGC(professional generated content)的概念渐渐受到视频网站的重视,即视频网站委托专业影视制作人士根据要求生产作品,并在本网站播出。最开始是小规模的影视工作室,后来大型影视制作公司也参与其中。影视作品从开始时的低成本小制作,慢慢演变成跟卫视剧集的投资规模、演员阵容相当的自制节目。也开始尝试季播模式。开始时,视频网站的剧集创作实践不成气候,对于当时国内主流的卫视剧生产制作格局来说完全不构成威胁;但对网友品位的迎合、对网友反馈的重视、对于排播方式的创新以及对于营销的重视,已经为视频网站之后的剧集创作埋下了成功的伏笔,初步形成了与卫视剧不同又非常受年轻人欢迎的"网感"。

视频网站开始投入过亿的资金预算,在编导摄录美等各环节都越发精良。2015 年的自制网剧《盗墓笔记》和《太子妃升职记》标志着视频网站投资自制的剧集在质量和收视上开始追

赶卫视剧，在盈利模式上开始实现会员制收费的突破，在类型上实现创新，视频网站本身也转型为内容投资方和生产方，而不仅仅是播出平台。

由乐视投资制作并于 2015 年底播出的《太子妃升职记》，便是购买的爱情喜剧类型的网络文学 IP，融入了穿越元素。虽然该剧一度因"低俗"而被勒令下架修改，仍被公认是当时乐视网最大的爆款，直接促成了大量观众充值乐视网会员的行为。据新闻发布会称，《太子妃升职记》的会员播放量达到了 3.99 亿次，为乐视吸引新会员 220 万人，带来了 4100 万收入。此外，该剧的营收还应包括贴片广告收入。自创热门剧集，让资方进一步相信优秀的内容可以盈利。

接下来的几年中，视频网站自制大剧的质量和体量逐步赶超传统精品国产影视剧，也形成了可观的市场规模与经济效益，带来了全新的增长点。到 2018 年，视频网站上的自制剧上新数量已经超过了购买版权剧即台播剧（电视台优先播出的剧集）。视频网站可以更精准地定位不同受众群体，"定制化"地生产制作网络自制剧，洞察多样化的用户需求，孕育新的"类型剧"。

互联网企业的资本游戏，包括融资、合作、股权互换、合并、海外上市，也进入网络视频业，在新一轮的发展后，爱奇艺、腾讯视频、优酷、芒果 TV 这几家长视频平台成为网络剧生产的头部企业，推动网络文学 IP 改编的热潮，推动观众喜闻乐见的大量浪漫剧的生产和播映。

根据云合数据，2023 年全网剧集会员内容有效播放量达到

了1588亿。全网剧集有效播放TOP10榜单依次为《狂飙》《长相思》《长月烬明》《长风渡》《莲花楼》《知否知否应是绿肥红瘦》《宁安如梦》《一念关山》《向风而行》和《云襄传》（云合数据，2024）。从榜单来看，爱奇艺的剧集具有较为明显的优势，而优酷的整体播放量在与其他平台拉开差距。

在视频网站激烈竞争的发展格局中，哔哩哔哩（B站）、抖音、快手等平台也在加快"微短剧"方面的情节剧的探索，主要生产古偶、现偶、穿越、年代剧等爱情剧类型，使得长短视频的竞争更趋白热化。随之倒逼长视频网站加入短剧赛道，开发了更多腰部网络文学的IP价值。

参考文献

谭光辉，2021，《"言情"的概念史和"言情"故事的特征》，《艺术广角》，第1期。

李文，2005，《东亚合作的文化成因》，北京：世界知识出版社。

温朝霞，2006，《1980年后日韩影视剧在中国的传播》，广州：暨南大学。

张卓，2005，《"韩流"热中国 韩剧的温情抓住了中国人的心》，《中国青年报》，10月24日。

周文萍，2019，《从琼瑶小说到网络言情小说》，《中国文艺评论》，第1期。

黄义冠，2014，《言情叙事与文艺片——琼瑶小说改编电影之空间形构与现代恋爱想象》，《东华汉学》，第19期。

谢建华，2007，《主题传承与形式跨越——中国都市言情剧经典文本分析》，《南京师范大学文学院学报》，第4期。

孟繁树，1998，《中国电视言情剧之我见》，《中国电视》，第 3 期。

刘硕，2001，《谈情说爱：赵宝刚电视剧美学透析》，《电影艺术》，第 1 期。

中国社会科学院文学研究所，2024，《2023 中国网络文学发展研究报告》，2 月 26 日，https://www.cssn.cn/wx/wx_ttxw/202402/t20240226_5734785.shtml。

王玉玊，2016，《论"女性向"修仙网络小说中的爱情》，《中国现代文学研究丛刊》，第 8 期。

安吉拉·麦克卢比，2011，《〈杰姬〉：一种未成年少女的意识形态》，摘自《亚文化读本》，陶东风、胡疆锋主编，北京：北京大学出版社。

云合数据，2024，《报告｜2023 年剧集网播表现及用户分析报告》，微信公众号"云合数据"，1 月 3 日，https://mp.weixin.qq.com/s/TBLS6kGVQsuALCVyLjYG-w。

第三章

浪漫剧产业：政策环境与趋势热点

在新的技术环境下，媒体深度融合发展。随着平台化的流媒体视频网站越来越卷入影视内容生产，我国传统广播电视媒体与新兴媒体的融合发展也成为主流。主管部门鼓励电视机构和网络视听平台在节目创作和播出上深入合作，并在多年的实践中，形成网上网下统一导向、统一标准、统一尺度的管理准则。这些构成我国电视剧生产的政策环境也极大地影响着浪漫剧的生产。

本章即介绍近年来我国电视剧的政策环境，并分析浪漫剧产业新现象和创作类型及发展新趋势。

电视剧政策环境

统一标准，推动高质量发展

2014年8月，中央全面深化改革领导小组第四次会议审议通过《关于推动传统媒体和新兴媒体融合发展的指导意见》。六年后，中共中央办公厅、国务院办公厅印发《关于加快推进媒体深度融合发展的意见》，进一步推动全媒体传播格局、全

媒体传播体系的构建。2021年制定的《广播电视和网络视听"十四五"发展规划》,其中目标之一便是媒体深度融合发展。广播电视媒体与新兴媒体的融合发展成为主流。

广播电视是媒介发展到电子媒介阶段的主流媒体形态,传播覆盖面广、对社会文化影响力大;网络视听是新技术发展阶段下的影音视听新形态,在社会需求下与广播电视持续融合,呈现出产业和传播的新生态。在发展过程中,主管部门要求广播电视和网络视听实行一个标准、一体管理,在治理方面形成网上网下统一导向、统一标准、统一尺度的基本准则,加强主体监管和内容管理。网络剧和卫视剧的生产和传播因此都遵循着同样的要求和标准。电视机构和网络视听平台在节目创作播出上深入合作、台网联制联播也为主管部门所鼓励。

2019年8月19日,国家广播电视总局发布《关于推动广播电视和网络视听产业高质量发展的意见》,以提高产业资源配置效率、推动产业高质量创新性发展为目标,加强扶持引导,不断优化广播电视和网络视听产业结构布局,健全现代产业体系和市场体系,培育新型业态和消费模式,促进数字经济发展和文化消费。2022年2月10日,国家广播电视总局印发《"十四五"中国电视剧发展规划》(以下简称《规划》),提出加快推进中国电视剧高质量发展,建设电视剧强国,满足人民美好生活需要,扩大中华文化影响力。

《规划》指出,中国电视剧当前已进入高质量发展阶段,"把社会效益放在首位、社会效益和经济效益相统一的精品创作生产机制和现代产业体系已具备坚实基础"(广电总局,2022a)。

与此同时，电视剧产业发展不平衡的现象依然存在，精品剧供给与需求不完全匹配，产业竞争力不强。也因此，《规划》强调要优化供给结构和产业布局，聚焦电视剧产业转型升级，生产更多高质量的电视剧作品。

在具体创作层面，《规划》指出要加强电视剧创作规划布局，鼓励并推动多种体裁、风格的电视剧的生产创作，在进一步推进重点电视剧选题规划的同时，发挥各地区、各企业的创作优势，以形成百花齐放的景象。此外，要坚定文化自信，坚持创作具有中国特色、中国风格的电视剧作品，打造中国电视剧品牌，并将高质量作为电视剧创作的生命线，打造具有中国特色的精品项目。

在此政策背景下，"十四五"期间的电视剧生产必将围绕精品化进一步改革升级。电视剧的创作从选题层面把握时代脉搏，以更灵活、更多元的形式生产优秀剧集，完成从追求量到追求质的转型升级。生产和播出网络剧的视频平台将促进各类资源向优秀项目倾斜。从传播机制来看，高质量网络剧将在平台定级、排播和宣传上占更大优势，满足用户和观众的观剧需求。

值得注意的是，《规划》特别就国产剧出海提出指导方针，指出要从全球视野出发，加快推动中国电视剧走向世界，提升中国电视剧的海外传播力和影响力，建设电视剧强国。近几年，网络剧在出海方面表现突出。爱奇艺、优酷、腾讯等长视频平台的海外板块日趋成熟，持续输出的内容收获了大批海外观众与用户。海外观众对中国国产网络剧喜爱渐涨，也逐渐培育起中国电视剧的海外消费市场。以日韩、东南亚等地区为代表的

海外国家与地区也相继购入中国电视剧，显示出我国文化内容的海外影响力。

飞天奖、白玉兰奖、金鹰奖是电视领域的三大重要奖项，其设立和运行为电视行业搭建了重要的交流平台和评价平台，对电视剧创作的风向具有引领作用。

中国电视剧飞天奖，由国家广电总局主办，中国电视艺术委员会承办，始于1981年，是国内创办时间最早、历史最悠久的电视类评选活动，是官方最高奖项。上海电视节白玉兰奖，由国家广电总局、中央广播电视总台、上海市人民政府主办，上海市广播电视局、上海广播电视台承办，创办于1986年。白玉兰奖作为国际性电视评奖活动，紧扣产业脉搏、反映产业趋势、推动中国电视业国际化发展，兼顾艺术性与市场性。金鹰奖由中国文学艺术界联合会和中国电视艺术家协会共同主办，是全国性电视艺术综合奖，推荐优秀的作品和演员，起到引领示范作用，为行业树立标杆。

2020年起，三大奖项均将网络剧纳入了参评范围，使得优秀网络剧同样有机会获得主流奖项的认可，这也将从机制上激励网络剧从业人员生产创作优秀剧集。青春校园剧《忽而今夏》于当年获得了第32届飞天奖的提名。但总体而言，浪漫剧因不涉及重大主题也未能回应社会现实问题而较少获得奖项。

准入与备案管理

根据《互联网视听节目服务管理规定》，开展互联网视听服务需取得广播电影电视主管部门颁发的《信息网络传播视听

节目许可证》。而根据《关于开展网络剧、微电影等网络视听节目信息备案工作的通知》，自2013年1月1日起，新上线的网络剧、微电影、网络电影、影视类动画片、纪录片等，应通过"网络视听节目信息备案系统"报所在地广电行政部门备案。其中，自2019年起启用的"重点网络影视剧信息备案系统"，对网络剧片实行创作规划备案公示和成片内容审核。中国网络视听节目服务协会以行业自律文件形式发布的《网络视听节目内容审核通则》等文件，对内容审核明确提出了要求。2022年6月1日起，"网络剧片发行许可证"正式发放。据广电总局要求，"包括网络剧、网络微短剧、网络电影、网络动画片等在内的国产重点网络剧片上线播出时，应使用统一标识，将发行许可证号固定于节目片头的显著位置展示"（光明网，2022）。意味着网络剧片完成了从备案登记到许可制度时代的转变。

目前国产网络剧片的生产全流程包括四个阶段：规划备案公示、拍摄制作、成片审查许可和上线播出。规划备案公示阶段，制作机构要完成项目策划、故事梗概和基本的剧本创作。节目内容涉及敏感题材的，需获得省级以上人民政府有关主管部门或有关方面的书面同意意见。获得规划备案号后，节目才可以正式开始拍摄制作。节目制作完成后进入内容审查环节。审查通过的片目，下发发行许可证。国产网络剧片在上线播出时，需使用同一格式的视频片头，准确标注和展示节目发行许可证号。对播出后引发不良舆情的，要采取有效措施及时处置和上报。

此外，2022年9月20日，广电总局发布了《关于使用国

产电视剧片头统一标识的通知》，规定自次日起，"国产电视剧播出时，须使用片头统一标识，准确标注国产电视剧发行许可证号，放置于每集电视剧片头前展示"（广电总局，2022b）。国产电视剧发行许可证号被业界通俗地称为"剧标"。自此，中国的影视内容有了电影"龙标"、网络视听"网标"和电视剧"剧标"这三种片头标识。

打击流量至上、强化粉丝管理

"耽美"作为近年来网络文学浪漫文类的子类型，将同性之间的情感推向了前台，形成了规模或许并不大但声量很大的粉丝群体。2019年网络剧《陈情令》大热，让主要角色扮演者肖战与王一博跻身顶流，在商业价值上一骑绝尘。2021年上半年播出的《山河令》，话题度与观看量都令人瞩目。作为IP开发衍生的《山河令》演唱会有60万人次参与抢票，14秒售罄，两场演出在线累计播放量近4000万，累计点赞数破亿（红星新闻，2021）。剧集相关周边也受到欢迎，为制片方和平台方带来了可观利润。但与此同时，耽改剧已引发负面社会现象，特别是流量至上、"饭圈"乱象甚至违法失德等现象，并引发各方关注乃至批评。

2021年6月15日起，中央网信办已在全国范围内开展"清朗·'饭圈'乱象整治"专项行动，重点围绕明星榜单、热门话题、粉丝社群、互动评论等重点环节，全面清理"饭圈"各类有害信息，重点打击"饭圈"高额消费、拉踩引战、攀比炫富、养号控评、干扰舆论等行为。

2021年8月26日,《光明日报》刊文提出"警惕耽改剧把大众审美带入歧途",指出耽改剧原本应该是"圈地自萌"的亚文化,但随着个别影视剧的火爆,在资本逐利的商业逻辑下,制作方为了实现利益最大化,捆绑双男主营销CP,将"耽改剧流量化、商业化,扰乱了网络环境和秩序",既容易将大众审美带入歧途,又会导致"创作陷入追求流量话题、美颜滤镜的怪圈"(新浪网,2021)。

2021年9月,中央宣传部印发的《关于开展文娱领域综合治理工作的通知》,进一步从规范市场秩序、压实平台责任、严格内容监管、强化行业管理、加强教育培训、完善制度保障、加强舆论宣传等7个方面提出了具体要求和工作措施。

从电视剧市场来看,一方面《通知》强调企业社会责任,要求遏制资本不良牟利倾向,压实平台责任,打击流量至上和各种形式的流量造假行为;另一方面,《通知》也要求进一步严格内容监管、强化行业管理,既要加强文艺创作的审美导向,也要加大对违法失德艺人的惩处。这意味着对网络剧播出平台和投资制作方而言,既要严审内容,也要审慎选择演员,招商、播映期间慎重选择广告合作商,规避可能的失德艺人带来的市场风险,保证网络剧市场顺利运作。对影视公司和平台而言,靠吸引"饭圈"女孩入坑的"粉丝经济"模式发展大为受限,必须更多地倚重投资制作优质内容带来的回报。

《广播电视和网络视听领域经纪机构管理办法》印发和施行后,2022年7月20日,中广联合会广播电视和网络视听经纪人委员会在京成立,是"落实中宣部部署开展文娱领域综合治理

的重要举措，有利于为广播电视和网络视听高质量发展营造良好的行业生态"("看电视"，2022)。

加强数据治理

"播放量为王""流量至上"现象伴随着网络剧市场的繁荣变得更为显著。网络剧依托互联网平台播出和传播，而互联网数字技术在数据统计、流量计算方面有着天然的优势。无论是访问量、浏览量、点击量、播放量、评论量，还是回放最多片段等，平台都能快捷算出结果。但同时，"刷流量""数据造假"等不良现象也随之诞生。

爱奇艺与优酷分别于2018年9月和2019年1月宣布关闭前台播放量，称将告别唯流量时代，转以各自平台综合讨论度、播放量、互动量等数据形成站内热度，以站内内容热度排名取代前台播放量排名。2022年6月，腾讯视频也宣布关闭播放量，用根据用户播放、搜索、互动等行为综合评估而成的热度值作为替代。至此，腾讯视频、优酷、爱奇艺三大视频平台全部关闭了前台播放量，播放量"注水"现象在一定程度上受到遏制。

规范网络短视频对网络剧的版权使用

2021年12月15日，中国网络视听节目服务协会发布了《网络短视频内容审核标准细则》(以下简称《细则》)，这是继2019年对短视频内容审核标准的又一次修订。此次《细则》第93条针对近年来日益严重的短视频对其他影视内容的侵权盗版问题做了明确规定，规定短视频平台不得"未经授权自行剪切、改

编电影、电视剧、网络影视剧等各类视听节目及片段"（中国网络视听节目服务协会，2021）。

一部分短视频生产者放弃原创，剪辑其他影视版权内容作为短视频内容，吸引观众。一些短视频平台为了吸引流量，不断推出"剪辑剧集、月入过万"等营销课程，也使不少用户上当受骗。这股风气愈演愈烈，引发了长视频平台和影视版权方的集体反弹。

长短视频之争作为互联网视听领域不容忽视的现象，其背后是长视频平台和传统影视媒体的流量焦虑。这样的焦虑并非空穴来风，此前的《2021中国网络视听发展研究报告》就显示，短视频在整个互联网视听领域的领先优势非常显著，人均单日使用时长在2020年12月便超过了两小时。相反，综合视频的人均单日使用时长自2020年后便开始略微下滑，且与短视频平台的差距越来越明显（中国网络视听大会，2021）。

2021年4月，爱奇艺、腾讯视频、优酷等主流长视频平台便与17家影视行业协会、53家影视公司、500位艺人联合发布倡议，抵制网络短视频侵权。爱奇艺创始人、CEO龚宇曾表示，短视频对长视频的"截流"作用远大于"引流"作用，很多观众在看完短视频平台的剪辑后就能了解全部内容，便无须再去长视频平台看全片。

《细则》的规定，对短视频平台内容的审核标准进行了明确，能够更好地保护长视频平台节目的版权。但对长视频平台而言，更核心的依然是做好内容，控制成本，通过优质内容不断吸引并留住用户。

浪漫剧子类型

浪漫剧根据故事背景、妆造风格，可大致分为古装剧、现代剧和民国剧；根据男女主人公的情感发展历程可分为虐恋、甜虐和甜宠；而业内常用的子类型名称包括古装宫廷、古装仙侠、民国军阀、青春校园、都市言情、奇幻爱情等六类。

不少观众有着清晰的类型偏好，因为不同类型有着不同的剧集节奏、人物设定和叙事风格。浪漫剧有着一批稳定的观众群体，而这些观众也常有着特定的类型偏好。为了明确浪漫剧观众在浪漫剧观看中的行为、态度和偏好，我们做了一次"浪漫剧观众调查"（详见本书第六、七章），在问卷中我们将问题"下面几种浪漫剧中，您经常观看什么？"设置为多选题，问卷结果显示，选择人数由多至少依次为：都市言情、青春校园、古装仙侠、古装宫廷、奇幻爱情、古装江湖/武侠、民国军阀、古装世家/王爷。都市言情、青春校园和古装仙侠名列前三。

都市言情剧

在这类剧集中，男主角常常被设定为职场精英，或是律师，或是医生，从外形到个人职业能力都颇为出众，在剧中常吸引大量异性青睐。这样的男主角在与女主角相识相知相恋后往往表现出和工作时性格不同的一面，来展现恋爱对他的意义，以及女主角对他而言的特殊性。在剧中，相爱的男女主角在共同战胜工作的挑战或克服生活的难题后，最终赢得美满结局。

都市言情成为最受欢迎的浪漫剧子类型有其必然性。相较

于架空背景的古装仙侠或对应特定历史阶段的古装宫廷剧，都市言情剧能够让观众天然产生亲近感和认同感。观众无须花费时间去理解时代背景以及背景赋予角色的特殊性，而可以直接与现实中人和事对应起来，这也使都市言情剧的观看门槛更低。尤其是对于年纪稍长的群体而言，都市言情剧中的人和事更容易理解。

此外，都市言情剧的城市背景以及其中的都市元素，既能让生活在都市中的群体产生共鸣，也能让小镇、乡村的观众形成一定的都市想象。

纵观近些年热度较高的都市言情剧，大多选择了以上海为代表的现代化程度较高的城市取景。车水马龙的街道、繁华热闹的外滩、不断强调城市坐标的东方明珠塔，无一不在说明这些红尘男女的故事正是发生在时尚之都上海。时髦、浪漫、精致、都市化，这些词不仅是上海的象征，也是都市言情剧在试图打造的一种图景。太过贴近普通人的日常虽然真实，却会因为太近而少了些遐想，太远则会让观众产生距离感，少了期冀的希望。上海正好实现了一种观众对都市爱情想象的物理与心理距离的平衡。进，可出现在陆家嘴、外滩，化身都市言情剧中的职场精英；退，可去江南小镇，感受小桥流水的浪漫。从这一点看，上海成为都市言情剧最爱用的取景地顺理成章。

青春校园剧

青春校园剧则寄托了观众的另一种"想象的真实"。在青春校园剧中，男主角总是学霸、学神、天之骄子，而女主角的设

定则更为多样化，有时是校花、学霸，有时也会是"学渣"。但无论男女主角有多少性格差异或其他方面的距离，总会在某次校园偶遇后暗生情愫，经历重重误会直到最后走到一起。青春校园剧常常使用怀旧或清新的滤镜，以配合观众对青春的想象，这也是青春校园剧不同于其他类型的视听语言特色。

从 20 世纪 90 年代的《十七岁不哭》、千禧年初的《十八岁的天空》，再到近年的"振华三部曲"，尽管不同年代有不同风格的青春校园剧，但主要以高中为叙事背景的剧情无疑是这类浪漫剧的共同特点。在大部分人眼里，中学生活无疑是被功课、试卷填满的，高考则是这场战役的终点。尽管如此，在荷尔蒙分泌旺盛、正当青春的年纪，也会有诸多微妙情愫。青春校园剧给了这些情愫一个合理表达和释放的出口，让观众能够畅想另一种青春时光。在高考的大背景下，分科、模拟考、暗恋、情书、写日记成为必要的叙事元素，处于不同生命阶段的观众能在同一部剧中体会到不同的情绪和情感投入。与剧中主角同龄的观众可能会在畅想他人高中生活时心生艳羡，也可能会因为拥有相似的隐秘情绪而窃喜或感到安慰。已经迈入职场多年的观众则可能会在回忆中重拾青春的悸动。更年长的观众可能在通过看剧来理解自己的孩子，尝试让自己与孩子达成某种和解。

某种意义上来说，都市言情剧与青春校园剧有着诸多共性，这两种浪漫剧都是将观众生活中的某些片段用一种更具感性、更美好的方式展现在剧情里，可能对观众而言，最难以拒绝的就是这种从现实语境出发又独立存在的、触手可及的浪漫。

古装仙侠剧

古装仙侠剧同样是有稳定受众群的浪漫剧子类型。早些年游戏改编的《仙剑奇侠传》系列给后来的仙侠剧定下了基本的世界观与叙事基调，只是这一时期的仙侠剧更多聚焦于主角对天下苍生的责任和个人爱情的矛盾抉择。热播的《三生三世十里桃花》之后，几生几世的虐恋纠葛成为仙侠剧新的常见套路，男女主角的情感关系会在天界、人间、魔界等不同时空几经变幻，而凡间历劫、天界与魔界之争也几乎出现在绝大多数仙侠剧里。后来的《香蜜沉沉烬如霜》《琉璃》《长月烬明》大都沿用了这种世界观设定与叙事模式。在人物设定上，男女主角总会有一方或者双方均为天界上神，但最终总有一方在大战中牺牲，直至剧集大结局因机缘获得新生，相爱之人终成眷属。

尽管对于不看仙侠剧的观众来说，仙侠剧的故事与人设十分类似，但对仙侠剧爱好者而言，这种已经固定化的叙事与视觉呈现反而是自己沉迷仙侠剧的原因。模式化的叙事意味着已经形成了稳定的类型特征，自然也就会形成稳定的观众群。这个时候，只要在原有的类型特征基础上加入一些新元素，就可以让观众在熟悉的叙事中看到新意，继续安心看下去。

此外，仙侠剧特有的妆造和特效也是许多观众会选择这一子类型的重要原因。仙侠剧的剧情中有许多打斗和"战争"场面，需要大量的绿幕前的拍摄和后期特效制作，进而创造出一种有别于现实空间的奇观。

仙侠剧的服饰妆造经历不断变迁，形成了天界以白色为主、

凡间衣着颜色相对较鲜艳、魔界以黑色为主的基本设定。在《三生三世十里桃花》后，层层纱衣搭配披发成为仙侠剧最常见的造型，天界成员穿浅色系、有轻盈感的纱裙，魔界则穿黑色、深色、视觉上更厚重的服饰，以此在视觉上让天魔的对立更为清晰。

当观众开始感到视觉疲劳，期待看到不同的精美造型时，一些仙侠剧创造性地尝试将更多的中国传统艺术与文化样式使用在剧中，例如《长月烬明》的服饰采用"敦煌风"配色和造型，《宁安如梦》《一念关山》采用在盛唐流行的花钿妆容，《为有暗香来》的头饰使用非遗绒花等等。这也使得仙侠剧成为最可能在创造性使用和创造性发展传统文化的领域做出突破的浪漫剧类型。

古装宫廷剧

无论是20世纪末风靡的《怀玉公主》《还珠格格》，还是后来的《格格要出嫁》《刁蛮公主》，都是早期古装宫廷浪漫剧的代表。古装宫廷剧往往以某个朝代的皇室为背景，讲述王孙贵族的爱情故事。在古装宫廷剧中，男主角通常被设定为皇帝、王爷、皇子等居于权力中心的身份。而女主角大多有别于传统的名门闺秀的形象，无论身份是公主还是贵族之女，抑或只是民间姑娘，在性格上总是活泼灵动、美丽善良，且总有一副侠义心肠，喜欢行侠仗义。女主角的人格魅力会让男主角甚至一些配角为之吸引，但女主角的性格、身份总是无法符合更高统治阶级的期待，女主角与皇宫要求的妻子形象之间的矛盾常常

会成为男女主角爱情故事中最大的阻碍。这个阻碍能否顺利解决，会直接决定男女主角最后是否能有一个完满结局。

宫廷剧的另一大叙事特色是爱情主线与权谋剧情线相结合，创造出更丰富的故事情节。以男主角为代表的权力中心往往受到反派角色所在派系的冲击，而女主角通常能以出人意料的方式帮助男主角应对来自反派的挑战，最终巩固男主角的统治地位。权谋线的加入在很大程度上丰富了主角的人设，男主角成功战胜反派也能让观众对其有勇有谋、文武双全更信服。

与其他以古代帝王为叙事对象的古装剧不同的是，古装宫廷剧的核心主线始终是男女主角的情感发展，必不可少的权谋线是一条次线，发挥推动剧情和推动男女主角感情发展的作用。无论是虐恋风格的《东宫》还是主打轻喜剧风格的《卿卿日常》，男女主角的感情线都在男主角权力争夺中发展，而男主角总会是权力争夺中的赢家。

古装世家/王爷剧

古装世家/王爷类剧与古装宫廷剧有相似之处，同样是古代背景下男女主角的爱情线与男主角的权谋线相结合的剧集。这两种子类型的最大不同在于主角身份。古装世家/王爷剧中的男主角常常被设定为王爷、侯爷、世子等身份，较古装宫廷剧中皇帝、皇子的设定身份略低。也因此在这类剧中，"宫斗"变成"宅斗"，后宫女人间的争斗变成了后宅院中的争斗。而皇宫中的争斗变成了"宅斗"的背景，提供了更为复杂的人物线。

古装江湖 / 武侠剧

快意恩仇的江湖故事总能激发观众的英雄梦，改编自金庸、古龙等作家的武侠小说的武侠剧一直以来都有大批忠实观众。浪漫剧范畴中的古装江湖 / 武侠类剧则有别于传统武侠剧，在近两年以一种"新武侠"的方式流行起来。

"新武侠"有别于传统武侠剧的最大特点是这类剧集是一种女性向的剧集。金庸、古龙小说改编的武侠剧作为传统武侠剧的代表，均围绕男主角的成长与爱恨情仇展开，因此吸引了大量男观众。但"新武侠"中，主角在一开始就拥有极高的武力值，且智勇双全，故事的核心也不是主角的武力成长，而是以主角为中心人物的小团体在险恶江湖中凭借一腔热情匡扶正义还天下太平，并且获得情感的增长。

尽管"新武侠"隶属浪漫剧范畴，但相较于其他子类型，除了爱情还会格外突出友情和师徒情。这一方面是因为"新武侠"通常是群像剧，一群人在并肩作战的过程中不断增长的情感自然比爱情更丰富多元；另一方面，也是因为受众会期待在武侠相关的剧中看到更多剧情和角色。

以 2023 年热议的《一念关山》为例，其中不仅有男主角宁远舟和女主角任如意的爱情故事，更有六道堂小分队齐心协力共同战胜重重困难的历程。杨盈与任如意的师生情、李同光与任如意的师徒情谊同样是许多观众的追剧动力。换言之，对喜欢"新武侠"的观众而言，爱情需要有，但不能只有爱情，浪迹江湖者，需体验世间各种感情，在持正义、平天下中成为"大侠"。

奇幻爱情剧

奇幻爱情剧在浪漫剧总量中占比较低，但因其新奇的设定受到一批观众的喜爱。这类剧常与穿越元素结合在一起，以男女主角中的一方穿越进另一方的时空作为故事的起点。也有一些奇幻爱情剧会给故事裹上一层软科幻的外壳，设定男女主角中的一方来自其他星球。火遍亚洲的韩剧《来自星星的你》中的男主角便是来自遥远的星星，而改编自灵异小说的国产剧《司藤》将女主角设定为来自异界外星茆族。这样的设定既能让观众看到新奇的世界观，也能让人物设定更加新颖有趣。

在奇幻爱情中，两个不同时空的人相遇相识后因巨大的文化背景差异而闹出不少矛盾和笑话。在一次次冲突后，两人才渐渐打开心扉，爱上对方。但来自其他时空的那人终究要面临是否回到自己世界的问题，这也几乎是奇幻爱情剧中最核心的矛盾。大部分奇幻爱情剧中，最终会安排一些特殊的设定，让男女主角齐聚在某一特定时空，实现有情人终成眷属的大团圆结局。奇幻爱情剧通过展现来自不同时空的男女主角的爱情故事，让观众相信爱情可以超越一切，甚至连时空都无法隔开真正的恋人。

如果说都市言情剧、青春校园剧让观众看到了依托现实生活的浪漫，那么奇幻爱情剧就是让观众在奇观中感受爱情的纯粹与绝对超越性。

民国军阀剧

民国军阀剧将背景设定在军阀混战时期，将浪漫爱情与家国情怀等多种元素融合在一起，写就民国时期的爱恨情仇。

在各类浪漫剧中，民国军阀类是最有鲜明时代特点的。战火纷飞的时代背景是民国军阀剧中难以回避的部分，在滚滚炮火下，社会中的人和事会遇到许多意外，也因此大部分民国军阀剧讲述的是带有悲剧色彩的"虐恋"爱情故事。而男女主角的爱情在经历生死的考验后，也会显得更为坚定动人。

在民国军阀剧中，男主角通常会被设定为军阀或军阀之子；相较于在政治和军事上处于绝对优势的男主角，女主角常被设定为落魄贵族、富商千金。男女主角在权力地位上的不平等，使得男主角拥有可以"强取豪夺"的机会，而无处不在的误会又使得女主角遭受更多不幸。纵使女主角的设定总是不卑不亢，但依然无法完全靠自己摆脱来自男主角的掌控与伤害。霸道和权倾一方的男主角一方面深爱女主角，另一方面却总在情感上凌虐美丽、善良的女主角，又会因为难以确定女主角对自己的感情而深陷痛苦之中。当男女主角的感情在一次次的"虐"与"被虐"中不断升温时，时代巨变已经来临，男女主角也会在国家危难关头意识到自己应担负的责任，最终实现角色的成长。

民国军阀剧中男主角的身份要求男演员在大部分时候身着军装，穿着制服、身姿挺拔的男演员的扮相对许多女性观众而言颇具吸引力。代表性的民国军阀剧《来不及说我爱你》中，

着军装的钟汉良就成为许多观众念念不忘的男演员形象。

浪漫剧题材趋势

谈情说爱处处见

谈情说爱的剧集是各视频平台着力打造的类型，近年来以"剧场"的形式加以强调和常规化。爱奇艺的"恋恋剧场"是专为年轻人打造的恋爱主题剧场，旨在为观众带来充满青春活力的浪漫甜蜜的爱情故事，包括青春校园、都市情感、偶像剧等。近几年，"恋恋剧场"播出了不少叫好又叫座的浪漫剧，其中《一生一世》的有效播放量在 2021 年各平台剧场独播剧中排名第一，会员 30 天集均播放量在全年播出剧集中排进了前 20（云合数据，2022）。这样的表现甚至超过了此前几年高口碑高收视的"迷雾剧场"。优酷的"宠爱剧场"则主打"甜宠"类型剧，与爱奇艺的"恋恋剧场"对垒，但未采用独播模式。

前文所讨论的各个浪漫剧子类型的热播剧历年都处于各种榜单前列。2021 年的上新剧总量为 456 部。在所有剧集中，据猫眼研究院统计，爱情（22%）和古装历史（16%）是占比最高的两个类型，其中爱情剧增长最为明显。考虑到古装历史类型和紧随其后的都市生活（12%）和青春偶像（11%）这两类大多为爱情题材，爱情可以说是当之无愧的最热门题材（猫眼研究院，2022）。其中不少爱情剧获得豆瓣高口碑并进入当年上新剧豆瓣评分 TOP10，比如 2021 年的《爱很美味》（8.2 分）和《御

赐小仵作》（8分），分别是都市爱情剧和探案甜宠剧。2022年的古装爱情剧《梦华录》的豆瓣评分人数超过了80万（新剧观察，2022），显示出优质浪漫剧对观众的广泛吸引力。

2023年国产剧上新336部，其中以爱情为主线的都市剧和古装剧总占比近54%，浪漫剧依然是电视剧中的重要类型。根据德塔文数据组统计，2023年度景气指数排名前30的剧集中，有16部为浪漫剧，其中，《长相思》《长月烬明》《一念关山》《宁安如梦》《去有风的地方》《以爱为营》等浪漫剧排在了前10（德塔文数据组，2024a），也即，浪漫剧不仅在播出数量上有明显优势，在市场上也备受观众喜爱和关注。

古装爱情剧重回市场顶峰

古装剧一直以来都是国产剧中的重要类型。在经历短暂的"冷却期"后，古装爱情剧于2022年重回"顶流"，依旧是当之无愧的人气题材类型。以《梦华录》《苍兰诀》《星汉灿烂》为代表的古装剧重掀古偶热潮。在2022年连续剧有效播放排名前10名中，有7部是古装剧，足见古装剧在受众中的号召力（德塔文数据组，2023a）。这些作品中，有不少一上线便刷新了所在视频平台的热度纪录。

2021年的探案甜宠剧《御赐小仵作》改编自网络作家"清闲丫头"同名小说，并非著名IP，也无流量明星出演。但这个小成本的古装探案剧甫一播出便获得很好的网络口碑。《御赐小仵作》累计播放超过13亿，微博累计话题阅读量达到45.4亿，成为了名副其实的"黑马"。《御赐小仵作》投入成本虽低，但

叙事合理、台词严谨、人设内核既有历史性又具有当代性，细节处理得考究干净，更难能可贵的是，主角三观很正。这部网络剧的成功证明了不油腻的"打工人"爱情十分受欢迎。

而在2022年，由刘亦菲、陈晓主演的古装剧《梦华录》因新颖的题材、精美考究的服化道以及对传统文化的多方面展现，成为2022年热门古装剧的代表。虽然故事改编自元杂剧《赵盼儿风月救风尘》，但电视剧《梦华录》将时代设定在宋朝，并对剧情做了符合当代观众审美喜好的调整，在展现男女主人公爱情之余，又以女性励志、女性互助等话题在网上掀起广泛讨论。甫一上线，《梦华录》就以时隔多年刘亦菲重回电视剧的噱头引起观众的广泛关注。新颖的主角人设、讲究的镜头语言、对宋朝市井生活的展现让该剧在播出后颇受好评。尽管《梦华录》后期因剧情、人设等问题口碑有所下降，但无疑开启了2022年古装剧的高光时刻。

《星汉灿烂》凭借独特的家庭叙事成为2023年暑期档的热播剧。《苍兰诀》则是低成本、高收益的古装剧代表，凭借吸睛的特效和男女主个性的独特设定成为年度热剧。这两部由95后小花、小生主演的网剧也产生了大量"CP粉"。CP粉们奋战在剧集宣传的第一线，贡献了大量免费劳动，为演员商业价值的提升发挥了重要作用，让市场再次相信古装剧具有"造星"能力。

女性题材的崛起与迷失

女性议题和女性意识是近年来在电视剧中得到重视和表现

的重要元素。2021年的剧集市场中，腾讯视频上线的小成本都市女性剧《爱很美味》，在一众大制作中脱颖而出，受到了大批女性观众的喜爱，剧中人物的选择和命运也引发了热议。《爱很美味》能够获得高口碑和高收视，源于该剧对真实鲜活的职场女性的刻画。根据猫眼研究所统计，本剧的主要目标受众为在都市工作生活，身处职场、家庭和婚恋等多重社会环境中的女性，而从最终的用户画像来看，观众主要为25岁以上的女性观众，显然，该剧较好地触达和打动了目标观众（猫眼研究院，2022）。《爱很美味》中没有刻板化的女性形象，而是通过塑造立体丰满、能被观众尤其是女性观众认可的女性形象，为女性在生活和爱情中面临的问题提供了更多的解决方案。

《我在他乡挺好的》的豆瓣评分达到8.2分，因其聚焦大都市异乡青年的现实生活状态而受到年轻观众关注，剧中四位女性的北漂生活尤其是其焦虑与苦难引起了都市青年的共鸣。剧中金靖扮演的胡晶晶的自杀剧情和周雨彤扮演的乔夕辰回怼老家亲戚的片段，在微博和短视频平台得到广泛传播，也引发了观众对女性困境的广泛讨论。

女性剧的流行与平台受众类型密切相关。根据云合数据统计，2021年各平台独播剧用户中，女性用户占到6—7成，平均年龄则在28.9—30岁间（云合数据，2022）。这也意味着，作为平台的主要用户群体，这一批女性观众的喜好对平台剧集的播放效果有重要影响。这一群体一方面期待在屏幕上看到实际生活中未必存在的甜蜜爱情，另一方面又期待看到不悬浮的、真实展现女性职场与家庭和生活的故事。

但在经历了此前成长与爆发期后，2022年女性题材电视剧或许正在走向迷失。女性题材剧目前的一大问题是话题与噱头先行，故事内容却不令人满意。2022年的电视剧中有主打"女性题材"的《二十不惑2》和《欢乐颂3》这类依托原有IP的群像剧，但这些"打着女性旗号收割红利的作品，不仅难以在套路化的内容设置上摆脱流俗的命运，同时还因为新鲜面孔的缺乏加剧了观众们的审美疲劳"（骨朵网络影视，2023）。在这些剧集中，女性意识只是宣传话语，剧集本质上依然是套路化的爱情剧，女性的现实困境并未得到充分展现。

《梦华录》和《卿卿日常》则在古代叙事中融入现代女性意识。《梦华录》从开播时就营销该剧是讲述"女性互助""女子创业"的故事。该剧前半部分基于《赵盼儿风月救风尘》的故事蓝本，其"女性互助"的主题也在相应剧集播出时得到了观众充分认可。但故事发展到后期，男女主确立亲密关系后，女主人设突变，男女主角开始强调"双洁"，也即在剧中公开表明男方和女方都是处子之身——尽管男方是权臣，而女方是乐妓。该剧口碑自此急剧下降，被诸多观众认为是披着"女性互助"外壳的"娇妻"爱情故事。

《卿卿日常》将故事架设在男尊女卑的新川，讲述一群来自不同地方的少女们之间互助友爱的故事。该剧从宣传到内容都主打"反雌竞"，即女性角色没有明争暗斗只有互帮互助，并不断通过不同角色之口强调女子并不比男子弱、女性生存境遇艰难等主张。但一味提出主张，口号往往多过实际；在古装剧中执着于贯彻现代女性观念，会使故事逻辑难以自洽；剧情主

要围绕女子互助展开，更使男女主人公的情感线变得十分稀薄，甚至使男主人公显得十分多余。

在古装剧中融入女性意识、现代意识，固然符合时代审美，颇具新意。但合理的、好看的剧情始终是电视剧最重要的部分。如果因辞害义，因强调现代意识而破坏整个故事的合理性和可信度，可谓是得不偿失了。

近几年，伴随着女性意识的觉醒，女性题材影视剧大量出现。这表明女性题材市场仍有大量开掘空间。但如何避免女性叙事成为一个内里空洞的壳，依然值得创作者们孜孜以求。

浪漫剧与平台排播

在传统电视时代，电视剧的播出时段对电视剧收视率有着重要影响。《新闻联播》结束后的时间段通常被认为是"黄金档"，"黄金档"的电视剧最受关注，也最能收获大量电视观众。

平台网播则打破了单日播出时段对电视剧播出效果的影响。平台剧集更新后，用户在任何时候打开视频网站或视频APP都可以观看新的一集，而不会像传统电视时代那样错过播出时间就只能等重播。换言之，用户的媒介使用自主性大幅提升了。

长视频平台根据平台用户的收视行为特点来确定剧集的更新时间，在可能出现"观看高峰"的时间段播出新的剧集。许多剧集选择在午休和下班后进行更新，以确保最大多数的用户，因为用户常常在午休期间和下班通勤路上收看更新剧集。

传统"黄金档"因此发生了改变。对视频平台而言，"黄

金档"不是一天中的特定时段，而是一年中的特定时段，如春节、寒假、暑假等。在这些时间段，视频平台用户数整体有较明显的上升，因此许多投资成本高的定制剧会被安排在这些档期播出。

平台的电视剧排播，不仅注重新剧集的上线日期和更新时间，也注重每部剧的更新周期。传统电视台的电视剧更新方式为"日更"，也即每天更新至少一集，观众因此会于每天固定时间守在电视机前等待心仪的剧集更新。湖南卫视等电视台曾尝试过周更的形式，但并未改变电视台日更的排播习惯。

视频平台最初上线网络剧时，试图对标美剧的播映模式，以"季"为单位生产制作和播出电视剧，一周更新一集，但这种方式因平台用户强烈要求加更而未能存续。此后，平台尝试过一次性释放全季、每日更新等多种排播形式，直到近年来通过提前规划"更新日历"来进行有计划的播出，也方便观众追更。

从平台立场来说，剧集播出时期越长，能够吸引到的潜在会员就越多，且可供广告招商的空间也越大，因此制作成本更高的定制剧往往用更长的更新周期来撬动收入。从电视剧制作公司的立场来说，电视剧热播期拉长，就能增加电视剧在播出期的总播放量和集均播放量，而这些数据对评价电视剧的收视成绩至关重要。根据以上分析不难看出，平台与影视公司都希望通过拉长剧集播出周期以获得更多收益。但是国内几大视频平台都有以月为单位的会员充值模式，这使得不少会员希望在一个月内追完想追的剧；此外，国人多年来被传统电视台培养

出每天等更的观剧期待，这使得长视频平台选择了更为复杂的排播模式，而不是像让奈飞那样用简单直接的方式——一次放出一季的全部剧集。

中国的长视频平台综合考量多方面因素，规划"更新日历"，力求在为平台和制作公司争取更多利润和满足观众观剧心理间达到一种平衡。"更三停四""更四停三"是网络剧最常见的更新方式，指一周更新三天再停播四天，或一周更新四天再停播三天。近年来，平台通常在剧集开播首日连更四至八集，以吸引观众入场，之后有规律地更新，直至播完。在一些特殊情况下，如剧粉强烈要求加更、平台希望通过加更留存用户、保持长时间高热度等情形下，平台会有选择地加更，即在原规划停播的日子里更新。

但不管如何更新，排播均注重保持"会员"与"非会员"的差异化待遇，保证会员始终能比非会员多看两至四集的内容，以吸纳更多非会员用户进行充值，成为付费会员，看到更多内容。因此，更新日历中常会标明 V 和非 V 的更新方案，以示区分。为了更好地吸引观众，电视剧更新日历不仅会标出每集播出的时间，也会在一些关键剧情日画上特殊符号，以提醒观众不要错过。

以《长相思第一季》为例，该剧的更新日历中不仅标出了会员、非会员的更新日和更新集数，还标出了关键剧情点。开播后，平台连更十天，持续吸引新观众并用播出时长有效截留观众，同时以最快速度让故事推进到核心剧情点——女主角小夭换回女身，再停更，保持剧情悬念，吊住观众的胃口，让观

众在网上热议并期待下一次更新。不仅如此,《长相思第一季》的更新日历中,在"恢复女身""恢复大王姬身份""夭璟初吻""梅林虐杀""玱玹大婚"等关键剧情所对应的集数上做了符号标识,让观众明确知道哪些"重头戏"是不能错过的,保证定时收看。

对于浪漫剧的观众而言,男女主角感情线的发展是最重要的内容之一,周更日历让观众获得一种追剧的仪式感,能够更直观地了解将要看到哪些重要剧情。周更日历中常见的吻戏、大婚、圆房等亲密戏份的标识,也让观众对男女主角的情感发展有个基本预判,进而安心地追下去。

浪漫剧产业新现象

平台多元盈利模式及其创新

长视频平台最初的盈利主要依靠广告,包括贴片广告、创意中插、口播广告等。这种盈利模式延续至今,一直是平台重要的收入来源。

长视频平台在广告招商方面推陈出新,招商模式日趋多样化。以爱奇艺、腾讯视频、优酷、芒果 TV 为例,它们每年在固定时间举办招商会,释放重要剧集的片花或海报,突出剧集优势和看点,进而在剧集播出前吸引广告商投入各种形式的广告。剧集开播后,在播出过程中直到完结,平台继续开放广告招商,以便广告主能根据剧集的播出效果而进行动态预判并追投广告。

因此，平台在以总冠名、独家冠名等形式吸引大广告主的同时，又以分集广告的方式吸引小广告主，并灵活机动地满足不同广告商的动态精准需求。

在剧集中使用流量明星，同样是提升潜在广告收入的手段之一。流量明星通常意味着较好的招商效果。一方面，流量明星自带粉丝和流量盘，剧集受关注，广告商认为所投放的广告会有更好的效果；另一方面，流量明星所代言的品牌在其主演的剧集中投放广告的可能性更大。

在广告之外，会员费是另一种平台的主要收入来源。2015年爱奇艺网剧《盗墓笔记》的推出和热播，标志着平台自制网剧的质量和收视都具备了追赶卫视剧的潜力。在全季剧集上线5分钟内，爱奇艺网上收到260万次开通VIP会员的请求。独播优质网剧的出现，终于使视频网站突破了会员收费难的问题。VIP会员服务也即会员收费制，成为一种新的盈利模式。这也进一步推动平台创新网剧类型，使平台转变角色，成为重要的内容生产方和投资方，而不仅仅是播出平台。

为平台留存老会员、增加新会员的思路促使平台不断创新。例如，腾讯视频在2024年引入剧集云包场服务，粉丝可以以每个座位30元的价格买下包场服务，再将座位（也即会员月卡）送给路人（非粉丝的普通用户），增加新会员的同时也为剧集引流。

另外也出现了剧集跟播期"付费回转"的模式。也即，网剧在热播的时候为了吸引观众采用免费模式，但是如前所述，会员和非会员能看到的集数是不同的。当剧集全部更新完后，

有一个短暂的限时免费期，非会员在此期间可以免费观看全剧。免费期结束后，平台会将全部集数锁定，剧集成为会员纯享内容，只有购买了该平台VIP会员的用户才能观看。非会员此时想要观看全剧内容，只能先缴费成为会员。

广告和会员这两大盈利模式，分别对应了以观众注意力为商品和提供增值服务这两种模式。包括注意力、内容和增值服务在内的"中国网络视频三元营收模式"（曹书乐，2021）中的内容商品，在平台努力开拓盈利渠道的过程中，开始变得越来越花样繁多。

"花絮也要花钱买"成为2022年的新现象。花絮一般是剧集拍摄现场的纪实影像，被剧方有选择地剪出来放在平台上，供观众在追剧之余消遣，是一种观剧的"余兴"。2022年开始的"收费花絮"则是主要面向剧粉的营收方式。例如，优酷的玄幻浪漫剧《沉香如屑·沉香重华》专门推出"精品花絮包"，包含25支剧集花絮，解锁全部内容需付费30元。尽管这种模式被批评为"割韭菜"，但已成为一种有效的赢利手段。为了提供高质量的"收费花絮"，剧集拍摄期间，有专门负责拍摄花絮的团队进行工作，演员也配合拍摄以便于后期的剪辑宣传。付费花絮在爱情剧特别是流量明星参演的剧集中尤受欢迎。明星粉丝、CP粉都期待看到演员们在拍摄现场的互动，将这种看似没有剧本的互动视作演员的真情流露，在自己脑海中形成浪漫想象。

面对粉丝，还有更多的收费方式。长视频平台推出剧集角色热度榜、演员榜、CP榜等榜单，吸引粉丝打榜。如果粉丝想让自己喜欢的剧集或偶像在比拼中获胜，需要额外付费或通过

送会员的方式吸引"路人"投票。例如，2023年腾讯视频在播出古装大剧《长相思》时，特别推出了"罚站墙""给角色送礼""给CP送相思豆""给重要剧情送花""特殊弹幕"等多种形式。因普通会员参与次数有限，为了让自己喜欢的演员得到最多的角色热度，粉丝会额外充值来给相应角色送礼。新颖有趣的互动形式，也使得这类收费模式能够运行得起来。

除此之外，经典浪漫剧的长尾效应、超前点播和点映礼也是值得关注的盈利模式新现象。

经典浪漫剧释放长尾效应

长视频平台上剧集的播出打破了传统电视台线性直播的规律。剧集在平台上完成播出后观众仍可随时回看，不受时间地点的限制。对于受欢迎的剧而言，长尾效应十分明显，这使得平台上播出的电视剧突破了传统电视剧的播出量级。

"爱情+"类型的电视剧在长视频平台中持续释放长尾效应，其中又以"爱情+宅斗"的《知否知否应是绿肥红瘦》和"爱情+宫斗"的《甄嬛传》为代表。2018年播出的《知否知否应是绿肥红瘦》开播五年，有效播放量仍能断层领先，2021年的播放量甚至进入了当年剧集播放TOP20榜单。《甄嬛传》的热度更是从未消减，因各种话题登上微博热搜，抖音"甄嬛传解说"这一话题的播放量也达到了1.9亿次。

根据猫眼研究院的用户调研，近四成观众会观看经典剧集的细节解读与"考古"视频，36%的用户则会选择观看剧集原IP，而根据观众提及的2021年复看的经典剧集统计，排在前五

位的分别为《亮剑》《甄嬛传》《琅琊榜》《知否知否应是绿肥红瘦》和《庆余年》(猫眼研究院，2022)。其中《甄嬛传》和《知否知否应是绿肥红瘦》是古装言情剧，《琅琊榜》和《庆余年》作为同时吸引男性和女性观众的剧集，也包含了很多观众津津乐道的爱情模式。

能够释放长尾效应的剧集具有长期吸引观众的能力，为此长视频平台斥巨资购买这些剧集的版权，将其变为平台独播内容。观众想要观看这些剧集，就必须充值该平台的会员。以优酷为例，《甄嬛传》《步步惊心》《仙剑奇侠传一》《仙剑奇侠传三》《三生三世十里桃花》等经典剧集均为优酷独播内容，为优酷吸引了大批经典剧爱好者。2024年，原本由三个平台联播的《知否知否应是绿肥红瘦》在版权到期后被优酷独家购入，剧粉今后想要重温该剧，只能购买优酷平台的会员了。

经典浪漫剧作为长视频平台的独播资源，其背后逻辑仍然属于通过增加会员收入来盈利。

超前点播与浪漫剧推动下的点映礼

超前点播同样是长视频平台对突破以往盈利模式的尝试，将本属于会员服务的内容转换为内容付费模式。2019年6月，腾讯视频在其爆款剧《陈情令》临近大结局时，大胆推出新的收费模式——"超前点播"，也即VIP会员在已经可以比普通观众多看6集的基础上，如果额外花钱，还能以6元一集的超前点播费提前解锁最后5集。据《陈情令》片方透露，该剧付费点播人数达520万人次，超前付费总金额达1.56亿元(华西都

市报，2022）。此后，爱奇艺等各大视频平台纷纷广泛采用"超前点播"模式，"仅2021年上半年，就有60多部超前点播剧集上线"。（钛财经，2022）

但平台的"超前点播"在用户中引发了很大争议。2020年初，吴某因《庆余年》采用付费超前点播模式向法院提起诉讼，会员与平台间的权益矛盾成为社会热点。2021年夏的爆款剧《扫黑风暴》从15集开始推出超前点播，3元一集，且必须按剧集顺序逐级解锁，引发了网友的极大不满，也促使上海市消保委明确对此提出批评。同年9月9日，中国消费者协会（下文简称"中消协"）发文提出，视频平台VIP会员服务和超前点播机制引发社会热议，不少消费者对这种收费模式表示质疑和不满。作为对消费者投诉的回应，中消协表示，视频平台VIP服务应依法合规、质价相符（中国证券部，2021）。

具体而言，中消协指出：超前点播重自愿，应取消逐集解锁；要保障会员的广告特权，杜绝违法推送；自动续费应显著提示；会员协议不能随便改，要落实用户权益（中国消费者协会，2021）。随后的10月4日，爱奇艺、腾讯视频、优酷等多平台宣布取消超前点播。

虽然超前点播在名义上取消了，但在2022年夏天，腾讯视频在播出大热古装爱情剧《梦华录》时，创造性地推出了"大结局点映礼"，这种做法取得成功后吸引其他平台迅速跟进，纷纷效仿，大结局点映礼成为超前点播的新形式。2022年，全网共有11部剧采用了点映礼的形式，其中腾讯视频4部，芒果TV 4部，优酷3部。

点映礼的形式主要为：额外付费的观众与主演团队一起通过直播互动的方式观看大结局。在直播过程中，主演团队分享剧集拍摄过程中的趣事，观众喜欢的"CP"也会在直播中"营业"，以满足观众的想象。

付费点映礼与此前超前点播模式的主要区别在于，超前点播是付费购买提前观看的权益，购买点映礼则是付费获得主演团队的直播陪看以及互动。2022年，《梦华录》《星汉灿烂》《沉香如屑·沉香重华》等剧集在大结局时均提供主演连线，吸引了大批剧粉，也让观众有了更强的参与感。正是这种参与感让许多观众愿意为点映礼付费。

受此启发，平台广泛采用主演团队直播的方式来为剧集造势。爱奇艺独播剧《苍兰诀》就举办了全员直播会，这场直播会不仅让主演王鹤棣与虞书欣的"棣欣引力"CP粉感到满意，也让剧集用另一种方式扩大了知名度与影响力。

有意思的是，在沉寂了一年多时间后，超前点播再次出现。2023年腾讯视频暑期档浪漫剧《玉骨遥》《长相思》均采用超前点播的形式，爱奇艺暑期档剧集《莲花楼》同样采用超前点播的形式。平台超前点播再次成为主流，其中尤以有大量粉丝基础的浪漫剧为主。

长短视频竞合

"长短视频之争"是社交媒体语境下我国电视剧领域的特殊现象。

最开始，伴随着短视频应用的高度普及，短视频成为平台

网络剧的营销主力。2020年,《三十而已》中"顾佳手撕林有有"的剧情在抖音等短视频平台广泛传播后,引发观众对剧集的二次传播和讨论,使得该剧取得了收视和网播的双重成功。此后,越来越多影视剧开始将短视频纳入营销矩阵,将剧集中最具戏剧张力或最容易引发争议的片段放到短视频平台,以吸引观众观看。

随着短视频影响力的不断增强,部分剧集制作方开始在创作时就采用短视频叙事节奏或大量加入有助于短视频传播的"金句",反而使得剧集人物扁平化、节奏短平快,牺牲了剧集的部分质量。

与此同时,一部分短视频生产者并不做内容原创,而是通过剪辑其他影视版权内容作为短视频内容来吸引观众。而短视频平台为了吸引流量,也不断推出"剪辑剧集、月入过万"等营销课程,使这股风气愈演愈烈,引发了长视频平台和影视版权方的集体反对。

长短视频之争作为互联网视听领域不容忽视的现象,其背后是长视频平台和传统影视媒体的流量焦虑。这样的焦虑并非毫无根据,此前的《2021中国网络视听发展研究报告》就显示,短视频在整个互联网视听领域的领先优势非常显著,人均单日使用时长在2020年12月便超过了两小时。相反,综合视频的人均单日使用时长自2020年后便开始略微下滑,且与短视频平台的差距越来越明显(中国网络视听大会,2021)。

2021年4月,爱奇艺、腾讯视频、优酷等主流长视频平台与多家影视协会、影视公司与艺人联合发布倡议,反对网络短

视频侵权。平台方担心，短视频对长视频的"截流"作用远大于"引流"作用，很多观众在看完短视频平台的剪辑后就能了解全部内容，便无须再去长视频平台看全片。同年12月15日，中国网络视听节目服务协会发布了《网络短视频内容审核标准细则》（2021），明确规定短视频平台不得"未经授权内容自行剪切、改编电影、电视剧、网络影视剧等各类视听节目及片段"（国家广电总局，2021）。长短视频平台因版权纷争而始终处于剑拔弩张的状态中。

令人意外的是，2022年7月19日爱奇艺与抖音集团宣布达成合作，表示"爱奇艺将向抖音集团授权其内容资产中拥有信息网络传播权及转授权的长视频内容，用于短视频创作"（刺猬公社，2022）。这一合作意味着长久以来横亘于长短视频间的内容壁垒被打通。今后，内容、版权将以更灵活的形式流动于长短视频平台之间。这标志着长短视频平台开启合作，尝试取得共赢。

从2022年的剧集表现来看，爱奇艺与抖音的这场合作无疑是成功的，古装仙侠浪漫剧《苍兰诀》便是一个典型案例。抖音的影视剪辑短视频引流成功，将爱奇艺的《苍兰诀》送上年度爆款剧的高位。两大平台达成合作后，短视频带动长视频效应明显，爱奇艺上新剧集有效播放量持续上升，经典老剧的播放量也不断提升。数据显示，"2022年爱奇艺老剧有效播放累计522亿，较去年增长40亿，同比增长8%"（云合数据，2023）。

以短带长还表现在短视频营销成为主流。2022年，95%的上新剧集使用抖音作为宣发渠道之一，以抖音剧集话题带动剧

集在长视频平台的播放量。2022年9月，抖音发布二创激励计划，鼓励围绕爱奇艺片单创作解说、混剪、杂谈等高原创度内容，二创激励计划又一次提升爱奇艺上新剧集热度。此外，抖音在剧集营销上联动艺人个人IP，推出陪伴式直播，实现角色与角色、角色与观众的互动。据统计，古偶《卿卿日常》的11位主演在播出期共直播12场，累计观看人数670万，实时在线人数超30万以上，达到了极佳的营销效果。

2023年4月7日，腾讯视频也与抖音集团宣布达成合作，双方将围绕长短视频联动推广、短视频衍生创作开展合作，致力于优质内容的开发及生态合作的拓展。从当月开始，抖音就开始给腾讯的独播剧引流，"十部零差评腾讯视频甜宠剧""熬夜也要追的甜甜的爱＃腾讯视频＃"的影视剪辑类短视频开始大量出现在抖音上。

微短剧走热

短视频的流行让用户越来越习惯短时长的叙事，这推动了短剧的生产与消费。成本低、周期短、传播快、风险小的短剧已渐渐成为近年影视内容制作的重点探索方向和剧集市场布局的最热领域。

2020年，国家广播电视总局将"网络微短剧"增设为重点网络影视剧信息备案系统中的第四种类别，并明确了其制式标准："单集时长不足10分钟；具有影视剧节目形态特点和剧情、表演等元素；有相对明确的主体，用较专业手法设置的系列网络原创视听节目等。"

2021年，快手和抖音继续在微短剧市场发力。快手的"快手星芒短剧"剧场和抖音的"抖音短剧"剧场成为两大短视频的短剧平台。据《2021快手短剧数据报告》，2021年4月，快手短剧播放总量达到794亿次，每日观看总时长超过3500万小时。短视频平台依托其本身的流量优势，已在短剧市场中占有一定的份额。快手短剧平台的头部作品《这个男主有点冷》便具有破10亿的播放量。

2023年，微短剧市场规模爆发式增长，市场规模为373.9亿元，同比增长267.65%（艾媒咨询，2023），预计2024年，市场规模将超500亿（深圳商报，2024）。

长视频平台同样在加速进行短剧市场的布局，分别推出了各自的短剧剧场，如优酷的"优酷短剧"、腾讯视频的"十分剧场"、芒果TV的"大芒短剧"，以及尝试发力的哔哩哔哩的"轻剧场"。

随着制作水平和内容质量的提升，微短剧逐渐挣脱"粗制滥造"的刻板印象，开始向高流量、高热度、高口碑的方向发展。微短剧以更简洁的剧情、更快的节奏、更扁平化的人物设定、迎合受众数据库消费口味的方式，让观众有了更精准的选择和观看自己喜欢的短剧的机会。

从近几年热门微短剧来看，爱情依然是最主要的类型元素，仅2022年，就有600部爱情类微短剧上线，超过其他所有类型的总和（德塔文数据组，2023b）。长视频平台播出的短剧中，最受欢迎的也依然是以《偏偏宠爱》（爱奇艺）、《锁爱三生》（优酷）、《招惹》（腾讯视频）等剧集为代表的浪漫剧。从这一点来

看,即便越来越多观众转而选择观看微短剧,但更核心的需求依然是在浪漫叙事中获得快乐与安慰。

但为求差异化,制作方常常采用"爱情+"的方式,如将爱情与奇幻结合的《夜色倾心》,爱情与悬疑结合的《悬崖下的妻子》。而海外短剧因其简洁有力、情节紧密、制作精良等特点吸引了大批海外观众,特别是融合国内常见的"霸道总裁"题材、"狼人""吸血鬼"题材的微短剧,创造了符合当地成熟女性口味的浪漫内容(德塔文数据,2024b)。

参考文献

曹书乐,2021,《云端影像:中国网络视频的产制结构与文化嬗变》,华东师范大学出版社。

国家广播电视总局,2022,《"十四五"中国电视剧发展规划》,2月10日,http://www.nrta.gov.cn/module/download/downfile.jsp?spm=chekydwncf.0.0.1.EDOFxS&classid=0&showname=《"十四五"中国电视剧发展规划》.pdf&filename=18dcccdbe36a48e78feda7e191d2baef.pdf。

——2022,《关于使用国产电视剧片头统一标识的通知》,9月20日,http://www.nrta.gov.cn/art/2022/9/21/art_113_61775.html。

——2021,《网络短视频内容审核标准细则》(2021),12月15日,http://www.nrta.gov.cn/art/2021/12/15/art_113_58926.html。

光明网,2022,《明天起,"网标"来了!对网络剧、网络电影有什么影响?》,5月31日,https://m.gmw.cn/baijia/2022-05/31/1302974243.html。

红星新闻,2021,《红星观察|五一档演出观察发布:音乐节票房提升

252% 00后消费力"初长成"》，5月6日，https://baijiahao.baidu.com/s?id=1699011932689596247&wfr=spider&for=pc。

新浪网，2021，《光明日报刊文：警惕耽改剧把大众审美带入歧途》，8月26日，http://k.sina.com.cn/article_5044281310_12ca99fde02001nbbl.html。

"看电视"，2022，《广电、视听经纪人委员会成立，经纪机构管理办法出台，经纪行业迎规范化时代》，9月14日，https://www.163.com/dy/article/HH7F1GH80517D57R.html。

中国网络视听节目服务协会，2021，《网络短视频内容审核标准细则（2021）》，12月15日，http://www.nrta.gov.cn/art/2021/12/15/art_113_58926.html。

中国网络视听大会，2021，《〈2021中国网络视听发展研究报告〉正式发布（附报告全文）》，6月3日，https://news.znds.com/article/54323.html。

猫眼研究院，2022，《2021剧集市场数据洞察》，微信公众号"猫眼研究院"，1月18日，https://mp.weixin.qq.com/s/8pIAOKOhJa8LHKSSnFP2Vg。

新剧观察，2022，《2022剧集数据解读：头部爆款频出，高口碑与高热度并行》，12月30日，http://app.myzaker.com/news/article.php?pk=63aeec148e9f092fc677310d。

德塔文数据组，2024a，《重磅｜德塔文2023—2024年度剧集市场白皮书-长剧版》，微信公众号"德塔文影视观察"，https://mp.weixin.qq.com/s/StYH7CMbs8yNibMuHmd5WQ。

——2024b，《重磅｜德塔文2023—2024年度剧集市场白皮书-短剧版》，微信公众号"德塔文影视观察"，https://mp.weixin.qq.com/s/jJhwz20VZ3IhOhUF3Fs1Kg。

——2023a，《重磅｜德塔文2022—2023年电视剧市场分析白皮书（三）剧集类型市场》，微信公众号"德塔文影视观察"，2月12日，https://mp.weixin.qq.com/s/cCOFh4FH_GZ-E9NuMsJpEQ。

——2023b《重磅｜德塔文2022—2023年电视剧市场分析白皮书（七）长短剧竞合发展》，2月17日，https://mp.weixin.qq.com/s/xNp_8ms-__-rm_-09AZntw。

云合数据，2022，《报告|2021连续剧网播表现及用户分析报告》，微信公众号"云合数据"，1月4日，https://mp.weixin.qq.com/s/Ejw7wc9Wnfmwey5eTW1UHg。

——2023，《云合数据 X 抖音联合发布2022抖音剧集年度报告》，微信公众号"云合数据"，1月16日，https://mp.weixin.qq.com/s/T3mRgvtvJQJiia7o98iLHA。

骨朵网络影视，2023，《剧集2022稳中争先|年度特辑·九大趋势》，微信公众号"骨朵网络影视"，1月2日，https://mp.weixin.qq.com/s/IDV9okX_TbYWH_-KqK1P8w。

中国证券部，2021，《直指超前点播！中消协发声：希望视频平台主动整改，少一些套路》，9月9日，https://xw.qq.com/cmsid/20210909A05PDY00?pgv_ref=baidutw。

华西都市报，2022，《"超前点播"成往事 视频网站"潜规则"停止了吗？》，四川在线，3月22日，http://finance.sina.com.cn/tech/2022-03-22/doc-imcwiwss7414356.shtml。

钛财经，2022，《"爱优腾"有多缺钱？取消超前点播后，靠涨价续命》，1月16日，https://baijiahao.baidu.com/s?id=1722094834862071521&wfr=spider&for=pc。

中国消费者协会，2021，《中消协观点：少一些套路，多一些真诚 视频平台VIP服务应依法合规、质价相符》，9月9日，https://www.cca.org.cn/zxsd/detail/30178.html。

刺猬公社，2022，《爱奇艺与抖音达成合作，赢的是好内容》，湃客号"刺猬公社"，7月21日，https://m.thepaper.cn/baijiahao_19096745。

艾媒咨询，2023，《艾媒咨询|2023—2024年中国微短剧市场研究报告》，11月27日，https://c.m.163.com/news/a/IKIGDK270511A1Q1.html。

深圳商报，2024，《逼近电影！市场规模预计突破500亿元网络微短剧成就造富神话》，"同花顺财经"，3月28日，http://news.10jqka.com.cn/20240328/c656375911.shtml。

第四章

浪漫剧的创作

第四章　浪漫剧的创作

浪漫剧的创作长久以来是被学术研究忽视的问题。

和浪漫小说创作相比，浪漫剧编剧通常情况下是在戴着镣铐跳舞。签下"委托创作合同"的编剧们，不仅需要完成委托方（或者说甲方）定下的项目，还要在创作团队、视频平台的要求下完成修改。换言之，编剧创作是一种甲方乙方关系明确的工作，除了按制片要求完成剧本创作，还需要在审查的规则与宣传的要求下发挥有限的创作主观能动性。从甲乙方的委托与被委托关系来看，编剧的工作与广告创意策划类的工作有着相似之处，都是一种完成甲方给定题目的命题作文式工作；但与其他委托类工作不同的是，编剧还需与除甲方外的视频平台、制片团队甚至审核部门对接，从某种意义上来说，编剧的"甲方"远比合同规定的范围更广。在这些要求之外，编剧才能按照自己的创作思路，完成剧本创作。但一旦观众对电视剧中的人设和故事产生不满，通常情况下编剧会承担几乎所有的骂名。

因此我们有必要首先分析浪漫剧编剧的创作环境，从宏观层面了解产业的迅速变迁对编剧提出的新要求，再从微观、具体的创作层面来观察编剧的浪漫剧创作过程，分析其创作机制、实践经验和面临的难题，从而探究编剧工作在浪漫剧生产中的

意义,以及创作环节与市场消费和观众品位之间的关联。

研究方法

伴随着产业的新发展,影视剧生产流程也在持续发生变化。为了更准确地捕捉产业发展新现象、新特征,我们对电视剧产业尤其是网络视听行业进行了长期的追踪观察,并在分析过去三年不同平台出具的影视剧行业分析报告数据后,与业内多个公司负责人进行访谈,进而总结出当下电视剧的生产环节、网络视听平台语境下的电视剧制播新特征,以及这些变化是如何体现在浪漫剧的生产中的。

为了深入了解编剧的工作情况,我们长期追踪了 5 位编剧的工作进程。在长达五年的追踪中,见证了 5 部作品从制片方与编剧的最初接触到作品最终上线播映的整个过程,并与编剧们保持了密切的联系和沟通。在此过程中,我们清晰地看到剧集生产的每一个环节是如何影响编剧创作,又在编剧们的"吐槽"中了解编剧会面对哪些看似与他们的工作无关但实则严重影响创作的问题。这种追踪式的观察与对谈带来丰富的行业细节,让研究的实证证据更加丰满。

此外,我们还访谈了 6 位从业多年的编剧,其中资历最长的编剧入行 14 年,最浅的编剧入行 5 年,且人均参与了 7 个以上的影视项目。访谈采用半结构式,主要围绕影视行业产业化生产流程、创作思路和方法、浪漫剧中的浪漫幻象打造方式、平衡多种关系的经验、编剧权益的争取等内容,每个访谈持续

90—120分钟，转录访谈文稿逾10万字。在接触浪漫剧编剧的过程中，我们发现大部分浪漫剧编剧为年轻女性，也有部分编剧存在年龄焦虑，因此，我们对年龄信息做了模糊处理，以常见的五年分类方式对访谈对象年龄做了归类。考虑到浪漫剧的独特性，我们还将编剧的婚恋情况、入行经历纳入考量中，根据以上信息最终整理出表4-1。

表4-1 访谈对象信息表

编号	性别	年龄	婚恋情况	入行经历	访谈时间
S1	女	90后	恋爱中	科班出身，大学入行	2023年6月
S2	女	85后	单身，不拒绝恋爱	体制内工作、小说作者，后转编剧	2023年6月
S3	女	85后	单身，无恋爱打算	小说作者转编剧	2023年6月
S4	女	80后	已婚已育	小说作者转编剧	2023年6月
S5	女	80后	离异带娃	制片人、小说作者，后转编剧	2023年6月
S6	女	85后	单身，在相亲	小说作者转编剧	2023年6月

在这些一手材料基础之上，我们对访谈和观察内容进行了扎根分析。研究揭示出编剧的政治经济学，让我们认识到，浪漫剧的编剧不仅是在输出创意、进行创作，更是在进行资本要求下的生产。

电视剧生产环节

我国电视剧的生产通常经历规划备案公示、拍摄制作、成片审查许可、上线播出这四个流程,更具体来说,包括策划与筹备、剧本创作、主创团队确定、前期准备、剧集拍摄、后期制作、发行与宣传等基本环节。这些环节并不全是依序开展,有时也会交织进行。浪漫剧作为一种特定的电视剧类型,在创作中同样遵循着电视剧生产的基本规律。

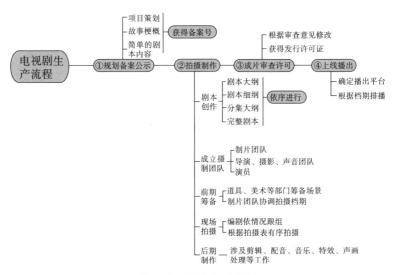

图 4-1 电视剧生产流程

除去一些以完整剧本立项的剧集,大部分剧集都由影视公司的策划团队根据某个故事创意和基本确定的故事方向申请立项。这一阶段也会根据项目类型、特点确定意向编剧名单。这

些编剧可能是影视公司内部的签约编剧，也可能是其他编剧工作室的编剧。意向编剧们通常都需要根据影视公司的要求完成一份创作方案，影视公司会根据编剧提交的方案以及创作的故事大纲判断编剧与项目的匹配度，并从中选出最符合项目要求的编剧，签订合同并确定创作周期。

剧本创作阶段看似是编剧一人的工作，实际上却需要编剧团队、影视公司、出品方不断磨合完成。一般情况下，影视公司确定的文学策划、责编团队会全程跟进剧本创作。电视剧大纲在影视公司甚至出品方多次讨论、经编剧反复修改才能最终确定。之后，编剧会依据剧集大纲写作完成分集大纲，分集大纲同样需要多次讨论、修改后才能定稿。后续的剧本则会根据分集大纲依集完成。

摄制团队主要包括导演、摄影、声音等影视拍摄的核心职能部门，在编剧写作剧本的同时，制片人也需要寻找合适的摄制团队。其中最核心的是导演，许多导演有自己长期合作的摄影和声音团队，因此，确定了导演基本也就能确定其他职能部门。在我国影视行业，导演的地位整体高于编剧，且普遍被认为比编剧更重要，因此好的电视剧导演往往需要多次沟通且提前确定档期。

导演在加入电视剧团队后也会参与剧本的讨论修改，编剧需要根据导演团队的意见继续优化剧本。而制片则会根据已经确定的导演、编剧和制片团队与选角导演共同确定主要角色的演员人选，这一阶段制片团队也需确定电视剧开机时间和拍摄周期，以协调演员档期。

主要演员和开机时间确定后就可以进入拍摄前的准备阶段。这一时期道具、服装、美术等部门需根据剧本和导演要求，确定电视剧中的场景和演员造型，而制片团队则根据职能部门需要确定和租借拍摄场地。由于场地、演员档期等环节涉及大量协调工作，前期筹备阶段会直接影响开机时间，甚至可能出现为迁就演员档期和场景租借时间而在剧本还未完成时就仓促开机的情形。

在电视剧开始现场拍摄后，所有工作都将服务于现场需求，拍摄团队需保证在确定的拍摄周期内尽可能完成拍摄目标，拍摄效率就会成为所有工作人员的首要考虑因素。在原定场景、道具无法按时使用，且无法通过调整拍摄顺序解决时，通常会选择改变剧情设定的方式解决。电视剧拍摄期间，制片团队每天根据各部门的情况安排出详细的次日拍摄计划，整个拍摄团队会按照工作表推进拍摄。

拍摄完成后电视剧就会进入后期制作阶段，这一阶段导演依然发挥主导作用，剪辑、后期都将在导演的要求和指导下有序推进，一些特殊类型的剧集例如仙侠剧、玄幻剧还会有特效团队加入。这部分的工作需要一定的成本控制，因此制片人会参与把控。

送审阶段需要影视公司将制作完成的完整剧集提交广电部门审查，如涉及历史、民族、宗教、公检法等特殊内容和题材，还需提交相关部门进行审核，只有审核通过拿到发行许可证，才能播出。

各电视台依据需求购买相应的电视剧，在电视剧拿到发行

许可证后与影视公司共同商定宣发需求和计划，并根据电视剧排播计划确定相应档期。

以卫视播出为主的时代，浪漫剧的生产遵循着电视剧生产的一般流程，因其内容具有吸引力，往往有着较好的收视成绩，也常能获得电视台在黄金档的排播。但随着网络视听平台越来越多地参与电视剧制作，浪漫剧的生产和播映开始呈现出新的特点。

网络视听平台语境下的电视剧制播新特征

随着长视频网站逐渐从视频播放平台变为融电视剧投资、制作和播出为一体的网络视听平台，电视剧产业也呈现出新的变化。主管部门鼓励电视机构和网络视听平台在节目创作和播出上深入合作，并在多年的实践中形成网上网下统一导向、统一标准、统一尺度的管理准则，因此网络视听平台语境下的电视剧生产流程与传统电视时代的电视剧生产流程并未有明显差异，只是在制作和播出阶段呈现了新的特征。

网络视听平台不同产制模式

网络视听平台参与电视剧制作后，在网络视听平台播出的电视剧类型逐渐变为版权剧、定制剧、自制剧和分账剧几大类。

版权剧是指平台买入后播放的由第三方影视公司制作完成的剧。版权剧的制作成本由影视公司承担，影视公司的利润则源于平台购入的版权费以及电视剧植入广告的收入，而平台方

主要靠广告投放和会员"拉新"盈利，后者指拉动观众付费成为平台 VIP 会员。目前中国电视剧市场中能够制作版权剧的影视公司大多是资金充裕、行业基础较好的影视公司，也常被称为"大厂"，例如正午阳光、柠萌影业、新丽传媒、华策影视等公司。版权剧的质量通常有一定的保障，但从平台角度来看，高昂的版权购买费用严重挤压了平台的利润空间。因此近几年来平台买断的版权剧数量在减少，更多时候平台会采用台网同播的形式来分摊成本，当版权剧的平台评估不符合市场预期时，平台往往会将其分销给其他视频平台。

定制剧则是由特定平台根据自己的需求出资定制的电视剧。这类剧集通常是由平台根据市场需求或观众定位，委托影视公司制作，而平台负责策划、投资、开发和发行，影视公司负责制作并收取相应的制作费用。在这种模式中，平台话语权远大于影视公司。

自制剧则是指由平台自行承担开发、创作、投资、发行等一系列工作的电视剧。自制剧因具有成本可控、收益可观、可按需定制、自主播出的特点而备受平台青睐，也是目前平台间较量的核心竞争力。自制剧与定制剧的最大不同是，定制剧的制作完全交给影视公司完成，平台只负责把关；而自制剧则是平台也参与制作，与影视公司共同完成剧集制作。

在最近几年出现的分账剧的模式中，平台与片方是利益共同体。影视公司将制作的剧集交予平台进行分账评级，平台根据剧集质量、制作成本等多方因素评级，再根据评级安排相应的推荐位。片方能够获得的分账收入取决于会员观看的总时长，

通常根据会员用户累计观看时长、分账单价和分账比例算出收入总额，而分账收入就主要来源于会员费和广告收入，以及一些补贴。平台在这个过程中无须额外出资。对平台而言，分账剧不需要高额的版权采购费，也无须负担制片费用，能够在很大程度减轻资金压力。这种将风险转嫁给片方的方式，使平台既可以控制风险，又能够根据观众的反馈明确观众喜好与市场需求，进而反哺定制剧与自制剧。

平台介入电视剧生产后，电视剧类型变得更为丰富，供应量大大增加，也出现了更多的爆款剧。从市场反应来看，近两年长视频平台最热门的剧集是定制剧，而电视时代占据主流的版权剧不断缩水，只有少数实力雄厚的影视公司还具有版权剧方面的把控能力（德塔文数据组，2024）。可以说，定制剧和分账剧的制作模式在很大程度上影响了浪漫剧在视频平台下的创作和生产。

电视剧评级与投资

拥有最大话语权的平台可以参与甚至决定电视剧生产的所有环节。为更好发挥定制剧精准定位、控制成本的优势，已有"原著粉"的网络文学、漫画等IP常常成为平台的主要选择。采用IP改编的方式，能让电视剧借助原IP的粉丝基础，天然地拥有知名度和话题度，为后续的制作和宣发提供较好的基础。网络文学、漫画等流行文化产品改编为电视剧，也意味着这些作品的核心叙事与美学风格会在电视剧中延续，影响电视剧的类型与风格。大量言情小说、爱情漫画在此过程中被改编为电

视剧，平台在制播上的强大实力很大程度上推动了浪漫剧生产数量的增长。

平台在确定对电视剧的投资前，往往会先给项目进行评级。目前，电视剧主要分为 S+、S、A+、A、B 五个评级，按照剧本 IP 大小、主创团队能力、主演知名度等方面进行基本划分，进而决定电视剧投资。评级越高的电视剧，投资额也会更高，演员阵容更强大，制作成本通常更高，平台对剧集的回报值期待自然也会更高。

近两年，平台为了更好地把控剧集品质，会在影视剧立项时、开机前、交片时、开播前等多个阶段进行评级，以确保剧集从立项到播出都保持在相应的级别上。自 2022 年起，剧集播出后，平台会根据播出效果进行评级，以判定项目是否达到预期效果。第三方数据方每天根据各平台剧集网络播放效果进行评级，而影视公司和视听平台根据相应数据了解剧集播出后的反响。确保剧集播出后评级不低于立项时的定级，也属于平台相关工作人员的工作考核绩效之一。

为想象的观众创造浪漫

无论电视剧生产处于何种阶段，为观众编织浪漫梦境的主力始终是编剧。因此，探究浪漫剧如何造梦，要看编剧如何按照想象中的观众的需求进行创作。

恋爱的人：打造反差性

男女主角的关系如何确立，是编剧们首先思考和解决的问题，人物立住了，故事才能正常进行。

"我写剧是有一个点，我要把人物吃透，如果是在爱情剧里，那就是两种不同价值观的碰撞……比如我要写一个自私的人，我肯定是要写对照组，一个无私的人，比如说天使和恶魔比较容易做对照组……这两者绑定在同一张地图上，这样的两种价值观就会有碰撞，如果是写得他们的价值观都一样，我会觉得这个人物是出不来戏的。"（S3）

反差、对照、极致，是编剧们在谈及浪漫剧人物关系时反复提及的，"爱情里面，如果没有这种价值观的碰撞，就会不好看"（S1），"在写爱情剧的时候，你会遵循人物的一种反差感，一种差异性，如果不是正负两极碰撞得非常明显的话，可能它的差异性不大，不太好看。"（S3）

如果以这样的思维回看近些年较受欢迎的浪漫剧，会发现这些剧中男女主角也表现出一种强烈的反差感。禁欲系男神与热情小太阳、高冷女神与阳光小奶狗、冷酷将军和小丫鬟、清冷上仙与小白花女主，这样的男女主角设定这么多年来依然有市场，可能正是因为两种不同的人、不同的价值观碰撞后才有戏剧冲突和情感张力。同频的爱情固然成熟，但极致的反差才有魅力。"你很难想象两个人都很冷静理智，凑在一起谈恋爱的样子，你会觉得没有张力，所以偶像剧是需要套路化的。"（S4）

为了让人物落地，编剧们会先完成一个详细的人物图谱：

他们的出身背景如何？原生家庭是怎么样的？生长环境又是怎样的？这个人物何以形成这样的性格？他/她的目标、核心动力是什么？每一个问题细化后拼凑在一起，就是一个完整的人物侧写。

从这一点来看，创作人物是浪漫剧创作中最核心的部分，只有确定了人物特性，才能依据人物完成故事线。写出有魅力、有故事感的男女主角是打造成功浪漫剧的第一步。

故事主线："5个糖葫芦"

确定人物性格和目标后，就可以进一步思考人物的行动和行动的阻碍，正如一位编剧所说："千方百计让人有目标，但要千方百计地让人物达不成目标。"（S3）

解决阻碍的方式一定程度上取决于剧集的类型和风格。在群像剧中，主角的阻碍往往是由团队成员共同解决，但在浪漫剧中，女主角遇到的困难只有男主角能帮她解决，或者男主角遇到的困难只有女主角能解决。由此，两人间的羁绊越来越深，关系也从一开始的对立走向"困境中非你不可"的唯一性，情感自然也就会升温。

由此也就回到了浪漫剧中最基础的结构框架，"可能我们分三大块，每一块我们中间要做一个什么样的小危机，什么样的大危机，他们的故事高潮是怎么样的、怎么解决的？大差不差都是这么个结构，但区别就在于里面的桥段，桥段的话其实就没有什么必须要遵循的东西了"。（S1）

浪漫剧的一大特点是以男女主角情感关系变化为故事主

线,而编剧们要做的就是将两个具有强烈反差感的角色组合在一起,将他们的关系变化分为几个阶段,每一个阶段安排故事节点,再通过这些故事的细节展现两个人的爱情。从制片视角,浪漫剧的剧情节奏主要由男女主角关系发展进度来决定。有编剧(S4)在访谈中提及,"5个糖葫芦"是最常用的节奏,大概保证每5集经历一个关系阶段,最后用主线人物的目的串起完整的故事。

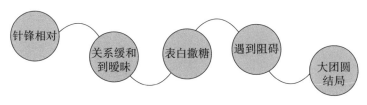

图 4-2 浪漫剧"5 个糖葫芦"

这 5 个阶段分别是:针锋相对、关系缓和并走向暧昧、表白阶段也即撒糖、男女主角因不可调和矛盾遇到阻碍、大团圆让观众看到有情人终成眷属。事实上,大部分浪漫剧的主线叙事都是围绕这样的节奏展开的。

创造 CP 感:宿命般的爱情

浪漫剧中的爱情线设计的最核心的目标就是让观众相信男女主角具有 CP 感,也即注定是一对、注定要走到一起的感觉。

具体到故事剧情创作上,编剧们大多会尝试通过凸显男女主角感情上的绝对性、唯一性、不可替代性,以这种方式增强剧情中的男女主角 CP 感。在这方面,不同编剧有不同的创作思

路。最常见的处理方式是通过事件让人物和观众相信，他爱的人一定是她，站在她身边的那个人必须是他，具有一种宿命般的爱情。

例如，在故事开始用一个开合比较大的事件，把人物迅速地提到一个比较极致的情境中去调动观众的情绪，进而通过细节让人物体现真实性、行动符合生活逻辑，同时设计出一些能走到人物心里的事件，让观众相信两个人内心最隐秘的需求只有对方才最能理解和满足。将大事件与小细节结合在一起，才能抓住观众的心。

一位编剧（S1）在讲述大事件的重要性时提及了另一部剧，这部剧从剧本层面来看做得很扎实，人物情感很到位，台词挺好，故事也非常流畅，但是整部剧几乎都是琐碎的小事，没有大开合事件，使得剧情节奏看着温吞甚至"丧"，最后收视率也确实不尽如人意。"爱情剧主要是以两个人之间的爱情为主，格局上可能没办法拉得特别大，其他东西都只能叫元素。在人物关系上如果只是做一些小事的话，又只有两个人，你要拉拉扯扯二三十集，大家肯定是会疲惫的，所以在这个过程中去增加一些狗血的东西，真的非常有必要。"（S5）换言之，观众是需要刺激的，编剧（S2）认为，适度的"狗血"非但不会俗套，反而可以激起观众的兴趣，也能推动人物关系，激发出更强的CP感。

观众在浪漫剧中常能看到的巧合事件，便是营造CP感的一种方式。比如女主角面试的时候发现面试官正是早上与她发生过冲突的人或者男主角搬到新家后发现邻居是女主角。让男女

主角尽可能多地处于同一个空间、有更多交集，感情才有发展的可能。

另外几位编剧则认为CP感的核心依然在于人物之间的反差，"CP感的一般做法就是性格的互补，比如说你有病，正好我有药。女主角性格非常内向，男主角就需要外放，性格互补就比较容易有戏点"。（S1）角色间的性张力同样是CP感营造中容易被忽视却极为重要的一部分，"CP感来自于性张力，但凡性张力有了，就会有CP感……在剧作阶段，它其实是从一个人设的角度营造一种性张力"。（S5）

当然，CP感的打造不仅需要编剧在创作阶段进行精心设计，更需要依赖演员的表演，如果男女主角在一起后两个人的气场让观众觉得般配、想要一直看他们谈恋爱，CP感才会出来。有编剧提到，女演员是出CP感的关键，长相气质邻家、没有攻击性、眼神会爱人，就会让观众愿意代入，会愿意相信这个恋爱很甜。"《你是我的荣耀》很甜，但是它没有《微微一笑很倾城》那么火，因为说实话，有一部分原因是演员确实没什么CP感。我们客观地说，女主角的演员就适合演自己独美。她跟男主角的演员站一块，虽然两个人都很好看，但是你代入不了。现实生活中长她那样的人，谁要男人？男人都是一车一车来，怎么可能没人爱？……你现实生活中遇到她也不会觉得她是想来谈恋爱的，你会觉得她是干事业的。"（S4）

亲密戏：精心设计，但拒绝工业糖精

浪漫剧中有大量亲密戏，从暧昧、告白到发生亲密关系，

男女主角间的每次互动都需要一定的处理技巧,才能让观众深陷其中难以自拔。

暧昧阶段与告白阶段的处理有常见的技巧,"一般我写爱情戏的套路就是前期尽可能地让双方有求而不得,我不太喜欢一不小心就亲上或者一不小心就公主抱,我觉得肢体接触晚一点反而好,我喜欢(让男女主)想接触,但接触不了,让观众去着急。暧昧阶段就是想方设法让男女主不能在一起,而不是他们能够在一起……爱情戏中男女主真的在一起以后,观众的观剧热情就立刻下降了,观众还是喜欢追求的阶段"。(S2)

如果说暧昧阶段是温声细语、是浪漫甜蜜,那么告白阶段就需要一些狂风暴雨。编剧认为一定要把观众的情绪吊上去之后,再来个告白,"告白的写法也是有讲究的,告白它不能是温吞的,告白一定要是那种激烈的,因为我觉得爱情就是一种侵犯式的人际关系,这个话是我在别的地方看到的,我觉得非常对,爱情跟礼貌就没有关系。比如你想象一下男主在吻女主之前说'你好,我想我可以吻你吗?',瞬间没有气氛了。所以为什么大家这么喜欢看霸道总裁,我觉得霸道总裁首先人设就很有侵犯性,很强势。所以我觉得这也是一个办法,实在不知道怎么让他们告白的话,让他们霸总式地亲一下"。(S4)

至于我们在很多剧中看到的一场接一场的亲密戏,接受访谈的编剧反而普遍表示并不喜欢这种撒工业糖精的方式,认为不找理由地纯撒糖太过刻意、不够好看。"甜宠剧他们会想方设法地让男女主有肢体接触来增加暧昧感,但是肢体接触太频繁的话,其实我觉得暧昧感是往下掉的,我其实是觉得,差一点

要亲到,但没亲到,这是最好的。观众会说,怎么不亲了?就是这种,就是要让观众着急,去想看到他们后面能够在一起,但前期给阻力让他们俩不在一起。"(S2)

编剧从人物设定和情节设计上尽可能让男女主之间产生情感火花,但是最终剧里能否呈现出一个好的感觉,并不完全靠剧本实现,而需要摄制的各个环节来保障,导演对拍摄氛围的把控、演员的表现、灯光、音乐这些因素都可能影响最后呈现的效果。比如有编剧(S5)提到,她认识的一个编剧看韩剧中有一个擦身而过的镜头非常有味道,于是也在剧本里安排了同样的一场戏,没想到最后呈现出来的结果是两个演员互相看了对方一眼,不暧昧,也没有任何张力,反而给人一种莫名其妙、摸不着头脑的感觉。

从这一点看,在成熟的浪漫剧生产工业中,不仅要有成熟、专业的编剧团队,也要有能够让每一个画面都显得足够唯美浪漫的灯光、声音、音乐团队,所有部门共同努力才能激发观众的情绪,完成浪漫叙事。

"得情绪者得天下"

调动观众情绪,是如今的浪漫剧编剧必须要掌握的技能。尤其是短视频的流行,让"情绪"在影视创作中显得更为重要。

首先在人物创作时,影视公司希望编剧能创作出有"出圈"点的人物。这个出圈点针对的是短视频平台,换言之,要有可以在短视频平台上迅速获得传播的人物。为了传播效果,最好让这个人物更极致、更奇葩一些。苏大强(电视剧《都挺好》

中的角色)、林有有(电视剧《三十而已》中的角色)这类角色的出圈让影视公司更加确信:"出圈角色"必不可少,而这种角色火起来主要靠挨骂。

"如果一个剧没有立住挨骂的角色,可能宣传也不太好做,大家的情绪也不太容易吊起来。"(S3)编剧在说起这段话时颇有些无奈,却也不得不遵循影视公司提出的要求,在剧中安排一个颇有些工具人属性的角色,以提高电视剧的话题度。或许这也是我们会在电视剧中看到一些毫无逻辑、扁平化、脸谱化的反面角色的原因。

追寻角色出圈点的背后是影视业对下沉市场的一种预判:他们不追求逻辑,就追求一个情绪。

许多被吐槽的设定,在影视公司看来反而是下沉市场爱看的,例如:女主角被虐身虐心却依然痴心不改、深爱着男主角;男主角将女主角一次次逼入绝境,却还要反过来指责是女主角的错。这些无法在逻辑上立得住的设定却能最大程度地让观众感受到主角遭遇不公后的委屈以及痛苦,"这样才能把观众的情绪激发出来,得情绪者得天下"。(S6)

当然,也有编剧认为越来越强调男女平等的网络风气会要求她们在创作时记得:主角要"长嘴",别什么都不说;男性角色要尊重女性,不能施加暴力;女性角色不能恋爱脑等等。但她们始终在考虑的是,"要考虑到大家到底喜欢什么,或者说大家普遍认为什么是对的,最起码要做一个观众能够理解、喜欢的主角,他们才有追下去的欲望"。(S1)

对编剧而言,他们一直在做的就是按照多方要求,创作出

他们认为观众会喜欢的浪漫剧。

为什么是女编剧？

在接触浪漫剧编剧后我们发现，创作浪漫剧的编剧绝大多数都是女性。为此，我们在访谈中询问了每一个访谈对象，性别是否会影响她们对浪漫剧的创作。访谈显示出，这些编剧都认为女性身份是她们创作浪漫剧的一大优势。

"男性写女性言情的一个最大问题是他会代入男人的角度去想问题，这可能会不符合女性观众的一些价值观。"（S4）另一位也曾担任过制片人的编剧（S5）则直接说偶像剧一定会有性别要求，"直男写的爱情片真的是太难看了，他们写的剧本你就没法看感情线，很容易写女方拼命作妖、男方无条件包容，这个男人有多好、这个女人有多糟心，但是这个男人就是爱这个女人，所以直男写的爱情剧你一眼就能看出是男编剧写的"。女人感性、男人理性这样的论断常被认为是一种性别偏见，但在编剧行业，这样的判断已然形成共识。一种基于性别的分工就此出现——男编剧写刑侦剧、谍战剧，女编剧负责爱情剧、生活剧。

有趣的是，在感情经历是否会影响浪漫剧创作这个问题上，不同编剧有不同看法。

有位编剧（S6）在谈项目时曾被问及感情与婚姻经历，当得知这位编剧"母胎单身"后，甲方迅速决定换人，理由是：没有谈过恋爱的人写不出真实的爱情。对此另一位编剧（S4）表示能够理解，"一个不会谈恋爱，从来没有谈过恋爱的人，是

写不好言情剧的。我接触过几个编剧，从来没有谈过恋爱，写出来（的剧情）就很套路，一看就是从言情剧里总结出来的一些狗血的小元素"。换言之，业内普遍担忧没有恋爱经历的编剧写的爱情戏会缺乏真实感、情感共鸣性弱。剧本不同于小说，言情小说中能够依靠强情节和文字渲染来让俗套的情节产生吸引力，但是依靠场景、动作、台词以及表演的剧本，需要台词本身就有足够的情绪感染力，也因此，情感体验对浪漫剧编剧来说极为重要。

但也有编剧（S5）认为，将情感体验与恋爱经历画等号的行为失之偏颇，相反，越是没有在现实生活中有过真实经历的人，越容易对爱情充满幻想，也就容易写出具有浪漫气息的剧情。"没什么情感经历的人反而能写得很好，因为她能幻想，她脑子里对爱情有憧憬，能够想出很多很苏、很梦幻的桥段……但如果编剧的感情经历非常丰富，她写的感情戏就很少有梦幻得起来的时候，她会比较现实一点。那些让观众骂渣男骂得特别狠的剧，很一针见血的台词，编剧基本上都是感情经历比较丰富甚至是离过婚的。"

在提及情感寄托时，这位编剧还指出，不一定非得是现实中有这么一个活人，我才能去喜欢他、和他建立情感联结，追星、乙女游戏同样会激发强烈的喜欢的情感。"现在这个社会大家不谈恋爱，但是可以去游戏里谈，我可以养一个很帅气的、哪儿哪儿都符合我幻想的纸片人，也可以去追星，喜欢一个人设做得很好的爱豆、演员，这些都是恋爱。"

或许这也是当下社会特有的一种现象，即从虚拟的对象那

里获得真实的情感体验。哪怕这个人并不存在于现实生活中，对他/她的感情也是真实存在的，产生的爱情幻想也同样是真实的。许多编剧在做的，正是将她们对浪漫爱情的想象写出来，用这些粉红泡泡让更多女性观众获得情感共鸣。

在资本的要求下创作

当前，编剧的劳动呈现出了极强的"委托创作"的特点，即，严格按照委托方要求完成创作，在这里，本应该属于创意劳动的剧本写作，反而被削弱了创意属性，变成了一种乙方根据甲方要求完成的定制化生产。但与一般的甲乙方合作关系不同的是，编剧的"委托方"不仅仅是合同中的"甲方"。

普遍意义的甲方一般是指影视公司。能够尊重编剧、遵循影视创作基本要求的影视公司是十分宝贵的，大部分编剧都表示合作过一些堪称"奇葩"的甲方。

比如，有编剧（S1）曾被要求写一部甜宠剧，人物、剧情不太重要，但一定要保证每集有一个名场面。所谓名场面就是男女主角以一个什么样特别的方式互动，只要名场面到位了，其他内容合不合逻辑、情节水不水，完全不重要。这家公司将互联网公司的KPI逻辑应用到影视创作里，甚至会要求每一集都有80%的戏是男女主角的对手戏，至于具体内容是什么是无所谓的。只要可以数据化展现出公司要的结果，公司就不会有任何意见。整个公司都在用流水线的方式批量生产同质化的甜宠剧，只为了在这个火热的赛道分一杯羹。

现在提到这家公司，编剧依然难掩不满，"虽然项目最后也开了也做了，但它违背创作规律，感觉写多了可能会把手写坏。就是为剧情而剧情，为撒糖而撒糖。纯工业糖精就是我们所有人的目标，就是两个人牵手、两个人心跳加速、两个人奇怪地接吻。不是在做人物关系，也不是在做人物，更没有我们想要承载的一个主题，就是撒糖，像在做抖音的段子剧那种感觉，体感上挺不好的"。尽管心存诸多质疑和不满，但该编剧最终还是只能以"钱难赚屎难吃"的心态写下去。

另一个编剧（S3）曾合作过一个影视公司，甲方负责人直接告诉她，"放下道德感"，不要想着三观也不要有什么道德观，更不要问为什么，按要求写就可以了。

事实上，大部分编剧在遇到这样的甲方时，都会抱着"既然接了这个工作，就得完成"（S2）的心态做下去。编剧们将其称为"职业道德"。（S6）

随着平台在影视生产的话语权逐渐增大，编剧的甲方也逐渐从影视公司变成了影视公司＋平台。平台依据对剧的评级决定投资额度，而编剧要做的就是让剧本顺利过会并拿到一个较高的评级。如此一来，其他部门才能获得更高的制作预算。平台从策划阶段就会参与剧本大纲的讨论，甚至连编剧的人选平台都有权直接参与决定。而剧本的每一次过会，就是听平台各部门的修改意见并按要求修改，以尽快进入下一个阶段。

值得注意的是，在对项目进行评级时，比起编剧，平台更在意演员，其次是导演和制作团队。编剧往往是不那么重要的考虑项。几大平台有公认的"S+"演员，只要有这些演员，项

目可以直接定位"S+"或"S"。但如果只谈下来了腰部演员，那剧的评级往往也不会超过"A"。因此，项目团队会尽力去谈级别更高的演员，而要打动这些演员，就需要靠剧本。

许多编剧都有过为了谈下某个特定演员而专门为他/她改剧本的经历。有编剧（S2）提到，她的剧当时为了谈下合适的男主演，写了好几个不同版本的大纲，就是为了符合不同演员的特质，让他们都能有种这个剧本是为自己量身定做的感觉。好在那个项目最后顺利谈下了评级不错的一个男明星，项目评级也从"A"升级为了"S"。而为了满足这个男明星的团队的要求，在原著中中期才开始有戏份的男主，在剧中成了戏眼。

但"S+"演员终究是少数，大部分影视公司很难得到合作机会，自然也就不太能获得大投资。

平台对演员的干预不仅体现在根据主演定评级上，还体现在安插自己公司艺人上。几大平台旗下都有自己的签约艺人，为了让这些艺人尽快打出知名度，平台往往会让他们在自制剧中频繁露脸，而编剧要做的就是将这些艺人出演的角色的设定调整到与艺人高度适配，且保证相应角色有足够多的戏份和讨论度，甚至有可能要为此"注水"或者删减主线剧情。

对编剧们的访谈显示，编剧们对这类工作展现了充分的接受度，事实上，大部分编剧都表现出了稳定的内核和极简单的诉求：只要能顺利开机、顺利播出，怎么都行。因为只有剧集顺利播出，编剧们的知名度才能提高，稿费也会随之提高。更重要的是，如果一个编剧的项目几乎都难以顺利播出的话，影视公司会认为编剧运气较差，不适合合作。

到了拍摄阶段，跟组编剧将接下按要求改剧本的重任。导演对戏不满、美术或道具组有困难、景没能顺利借到、演员对剧本有意见、演员档期出现问题……任何一件事最后都可能以跟组编剧改剧本作为解决方案。只要这些要求在合理范围内，编剧们都能接受，"我以前给自己的修改次数上限是10次，后来发现不够，就变成了20次，只要在20次以内，我就可以改"，（S6）一位编剧如是说。

在电视剧生产中，工作人员崩溃似乎是一件再常见不过的事。我们访谈的编剧中，有的曾和导演拍桌子对骂（S5），有的在现场崩溃大哭过（S2），也有的焦虑症发作（S3），似乎"精神状态不稳定"才是"最稳定"的事。

不稳定的编剧劳动

对影视公司来说，每一个项目都意味着一笔不小的投入，因此，每一个环节都需要极其谨慎，在最大程度上避免一些可能遇见的风险。在挑选编剧时，为了确保编剧能正常完成项目，总是要层层考核，在多次对接编剧并确定该编剧没有问题后，才有可能开始第一步的合作。

影视行业有着太多的不确定性，主创团队、演员、平台、审核，任何一个环节出了问题都可能让项目功亏一篑，这样的不确定性也造成了影视公司尤其是投资方总是缺乏安全感。迷信，就变成了寻找一种确定性或者说安全感的方式。有编剧（S1）在访谈中提到，她的编剧朋友在跟甲方合作时被要求提供

生辰八字，甲方表示要找人算过八字、确定编剧八字和项目合之后，才可以签约。另一个编剧（S2）提到，她也有朋友因为甲方太过迷信而退出了一个项目：

"我朋友说他有遇到过一个甲方，不但要看生辰八字，还要求编剧住在他安排的房子里，每天给佛像上香。有一个神龛一样的东西，要求编剧每天去拜，按一定的流程去祭拜神像。然后甲方还找了个道士说要带编剧去地府看一看，编剧不同意，甲方就很生气……后来编剧跑了，因为一直要拜，（她就）觉得很诡异。其实在业内一般会算一下开机日、播出日期，但像这种安排到特定的地方去上香的我没有遇到过。甲方是香港的，可能那边比较讲究这些。"

迷信的不只是甲方，也有编剧。访谈中有三位编剧（S3、S4、S6）都提到，她们也会在接项目前大概算一下这个项目之后可能的走向，确定不会有太大风险后才会走下一个流程。塔罗牌、星座、星盘、八字等被归至玄学的东西在影视行业很常见。影视公司希望借这些外在的东西最大程度地避免经济损失，而编剧则希望避免遇到太过刁钻的甲方，费时费力一遍遍写稿后项目却黄了。这种情况下，编剧损失的不仅是稿费，还有时间投入和情绪消耗。

好不容易通过作品让自己拥有了一定的选择权，但选错了甲方可能会使自己在很长时间内陷入被动。因此，许多编剧也会选择签约编剧经纪公司或者工作室，希望工作室能对甲方做初步把关和对接。工作室的对接人员会在前期考察甲方的资质、项目的可靠性、投入产出比，在确定是可以合作的甲方后再继

续了解甲方想做的具体项目和对编剧的基本要求，完成匹配后再把适合的编剧推给影视公司。对编剧而言，这样的方式能够节约大量时间和沟通成本，且工作室把关比个人去打听、了解甲方和项目更为可靠。

对于刚入行的新人编剧来说，签约公司可以让他们有机会跟着大编剧合作、积累经验和作品，也能有接到项目的机会——一般情况下，影视公司不会找一个刚入行、没有实际作品的编剧来做项目，这样风险太高。

在网络文学改编影视刚崛起的那几年，许多影视公司会找写网络言情小说的作者来做影视改编的编剧。这些公司看中的是小说作者对自己小说的熟悉度和创作故事的能力，认为编剧技巧可以在实践中学习。我们访谈的 6 位编剧中有 5 位都是从小说作者转行成了编剧。但在影视行业进入低迷期时，影视公司对抗风险的能力变弱，再找新手太过冒险，便会倾向于选择已经有作品的成熟编剧。到这个阶段，网络言情小说作者再想转行做编剧便难得多了。

完成对接后，编剧就会进入影视改编的大纲写作，只有顺利通过甲方这一阶段的考核，才能正式签订合同。但这个阶段也是充满不确定性。许多影视公司会采用公开比稿或隐形比稿的方式来辅助决策，也即同时让好几位编剧写改编思路和简单大纲，再从中选择性价比最高的那个人作为最终编剧。好的甲方会在比稿阶段给一笔比稿费用，但也有许多公司会偷偷瞒着编剧进行比稿，当编剧以为自己是这个项目的负责编剧时，实际上却可能只是若干选项中的一个。有一位编剧（S2）曾亲身

经历隐形比稿的尴尬：

"我之前一个项目是已经和甲方谈好了，等着走合同，所以我就已经开始工作了。我大纲也交了，然后一直在修改。但是甲方临时拉了一个群，就直接在群里发信息，说某某某编剧在下个月还有档期，我们可以等他的档期出来交了东西再对比。我也被拉进去了这个群，甲方可能忘记我在群里面了，结果他在发完这条信息之后，可能发现我在群里，又迅速地撤回了。我看到后心都凉了，原来其实他并没有走合同，其实是想比稿。但他怕告诉你要比稿，你会不愿意去接受，他就一直借口你这个大纲有问题，让你改，然后拖着不走合同，但其实是在等另外一个编剧交东西。"

这种尴尬对编剧来说在这几年越来越常见。而在真正进入项目后，编剧又要面对不断被否定、被批评后的改稿。有编剧（S1）就提到，编剧稿费中的80%都可以当作精神损失费，没有稳定的情绪和强大的内在，很容易在项目推进中崩溃。"甲方爸爸，甲方爸爸骂完导演骂，导演骂完最后好不容易播出来，观众还要骂，虽然问题不是我们造成的。但是夸一部剧的时候也不怎么夸编剧，都夸导演厉害。骂的时候就想起编剧来了。我真服了，又关我们啥事，我们就是一个把甲方的命令打下来的无情的打字机器罢了。"显然，无休止的批评与被否定对大多数编剧来说都会带来极大的内耗。得到肯定，这一工作中最普通的精神需求，于许多编剧而言反而可望不可即。

甚至有编剧（S5）经历过在剧本会上被一个导演当众指着鼻子骂了一个半小时，最后直接上升到了人格侮辱，"那次我真

的想直接出家了，这破工作不干了！"

从导演的角度来看，自己在剧组中的核心地位是通过对其他不同工种的人员的指挥而达成的。但于编剧而言这些都是一次次的精神折磨。也有编剧（S2）在这样的工作经历中养成了"你说什么都对，你怎么说我怎么改，总没问题了吧？"这样的应对思路。但这种态度往往也无法让导演满意：

"导演就跟我说，你反驳我啊，你怎么不反驳？我就问他我反驳的话你听我的吗？导演说那肯定不听的。那我就说你又不听我干嘛要反驳，还浪费时间。结果你知道导演说什么吗？他说你要反驳我，然后最后在争论中被我说服，这样我说得才显得有道理。"（S2）

忍受这些否定、指责也并不意味着就能顺利走到最后，任何一个阶段都可能出现问题，让项目黄掉。"项目在发展的过程中，受到的影响力实在是太多了，我们有一个项目是已经出完剧本，导演都进了，都建组了，平台不做了，我们就地解散。"（S1）这位编剧入行七年，参与过十几个项目，但最终走到项目开机拿到尾款的不超过 5 次。这所有的情绪汇聚到最后，就变成了她口中的"上辈子干坏事，这辈子做影视"。

从整个浪漫剧生产的产业机制再到浪漫剧编剧的劳动，我们可以清晰地看到浪漫剧的生产出品方尝试通过更多样的方式赢得更多观众，从而获得剧集的成功，乃至影视公司和平台的盈利。也因此，无论是平台还是影视公司，都在努力将对观众品位的想象融进商业逻辑中，以一种类型化、市场化的思维完成一部部浪漫剧的生产。但是，平台与影视公司对观众喜好的

想象与观众的实际偏好是否一致,又值得我们另行深思。

参考文献

观研报告网,2023,《中国网剧行业现状深度调研与投资趋势预测报告》(2023—2030 年),https://www.chinabaogao.com/pdf/15/77/631577.pdf。

德塔文数据组,2024,《重磅 | 德塔文 2023—2024 年度剧集市场白皮书–长剧版》,微信公众号"德塔文影视观察",3 月 4 日,https://mp.weixin.qq.com/s/StYH7CMbs8yNibMuHmd5WQ。

第五章

电视受众与浪漫叙事的接受分析

第五章　电视受众与浪漫叙事的接受分析

电视剧的消费端和生产端同样重要，对电视剧的观看架起了电视剧文本与现实生活中活生生的人之间的桥梁。

电视剧既对社会产生影响，也对观看的个体产生影响。对社会的影响在于，电视剧本身便是社会症候的体现，又推动着新的社会意识的形成，塑造了公众的观念，影响着社会中偏见、迷思、刻板印象的形成。对个体的影响则体现在观众通过观看电视剧中的角色"表演"和对电视剧文本的接受来理解社会世界。因此，对浪漫剧的观看影响着观众对爱情的认知、对爱情理念和关系的理解，并有可能潜在地影响自己在爱情和浪漫关系中的行为。同时，个体在观看浪漫剧的过程中也形成了特定的行为特征和内容与风格的偏好。

本章即对相关的学术研究进行回顾。

电视剧塑造社会意识和社会认知

电视剧既是社会意识的一部分，也反过来推动社会意识的形成。

切塞布罗（Chesebro，2003）的一项大型研究对1974年到

1999年黄金时段的电视节目进行了定量和定性分析,将这些年间播出的1365部电视剧划分为讽刺、模仿、领袖、浪漫和神话等类型,进而分析其价值取向在不同年代中的变迁。研究发现,20世纪70年代后半段的电视节目传递的是个人主义作为重新解决象征性冲突的主要标准的价值观;20世纪80年代上半叶,电视节目提倡理想主义和威权主义;20世纪80年代后半叶至90年代初,黄金时段的节目倡导以威权主义作为解决冲突主要方式的价值观;而在20世纪90年代中后期,则是个人主义和威权主义交替成为解决象征性冲突的价值标准。

该研究以直观的方式表明,黄金时段电视连续剧作为美国人观看的主要电视节目,传达的信息具有娱乐性的同时包含劝说性信息。其价值观有着明确的偏向,并在无形中促进了某些社会生活取向。

而电视剧之所以能够对个体产生影响,是因为观众在观剧的过程中与电视剧中的角色形成了"准社会关系"(parasocial relationships),也即一种单方面的关系。尽管角色完全不知道观众的存在,但观众将角色视作与自己有社会关系之人,对之付出情感、精力和时间。"准社会关系"使得观众能更好地理解自己和自己的观点(Madison & Porter,2015)。

阅读小说和观看电视剧能对人的社会认知发展产生影响,这已经被大量文献所证实。"社会认知"(social cognition)是指有效社会交往中所涉及的一系列神经认知过程,如心智理论和共情,对于理解他人的意图和行动以及决策制定非常重要。雷森德(Rezende)和希加夫(Shigaeff)的一项研究关注了阅读

小说观看电影与社会认知间的联系，在综合16项实证研究后指出，电视剧中的叙事是观众用来学习社会规范、理解他人意图和行为的工具，进而再一次论证了阅读和观看都会影响社会认知发展的过程。（Rezende & Shigaeff，2023）

电视剧观看与"浪漫神话"

早在20世纪80年代，霍布森的家庭主妇大众媒体消费研究和肥皂剧收看研究（Hobson，1982），洪美恩对电视剧《豪门恩怨》的受众研究，以及拉德威的家庭主妇阅读浪漫小说研究等经典之作，就已启发我们思考通俗浪漫叙事消费与观众本身的社会处境之间的关系。在社会认知理论和涵化理论的框架下，更多研究进一步揭示了观看浪漫影视与观众的爱情认知和社会行为之间的关联。根据社会认知理论，个体可能会积极观察媒介对浪漫关系的呈现，以了解自己在关系中应如何行为。

梅斯（Metz，2007）曾用"文化神话"（cultural myths）来表明那些在我们的文学、电影、日常生活中被反复宣扬的理想化的浪漫模式，都是基于文化告诉我们应该认可或努力追逐的理想。在赫夫纳（Hefner）和威尔逊（Wilson）的研究中，"浪漫神话"（romantic myths）则引向两重含义：与每个特定浪漫关系相关的单独理想，或者指超越单独伴侣的期望，具体来说，爱情神话是"对理想关系应该如何形成、发展、运作和维持的期望"。（Hefner & Wilson，2013）

与"浪漫神话"相对应的概念是"浪漫理想"（romantic

ideals），即对于理想关系如何形成、如何发展、如何发挥作用、如何得到维护的一系列期待（Bell，1975）。斯普雷彻和梅茨（Sprecher & Metts，1989）指出，浪漫理想包含了四个维度：爱自有出路、唯一真爱、理想化和一见钟情，并据此总结出了浪漫信念量表（ROMBEL），此后许多学者尝试探讨浪漫理想的性别差异、影响浪漫理想的因素，以及浪漫理想对现实生活的影响。（Shapiro & Krogegr，1991；Bachen & Illouz，1996；Sergin & Nabi，2002；Hefner & Wilson，2013；Lippman, Ward & Seabrook，2014；Galloway, Engstrom & Emmers-Sommer，2015；Kretz，2019；Globan & Stier，2023；Hefner，2023）

此前诸多研究已证实，媒介会将爱情浪漫化（Galician，2004），让人们在现实世界中对爱情形成这样的理念，如"爱情战胜一切""真爱是完美的"和"我们应该顺应感情和心意选择伴侣而不是其他更理性的考虑"等（Sprecher & Metts，1989：389）。

影视剧在内的视觉媒介的文本本身就含有丰富的文化指标，也因此，为我们研究可能与浪漫爱情相关的神话提供了肥沃土壤（Asenas，2007）。其中，电影与浪漫理想的关系在学界有诸多讨论。

约翰逊和霍姆斯（Johnson & Holmes，2009）用扎根理论对40部浪漫喜剧作研究分析后指出，青少年会在观看浪漫喜剧过程中形成对浪漫关系的形成和发展的认知，进而会用这种认知指导自己在关系中的行为。另一项对年轻人的调查（Galloway, Engstrom & Emmers-Sommer，2015）发现，对

浪漫喜剧和剧情片的观影偏好与爱情战胜一切的理想化信念（idealized notion）、对亲密关系的更高期望和对爱欲（eros）爱情风格的认可显著正相关。喜欢看浪漫影视剧的观众会渴望结婚，并花更多时间来幻想婚姻和浪漫关系。

赫夫纳（Hefner，2023）在对 358 名本科生做对照实验后发现，观看浪漫喜剧会促使观众产生更强烈的浪漫信念。此前，浪漫主义信念常被概念化为对他人理想化、灵魂伴侣/唯一、一见钟情和爱情征服一切的浪漫主义理想的认可。在使用与满足理论框架下，该研究重点关注观看动机对观看效果的影响，通过前测试、后测试、多信息、对照组实验，观察实验对象在观看不同类型电影文本时原有的浪漫主义信念是否会产生不同影响，以及不同的观看动机是否会让观众产生不同反应。研究发现，观众的浪漫信念与观看浪漫喜剧后形成的浪漫信念是高度相关的，换言之，原本就相信浪漫爱情的观众在观看浪漫喜剧后会更相信这种浪漫意识形态。从动机对观看结果的影响来看，以娱乐为目的的观看会更容易产生积极的情绪，也会更享受观看过程。从这一点来看，该研究进一步发展了适用于满足理论，即媒介的使用目的也会对使用效果产生影响。

安德雷格等人的研究（Anderegg et al.，2014）同样以社会认知理论为框架，讨论美国黄金时段电视节目对观众的浪漫关系维护的影响。研究发现，相较于电视剧，喜剧节目会让受众有更频繁的关系维持行为，但从关系维护层面来看，喜剧节目的影响更多是消极的，即更容易引发关系维护方面的矛盾，且这类影响与性别无关。

赫夫纳和威尔逊（Hefner & Wilson，2013）在对52部高票房浪漫喜剧电影做文本分析后指出，几乎所有（98%）浪漫喜剧电影都涉及了一见钟情、爱情战胜一切、理想化他人、存在一个灵魂伴侣等观念，其中爱情战胜一切的观念出现频率高达82%，而观众观看浪漫喜剧的电影与浪漫信念呈正相关。李普曼（Lippman，2014）和克雷茨（Kretz，2019）等人的研究则是聚焦于不同类型的节目对观众浪漫理想产生之间的关系，研究发现，观看爱情电影频率和时长高的观众更容易相信"爱自有出路"的观念，电视剧和浪漫电影的观看与观众的爱情战胜一切的信念呈强相关，而肥皂剧观看与观众对灵魂伴侣的相信呈强相关。格洛班和施蒂尔（Globan & Stier，2023）在对欧洲电影做内容分析后指出，电影中的爱情神话常表现为一见钟情、理想伴侣和真爱至上等，电影中的主角们往往会克服重重困难，实现理想爱情，但这样的结局反而可能导致观众对现实生活中产生不切实际的期望。

事实上，观看浪漫主题的节目与浪漫理想之间的联系在学界已得到广泛认可（例如，Hefner & Wilson，2013；Lippman et al.，2014；Osborn，2012；Segrin & Nabi，2002）。克雷茨（Kretz，2019）在受众问卷调查中发现，关系类真人秀、电视剧、电视喜剧、肥皂剧和浪漫电影与观众的浪漫理想呈正相关，此外，不同媒介对观众的关系满意度有不同影响，同时观看以人际关系为中心的电视节目和浪漫电影，对成年观众的浪漫关系有积极影响，而年龄、性别等人口统计学信息对这些结果没有影响。

有趣的是，尽管观看浪漫类型节目会强化观众的浪漫理想

信念，但也可能影响现实生活中的亲密关系，夏皮罗和克勒格尔（Shapiro & Kroeger，1991）就发现，已婚女性接触浪漫节目越多，对当前亲密关系的满意度就越低。加利西亚（Galician，2002）同样认为创造不切实际的幻想会引起人们对自己婚姻和亲密关系的不满，甚至可能成为离婚的导火索。梅茨（Metz，2007）也在访谈中发现，许多人在将自己现实中亲密关系与主流浪漫理想关系比较后，总会感到不安甚至怀疑。但雷泽和赫茨罗尼（Reizer & Hetsroni，2014）却认为，对生活的不满才是许多人频繁观看浪漫主题内容的原因，他们需要通过这些内容帮他们实现在现实生活中难以满足的欲望。显然，这个结论与拉德威的观点不谋而合。约翰逊和霍姆斯（Johnson & Holmes，2009）的研究则揭示了另一些负面的可能。作者用扎根理论对40部浪漫喜剧电影进行分析后指出，媒体被视为青少年对知之甚少的议题的主要信息来源，而浪漫影片将人际关系描绘成一种迅速发展的、具有情感意义和重要性的关系，青少年将这些电影作为自己行为的范本，并期望这样做能使他们的人际关系得到相应的发展，很可能会失望。

被性别化的浪漫剧观众

在媒介受众的研究中，一直以来都有"被性别化"（gendered）的特点，即研究者们认识到不同的性别会导致不同的媒介使用行为。例如，对浪漫爱情小说、肥皂剧、女性杂志的研究，主要和家庭主妇这样的受众关联起来。这种"被性别化"，本质上

不是指受众构成的性别比,而是指其被有意识地和特定的性别经验相结合,赋予某种差别意味(麦奎尔,2006)。

例如,曾是当代文化研究中心"女性研究小组"成员的英国学者多萝西·霍布森(Dorothy Hobson),在1980年发表了《家庭主妇与大众媒体》,通过研究者与家庭主妇的大量对话,分析女性观众的日常生活及媒介消费行为。

霍布森1982年发表《十字路口:肥皂剧研究》。为了进行这项研究,霍布森走进普通英国家庭的客厅;而主妇们边做家务边看肥皂剧,一边接受访谈。在这种自然的日常生活情境中,霍布森归纳出女性观众对待肥皂剧的三种态度:一是与剧中人物保持对立,甚至嘲讽他们以取乐;二是热情投身其中,与人物同悲同喜、感同身受;三是保持距离地观看,时常想到电视内容与现实生活的差异。

另一项有关的知名研究,是洪美恩对女性观众观看美国电视剧《豪门恩怨》的探讨。她在杂志上刊登广告,收集了42封女性观众来信,以此作为研究资料进行文本解读,并在1984年发表了她的研究结果。

身处大洋彼岸的美国学者珍妮丝·拉德威(Janice Radway)于同一时期,出版了《阅读浪漫小说》一书,讨论了在特定情境下蓬勃开展且独具特性的浪漫小说的阅读活动。她研究了浪漫小说的出版机制、典型叙事和读者阅读情况,从女性主义心理分析的角度揭示了读者从这个文类中获得的愉悦和满足感及潜在的弊端。该书被认为是"里程碑式的研究","在此之后也再没有人的通俗浪漫小说研究能有它那样的勃勃野心或结构深

度"。虽然拉德威在该书的引言部分声明,在她研究和写作时,并不了解位于英国伯明翰大学的当代文化研究中心的相关研究,然而拉德威采用的对阅读进行经验主义调研的方法,却常常被拿来和前述研究相提并论。而拉德威本人在多年后进行学术性反思时,也认为自己的研究与前述研究有显著的相似性。

简·拉德福(Jean Radford)从女性主义视角出发,讨论浪漫小说对女性的影响以及如何改变这些影响。她认为,浪漫小说一边让女主人公宣扬独立,一边任由男主人公以诱人、性感的话语驯服她,最终通过性爱让妇女沉浸于浪漫幻想中,让女性读者相信,女人最大的幸福在于爱情和婚姻(Radford, 1987)。

同样的结论也体现在珍妮丝·拉德威的研究中。拉德威以史密斯顿的家庭主妇的浪漫小说阅读经验为基础,对父权制婚姻制度给家庭主妇带来的身体疲劳、情感空虚以及逃离需求进行阐释,并指出女性在阅读过程中产生浪漫幻想与"隐藏于浪漫小说阅读背后的欲望之双生客体(twin object)"。这种欲望的双生客体表明,女性既渴望"前俄狄浦斯期的母亲所代表和应许的悉心抚育,同时也向往与俄狄浦斯期的父亲有关的权力和独立",而阅读这个过程又以一种仪式性让妇女相信,"异性恋既是不可避免的,也是自然而然的,因此理应安于这一现状"。

文献显示,对浪漫叙事的研究确实绝大部分聚焦于女性受众。女性受众对她们感兴趣的媒介内容的阅听,成为研究的关注点。在早期的研究中,研究者们非常关注家庭主妇,她们如何一边做家务一边听日间广播剧(如赫佐格的日间广播剧研究),

如何一边做家务一边看肥皂剧（如霍布森的十字路口研究），如何把家务完成后专心致志阅读浪漫小说（如拉德威的研究）。女性研究者对家庭主妇的关注背后，是对父权制婚姻的思考和对女性生活处境的深切关注。这些研究也使得深度访谈和焦点小组以及阐释民族志成为学术界研究受众接受的惯例。

而在当下的研究中，研究者们的视角已经从家庭主妇身上移开，关注到现代性中的独立女性，其中，最具代表性的是韩剧观看与性别研究。

博曼（Boman，2022）基于《太阳的后裔》《鬼怪》《蓝色大海的传说》《金秘书为何那样》《爱的迫降》等五部近几年极具代表性的韩剧的文本分析后指出，"韩流 4.0"中，韩剧在承继原有的叙事传统基础上，表现出自由主义或新自由主义的女性主义元素，具体表现在女性在职场中的地位提升、女性在婚姻和恋爱关系中获得的平等地位，以及女性在政治和社会领域的参与度提高。这样的变化也适应并体现了近些年韩国社会在家庭价值观、浪漫关系和性行为等方面出现的新变化。

这样的研究对我们做国内浪漫剧的研究也有一定启发。事实上，正如本书前文所言，女性主义题材、女性主义叙事已经成为近几年国内浪漫剧叙事的新特征。尤其是在女主角形象塑造上，塑造不依附于他人的独立自主的女性角色几乎成为编剧写作的共性。显然，国内浪漫剧的变化在满足女性浪漫期待的同时，也在不断适应国内社会和文化上的现代化和全球化趋势。

杨芳枝（Yang，2008）同样以韩剧作为研究对象，在研究中发现，台湾地区引进的韩剧分为流行剧与家庭剧，但这两种

类型的剧集均围绕家庭和爱情展开，受众也均为女性。韩剧中的爱情具有浪漫、唯美的特点，这样的爱情观念与台湾地区观众的爱情观相似，使得台湾地区观众更容易在情感层面产生共鸣；家庭剧则更像是家庭生活与电视话语的融合，这类剧集更强调女性在家庭中的投入，以及这种投入对维护社会道德标准中的重要意义，从某种层面来看，家庭剧更像是对女性的一种规训。值得注意的是，该研究指出，受教育程度良好的中产阶级女性对韩国家庭剧的认可度相对较低，她们将对家庭生活的过分强调视作韩剧的一大弱点，并强调，比起主流的韩剧女主，她们更偏爱坚强、独立、有事业心、不怕反击的女性形象。这种从阶层、教育背景出发对观众进行区分研究的方法，能够进一步细化对观众的理解和洞察。

在以女性作为主要关注点的浪漫剧研究中，目前也有少数触及异性恋男性的浪漫剧消费研究。练美儿和唐希文（Lin&Tong，2007）通过对香港地区 15 名受教育程度良好的男性韩剧粉丝访谈后指出，尽管在许多男性观众看来，韩剧始终是女性本位的，即女主角被治愈是故事的中心，男性角色则是"配角"，功能是陪伴女主角，即便如此，男观众依然会被韩剧中强烈的情感吸引。该研究中的男性观众均认为，男性也应该有表达自己情感的机会，也应该有权哭泣，韩剧则正好为他们提供了一个情感释放的出口。此前许多研究都认为，"浪漫""爱情"是专属于女性的，但本研究的男性观众表现出了一种对"用女性化的方式表达爱"的渴望，他们期待着拥有忠诚、纯洁、浪漫的爱情，而韩剧描绘的理想爱情补偿了他们在现实生活缺

失的部分，也鼓励他们相信浪漫爱情是真实存在的。

如同唯美浪漫的韩剧，浪漫剧也常被认为是一种"女性本位"的叙事，即，浪漫剧更多是在满足女性观众对浪漫爱情的期待。但结合已有研究来看，这样的定论无疑是基于一种二元的、两极化的性别研究视角，二元性别制度既使女性变成"第二性"，也通过强调"男性化特征"压抑了男性情感，否认了男性脆弱、感性的一面，这也在一定程度上影响了男性观众对浪漫剧的观看。因此，在本书的研究中，浪漫剧的男性观众同样是重要的研究对象。

综合来看，这些研究的出发点、关注对象和研究方法，都对本书的研究具有启发意义。对受众接受的研究，有助于我们理解某个时代突出的类型叙事消费现象背后的社会语境和受众心态。

参考文献

丹尼斯·麦奎尔，2006，《受众分析》，刘燕南，李颖，杨振荣译，北京：中国人民大学出版社。

弗朗茨，2020，《意大利版序言》，转引自：[美]珍妮丝·A.拉德威，《阅读浪漫小说：女性、父权制和通俗文学》，胡淑陈译，南京：译林出版社。

珍妮丝·A.拉德威，2020，《阅读浪漫小说：女性、父权制和通俗文学》，胡淑陈译，南京：译林出版社。

Chesebro, J. W. 2003. "Communication, values, and popular television series—A twenty-five year assessment and final conclusions", *Communication Quarterly*, 51(4), 367–418, DOI: 10.1080/01463370309370164.

Madison, T.P. & Porter, L.V. 2015."The People We Meet: Discriminating Functions of Parasocial Interactions", *Imagination, Cognition and Personality*, 35 (1), DOI: 10.1177/0276236615574490.

Rezende, J.F. & Shigaeff, N. 2023. "The effects of reading and watching fiction on the development of social cognition: a systematic review", *Dementia e Neuropsychologia*, 17, DOI: 10.1590/1980-5764-DN-2023-0066.

Hobson, D. 1982. *Crossroad: The Drama of a Soap Opera*.London: Methuen.

——1980. "Housewives and the mass media", In H. Stuart, H. Dorothy, A. Lowe & P. Willis (Eds), *Culture, Media, Language*, London: Routledge.

Metz, J. L. 2007. *And they lived happily ever after: the effects of cultural myths and romantic idealization on committed relationships*. Smith College.

Hefner, V. & Wilson, B. J. 2013. "From love at first sight to soul mate: the influence of romantic ideals in popular films on young people's beliefs about relationships", *Communication Monographs*, 80(2): 1–26. https://doi.org/10.1080/03637751.2013.776697.

Bell, R. R. 1975. *Marriage and family interaction* (4th ed.). Homewood, IL: Dorsey Press.

Sprecher, S. & Metts, S. 1989. "Development of the 'romantic beliefs scale' and examination of the effects of gender and gender-role orientation", *Journal of Social and Personal Relationship*, 6: 387–411.

Shapiro, J. & Kroeger, L. 1991. "Is life just a romantic novel? The relationship between attitudes about intimate relationships and the popular media", *The American Journal of Family Therapy*, 19, 226–236, DOI: 10.1080/01926189108250854.

Bachen, C. & Illouz, E. 1996. "Imagining Romance: Young People's Cultural Models of Romance and Love" *Critical Studies in Media Communication*, 13(4): 279–308.

Segrin, C. & Nabi, R. 2002. "Does Television Viewing Cultivate Unrealistic

Ideas About Marriage?", *Journal of Communication*, 52(2): 247–263. https://doi.org/10.1111/J.1460-2466.2002.TB02543.X.

Hefner, V. & Wilson, B. J. 2013. "From love at first sight to soul mate: the influence of romantic ideals in popular films on young people's beliefs about relationships", *Communication Monographs*, 80(2), 1–26. https://doi.org/10.1080/03637751.2013.776697.

Lippman, J. R., Ward, L. M. & Seabrook, R. C. 2014. "Isn't it romantic? Differential associations between romantic screen media genres and romantic beliefs", *Psychology of Popular Media Culture*, 3(3), 128–140. https://doi.org/10.1037/ppm0000034.

Galloway, L., Engstrom, E. & Emmers-Sommer, T. M. 2015. "Does Movie Viewing Cultivate Young People's Unrealistic Expectations About Love and Marriage?", *Marriage & Family Review*, 51(8), 687–712, DOI: 10.1080/01494929.2015.1061629.

Kretz, V. E. 2019."Television and Movie Viewing Predict Adults' Romantic Ideals and Relationship Satisfaction", *Communication Studies*, 70(2), 208–234, DOI: 10.1080/10510974.2019.1595692.

Globan, I, S. & Stier, P. M. 2023. "Did They Live Happily Ever After? A Representation of Romantic Myths in the First Two Decades of the 21st-Century European Film Industry", *Media Studies*, 14(27): 126–145.

Hefner, V. 2023. "Frankly, My Dear, I Just Might Give a damn:' An Experiment Investigating Preexisting Beliefs and Reasons to Watch Romantic Comedies on Reports of Beliefs, Mood, and Enjoyment", *Southern Communication Journal*, DOI: 10.1080/1041794X.2023.2265672.

Galician, M.-L. 2002. *Sex, love, and romance in the mass media: Analysis and criticism of unrealistic portrayals and their influence.* Mahwah, NJ: Lawrence Erlbaum Associates.

Asenas, J. 2007. "Remakes to Remember: Romantic Myths in Remade Films and their Original Counterparts", In M.-L. Galician & D.L. Merskin (Eds.), *Critical Thinking about Sex, Love and Romance in*

the Mass Media, Routledge. https://doi.org/10.4324/9781410614667.

Johnson, K. R. & Holmes, B. M. 2009. "Contradictory Messages: A Content Analysis of Hollywood-Produced Romantic Comedy Feature Films", *Communication Quarterly*, 57(3), 352–373, DOI: 10.1080/01463370903113632.

Anderegg, C., Dale, K. & Fox, J. 2014. "Media Portrayals of Romantic Relationship Maintenance: A Content Analysis of Relational Maintenance Behaviors on Prime-Time Television", *Mass Communication and Society*, 17(5), 733–753, DOI:10.1080/15205436.2013.846383.

Osborn, J. L. 2012. "When TV and marriage meet: A social exchange analysis of the impact of television viewing on marital satisfaction and commitment", *Mass Communication and Society*, 15(5), 739–757. https://doi.org/10.1080/ 15205436.2011.618900.

Reizer, A. & Hetsroni, A. 2014. "Media Exposure and Romantic Relationship Quality: A Slippery Slope?", *Psychological Reports*, 114(1), 231–249. https://doi.org/10.2466/21.07.PR0.114k11w6.

Radford, J. 1987. *The Progress of Romance: The Politics of Popular Fiction*. New York: Routledge& Kegan Paul Inc. In association with Methuen Inc.

Boman, B. 2022. "Feminist themes in Hallyu 4.0 South Korean TV dramas as a reflection of a changing sociocultural landscape". *Asian Journal of Women's Studies*, 28(4), 419–437, DOI: 10.1080/12259276.2022.2127622.

Fang-chih Irene Yang. 2008. "Engaging with Korean dramas: discourses of gender, media, and class formation in Taiwan". *Asian Journal of Communication*, 18(1), 64–79, DOI: 10.1080/01292980701823773.

Lin, A. M. Y. & Tong, A. 2007. "Crossing Boundaries: Male Consumption of Korean TV Dramas and Negotiation of Gender Relations in Modern Day Hong Kong". *Journal of Gender Studies*, 16(3), 217-232, DOI: 10.1080/09589230701562905.

第六章

观看浪漫剧：行为偏好与选择原因

第六章 观看浪漫剧：行为偏好与选择原因

国产浪漫剧如此流行，对其观众的观看行为（viewship）的研究却颇为不足。电视剧体现着社会意识，也形塑着社会意识。在此前提下，对反映并形塑浪漫观念的情感商品国产浪漫剧的观看实践展开调查，探究观看浪漫剧和观众爱情观和婚恋观之间的联系，也就具有重要的研究意义。

谁是浪漫剧的观众？他们的浪漫剧观看有怎样的行为模式和偏好？这是我们将在本章回答的问题。下一章则将进一步讨论观众在观看中形成的浪漫理想（romantic ideals），以及浪漫剧观看是否对其现实生活中的婚恋观产生影响。

研究设计与研究方法

前两章所回顾的文献显示出，浪漫概念在中西方都具有新社会语境下的新发展，指向以浪漫爱、亲密、承诺为核心的平等、互惠的选择性关系；浪漫叙事成为反映浪漫观念的情感商品；受众的浪漫叙事阅听经验影响着其爱情理念与浪漫认知。在流媒体平台成为中国重要的电视剧生产和播出平台后，浪漫剧以甜宠剧、古装偶像剧、仙侠剧等新的样态广泛流行，并有

力推动着国产剧出海。但在已有文献中罕见对中国本土浪漫剧以及观众观看的经验性研究,对中国男性观众的浪漫剧观看更是研究不足,遑论男女观众的性别差异所带来的观念差异。

针对这样的研究缺口,作者针对国产浪漫剧的观看及其对观众浪漫理想的影响,提出了逻辑上层层递进的四个研究问题。

研究问题 1:中国的浪漫剧观众及其观看行为有哪些特点?

研究问题 2:通过观看浪漫剧,观众形成了怎样的浪漫理想?

研究问题 3:中国观众的浪漫剧观看是否对其现实生活中婚恋观产生影响?

研究问题 4:中国浪漫剧的男性观众与女性观众在上述方面呈现哪些差异和特点?

本章主要呈现对研究问题 1 的调查结果,以及从性别差异的视角出发,部分回答研究问题 4。本章的讨论和回答来自我们对观众收看浪漫剧的行为及态度的问卷调查。

无论是流媒体平台还是第三方咨询公司,目前尚未有一份专门的报告集中呈现有关浪漫剧的收视和观众数据。在综合性报告中,浪漫剧观众的信息也较有限。根据影视行业数据发布平台"云合数据"对 2022 年暑期档和 2022 年上新独播剧在爱奇艺、芒果 TV、腾讯视频和优酷四大平台的观众画像(云合数据,2022,2023)以及前几年的同类报告,电视剧观众的男女比例大致为 3:7,20—49 岁的观众占全体观众的约 80%,我们以此作为参考基准。

具体而言,"云合数据"曾报告,"2022 暑期档爱芒腾优

上新独播剧观众平均年龄在 29—31 岁之间，女性用户占比在 58.4%—72.6% 之间"，并提供了该档期爱奇艺、芒果 TV、腾讯视频和优酷四大平台的观众年龄分布，以作为用户画像。根据这份报告，在四大平台中，19 岁以下观众占比为 12%—13%，20—29 岁观众占比为 31%—37%，30—39 岁观众占比为 33%—39%，40—49 岁观众占比为 11%—16%，50 岁以上观众占比为 3%—7%（云合数据，2022）。

而"云合数据"2023 年 1 月发布的 2022 年连续剧网播报告显示，"2022 年爱芒腾优上新独播剧观众平均年龄在 29.8—31.3 岁之间，女性用户占比在 64%—67% 之间"，并提供了该档期爱奇艺、芒果 TV、腾讯视频和优酷四大平台的观众年龄分布，以作为用户画像。报告显示，在四大平台中，19 岁以下观众占比为 10%—11%，20—29 岁观众占比为 32%—35%，30—39 岁观众占比为 35%—38%，40—49 岁观众占比为 13%—16%，50 岁以上观众占比为 4%—8%（云合数据，2023）。

这两份报告的数据分别总结了上新剧最多的暑期档和全年的情况，观众的性别比和年龄层分布差异不大。我们追溯了前两年（2020 年和 2021 年）的同类报告，确认数据大致稳定。我们在云合数据报告的基础上推测，浪漫剧的观众构成应该与以上数据大致相同，但可能女性的比例更大，总体年龄也更偏小一些。

我们设计了一份包括观众人口统计学信息、观剧行为和观点态度的问卷，经一轮试填后，对问卷进行修改和完善（具体问卷见附录）。随后在 2023 年 6 月 13 日通过"问卷星"平台

进行覆盖全年龄层的问卷发放，收回 770 份问卷，并对此进行了两轮筛选。初筛排除填空题作答不完整、与题项不符的样本，确认了 675 份有效问卷。考虑到年龄在 18 岁以下、全职主妇、未就业人员和退休年龄者的数据占填答人数不到 3%，恐阐释力不足，所以在第二轮筛选中将其剔除，最后得到 655 份针对 18 岁至退休年龄前的在读或已就业观众的有效问卷。在 655 份有效问卷中，男女性别比大致为 3:7，与前述云合数据的电视剧观众性别信息吻合。另外，问卷开头便申明"请有浪漫剧观看经验的观众作答"。因此可以初步推断，问卷填答者对于国产浪漫剧的主流观众群体具有代表性。以下分析如无特别说明，均基于这 655 份有效问卷的填答数据。

针对研究问题 1，问卷中设计的题项包括观众的人口统计学信息、浪漫剧观看的数量、时长和频率、初次接触浪漫剧的年龄、观看浪漫剧的媒介渠道和时间偏好、观剧方式等，以了解中国浪漫剧观众及其观看行为特点。

谁是中国浪漫剧观众

在有效填写本问卷的 655 位大学在读和全职工作的浪漫剧观众中，女性填写人数为 473 人，占比 72.21%，男性填写人数为 182 人，占比 27.78%。女性观众人数明显多于男性。根据云合的统计数据，各类上新剧的观众中，男女性别比例大致为 3:7；在我们的调查中，浪漫剧的观众中男女性别比例也大致为 3:7。

这也说明，浪漫剧并不像很多人以为的那样只有女观众才

看，**男性观众同样观看浪漫剧**。浪漫剧并不是一个显著的女性向的剧集类型。只是从总体而言，浪漫剧的男观众远少于女观众。但浪漫剧的男女观众的比例和其他类型剧的男女观众比例依旧是差不多的。

655 名观众中，80.15% 的人处于全职工作阶段，11.6% 的人是大学生，8.24% 的人是研究生。也即全职工作者是主流浪漫剧观众。

从受教育水平来看，拥有大学本科学历的人数最多，占比达 72.98%。也有 15.42% 的人拥有研究生及以上学历，8.4% 的人拥有专科学历，远远高于初中及以下、高中/中专的人数。初中及以下、高中/中专的人数占比非常小，分别为 0.61%、2.6%。

这些数据表明，在浪漫剧的主流观众中，接近 97% 的人在接受高等教育和拥有了大学以上学历。也即，大学教育程度的全职工作者是浪漫剧观众的绝对主流人群。低龄用户和高龄用户在浪漫剧观众中十分边缘。国外研究中肥皂剧、浪漫小说等情感向消费内容的绝对受众——家庭主妇——在我国的浪漫剧消费情境中很不重要。

观剧频率与时长

数据显示，**浪漫剧观众中近三分之一的人会每天观看浪漫剧**。但我们也意识到"每天"并不是最能描绘出收视全貌的度量单位，因此我们还请观众填答了每周的平均观剧时长，以及估算了以年为单位的观剧情况。

考虑到常规浪漫剧每集时长为 45—50 分钟，更新方式为——非会员首更 2 集，第一周日更，每天更新 2 集，第二周更新四天，每天 2 集，一部剧 40 集通常在一个月之内播完，那么每周看 5 个小时浪漫剧的观众基本是在追一部剧，看 10 个小时浪漫剧的观众大概率在追两部剧，以此类推。

根据统计数据，45.2% 的受访者的每周观看浪漫剧时间超过 5 小时，这表明**近一半的浪漫剧观众在每周持续追剧**。28.55% 的受访者每周观看浪漫剧的时间在 6—10 小时之间，这表明**近三分之一的受众在同时追两部浪漫剧，对于浪漫剧的喜爱程度较高**。另外还有 16.65% 的受访者每周追剧超过三部。

37.25% 的人声称每年观看 4—6 部浪漫剧，平均到一年 12 个月，差不多一两个月看完一部浪漫剧。另外，22.6% 的人观看了 7—9 部浪漫剧，15.56% 的人观看了 10 部及以上的浪漫剧，对浪漫剧的喜爱程度较高。根据这些数字进行估算，浪漫剧的观众平均一年能看到接近 6 部浪漫剧。考虑到电视剧不仅有浪漫剧这一种类型，还有悬疑剧、喜剧、正剧等，这个数字已经相当高了。这在一定程度上说明浪漫剧有一批稳定、忠实且庞大的受众群，观看浪漫剧成为他们生活的一部分。

浪漫剧观众绝大部分在中学时就开始接触和观看浪漫剧。数据显示，67.02% 的观众在 18 岁前就开始接触浪漫剧，其中 13.28% 从小学阶段开始看浪漫剧，26.87% 从初中阶段开始看浪漫剧，26.87% 从高中阶段开始看浪漫剧。20.89% 进入大学阶段才开始看浪漫剧。大学毕业后进入工作岗位后才看浪漫剧的人比较少，占比仅为 11.10%。

数据显示出，浪漫剧是很早进入观众视野的电视剧类型。这可能是因为受到家庭影响。在回答"在您还是个孩童时，您的母亲或女性监护人是否会观看浪漫剧"这个问题时，**接近九成的受访者表示其母亲或女性监护人会观看浪漫剧**，其中 52.67% 的受访者表示她们只是有时候观看，而 34.5% 的受访者则表示她们非常频繁观看。考虑到电视是一个非常具有家庭属性的媒介形态，也即，通常安置在客厅的电视会塑造全家的收视习惯，**浪漫剧很可能存在亲代影响子代的现象**。

观剧渠道与使用场景

当观众们观看浪漫剧时，主要通过什么媒介方式？考虑到现在的媒介无处不在，不同终端形态都在人们唾手可得之处，观众可以通过并习惯于通过各种方式进行观剧，我们将之设计为一道多选题。

问卷填答者使用的媒介渠道包括电视机、电脑、手机与平板等移动设备，以及移动设备投屏。其中，**手机、平板等移动设备的使用比例最高，达到 91.12%**，其次是电视机，占比为 56.49%。电脑的比例为 52.82%，移动设备投屏的比例为 23.36%。其他设备的比例极低，仅占 0.15%。可见，**移动设备是人们观看浪漫剧的最主要渠道**。

我们推测有两个可能的原因。首先，手机和移动互联网已经成为一种基础设施，在国内有着极高的普及度，人们日常使用的手机的性能及其身处环境中的互联网带宽通常都能支持视

频播放，因此移动设备成为人人可获取的选择。其次，浪漫剧主流观众是全职工作人员，在城市化进程中，大量工作者需要每日通勤上下班，在地铁和公交车等交通工具上看剧，成为重要的"杀时间"的选择。但结合另一个问题"您一般会在什么时间观看浪漫剧"的回答，14.96%的观剧者说在"上学路上 / 通勤路上"看浪漫剧，远低于"晚间休息时"和"午餐或晚餐时"，可以看到，对于人们观看浪漫剧的渠道选择而言，手机和平板成为主流渠道主要在于其基础设施本质，而非人们的生活习惯。

另外**也有一半以上的人通过电视机观看**，这说明电视作为上一代最受欢迎的主流媒体，依旧在家家户户扮演着核心的娱乐中枢角色。

但是，虽然超过九成的人使用手机或平板这样的移动设备观看（91.12%），但用移动设备投屏观看的人群却只有23.36%，不到四分之一。这背后的原因会是什么呢？我们的猜测是：（1）很多移动媒体用户的日常生活场景中没有电视机，如学生或者部分独居 / 合租的工作者；（2）拥有家庭或固定独立居所的观众，大多可以直接在电视机或者电脑上通过相关的 APP 看电视剧，并不需要使用手机投屏功能；（3）近期视频网站对投屏功能追加了收费力度，区分了 VIP 和 SVIP 的会员权利，这也使得不少人放弃了这一功能。

最后，**也有超一半的人（52.82%）在电脑上直接观剧**，这表明浪漫剧观众中至少有半数以上的人拥有个人电脑，这也是较高受教育程度、较高收入和高级白领工作性质的标志。

在调查观剧者的观剧时间时,考虑到许多观众可能会在一天的多个时间观看浪漫剧,我们将该题设置为了多选题。填答者的反馈表明,**多数人选择在晚间休息时观看浪漫剧,比例高达 84.27%**。看来观剧也是影响人们晚睡的重要因素之一。**在午餐或晚餐时观看的比例也高达 51.91%,超过半数**,这也符合一直以来的"观剧下饭"的传统做法。倒是"上学路上/通勤路上"看浪漫剧的选择比例(14.96%)远低于"晚间休息时"和"午餐或晚餐时",甚至少于在做家务或工作时观看的比例(18.81%)。还有一部分人的观看行为没有固定时间,比例为 19.11%。

总体而言,大多数人选择在闲暇时间观看浪漫剧,而较少人在工作或学习时观看。这也再次说明,英美学者研究中的家庭主妇收听日间广播和看电视,将之视作繁忙家务劳动的伴随性媒介的现象,在目前国内的浪漫剧观看中并不显著。

打破时间限制的观剧自由

当观众看到一部感兴趣的浪漫剧时,会随心所欲地看下去,还是会克制自己,合理分配自己的工作与娱乐时间呢?

在面对这一问题时,超过一半的受访者(52.82%)表示会在没有其他必须要做的事情时一直看下去。值得注意的是,还有超过 25.34% 的受访者表示自己可以随心所欲地看,没有什么规律;有 4.58% 的受访者表示即使有其他不得不做的事情,也会想办法去看剧。以上观众加起来比例高达 82%,展现出**绝大**

多数浪漫剧观众对自己的闲暇时间和娱乐消费具有高度掌控和高度自由。

只有 17.52% 的受访者表示在固定时间观看固定的时长，遵循一定的规律。

以上数据也为现在非常普遍的"追剧"行为提供了证据。所谓追剧，对应英文中的"binge-watching"，也是英语学界电视研究中的新概念，指的是"无节制地追看电视剧"。这种观剧行为的出现，与美国的流媒体实践和国内的视频网站的崛起密不可分。无论是美国具有代表性的流媒体网站奈飞还是中国的三大视频网站（腾讯视频、爱奇艺和优酷），都改变了传统电视时代的播剧模式。

传统电视时代，播出是线性的，观众只能按照播出规律在每天的固定播出时间收看，如果错过只能等待不定期的重播。但是在流媒体时代，剧集更新不受线性的频道时间的限制。剧集的数量可以上不封顶，每部剧的更新也在一瞬间完成，观众完全可以根据自己的意愿选择看多少部，什么时候看，在什么时间内看完。如果付费成为 VIP 会员，还能在同期比普通会员多看若干集。**在这样的基础设施条件下，观众的观剧意愿得到最大程度的鼓励，观剧行为也有了最大程度的自由。**

追看新剧可以随心所欲，重温旧剧也变得容易。在传统电视时代，想要重看以前播过的剧集，需要等待其他频道对该剧集进行重播、去分享网站下载该剧或者去租赁录像带。后面两种情况都受限于其他渠道是否有片源。但是在流媒体时代，所有播过的剧都存在各自的平台里，任何时候想要重温，找到就

能看。也因此，在"您会重温以前看过的浪漫剧吗"这个问题下，超过70%的人会重温以前看过的浪漫剧，仅有不到5%的人从不重温。想要"重温"是一种意愿，而能够做到"重温"则需要有条件，这正是新技术支撑下的当下观剧行为的新特点。

是逃避，是拿遥控器的权力，还是享受陪伴？

在阅读浪漫小说和网络小说时，女性读者常将阅读视作一种私密行为，并会在伴侣看不见时独自观看（拉德威，2020；柯倩婷，2021）。

拉德威分享了她对浪漫小说的读者的观察，提出位于美国中西部的史密斯顿社区的女性"在日复一日几乎全身心照顾家人之余，只要一有片刻的宁静时光，就会如饥似渴地阅读它们"。作者还引用了受访者的表述，"我一直都在为你们做这做那。现在让我待着，让我一个人待着。让我拥有我自己的时间和空间。让我做些我想做的事情。这又不会伤害到你们"（拉德威，2020：68、121）。在这项研究中，对浪漫小说的阅读，是女性私下的行为，而且女读者明显不想与代表着家务压迫的丈夫与孩子分享，甚至明确将之视为"**逃避**"。书中引用桃特的话说，"我可不会说我阅读是为了避开我的丈夫"，"或说我沉浸到书本之中是为了逃避我的孩子"（拉德威，2020：125）。

为了让丈夫给她们拨出购买浪漫小说的款项，女读者们甚至采用了某种修辞策略，让丈夫相信她们阅读这些小说是为了获得"**教化**"。当她们用从书中得到的点滴知识让丈夫大吃一惊

时，便获得了很大的满足。这些知识可以是关于地理的或者历史的知识。"在妻子们证明了自己能从书里学到东西后，这些男人通常都会被说服，相信这项活动确实有其价值。"（拉德威，2020：146）很显然，这种关于"教化"的理念的传递只是一种获得购书款的策略。而妻子们采用这一策略，明显也是在对丈夫进行某种意义上的欺瞒，这或许也是因为她们深信自己的丈夫绝对不会赞同她们的纯粹的消费娱乐行为。

而当消费对象变成电视剧时，伴侣却可以共同观看。这主要是由影像媒介和文字媒介的不同特性所致，毕竟电影或者电视从发明之初到壮大之时，主流的使用体验从来不是独享的、私密的，而是共享的、陪伴的。在传统电视时代，电视作为客厅媒体，常常吸引全家人共同观看。

在电视统治客厅的年代，家庭中谁来决定观看什么节目暗含着一种权力争夺，即"拿遥控器的权力"（Morley，1980；Lull，1982）。在电视直播年代，不同频道在同一时段会有不同节目播出，究竟谁来决定观看什么频道往往意味着谁在家庭中有更高的话语权。而拥有这个权力的通常是男性。但随着流媒体的普及，不受时间限制的回看功能满足了观众在任何时刻的观看需求，观众也不必担心错过特定节目。在此前提下，谁能控制遥控器就变得不再重要，一起看电视的行为更凸显出其仪式性功能。"观看行为"远比"观看什么"更重要。

我们的国产浪漫剧观众调查，展现了关于浪漫剧观看的"独自观剧还是享受陪伴"的有趣结果。

首先，在将性别与"一年内观看浪漫剧数量"做方差分

析后发现，男性和女性在观看浪漫剧的数量上存在显著差异（F=7.208，p=0.007），其中女性观看数量明显多于男性。通常人们认为女观众观看浪漫剧的动机更强、兴趣更大，本研究部分证实了这一点。

其次，在所有答题的观众中，43.36%的人表示"我会和伴侣一起看"。此处选项之所以用"伴侣"一词，是因为希望涵盖丈夫、妻子、同居者、男女朋友等身份。43.36%的比例意味着浪漫剧观众中有超四成的人有固定情感对象，也愿意与之一起观看。其中明确表示"我不会和伴侣一起看"的占比很低，仅为4.3%。

具体到男观众，在被问及"是否会和其他人一起观看浪漫剧"时，接近60%的男性表示"喜欢和别人一起看"。且超过60%的男观众表示"会和伴侣一起看"，只有约1%的男性选择了"我不会和伴侣一起看"。作为对比，只有36.36%的女观众会选择和伴侣一起看。换言之，对大部分男性来说，观看浪漫剧更像是与伴侣共度休闲时光的方式。而女性则有除了伴侣之外的其他选择，舍友、朋友、同事等同性好友也能成为女性观众的观剧"搭子"。

当然数据也显示出有不少人不和他人一起看浪漫剧。这或许是因为没有观剧"搭子"，也或许是因为和别人一起观看浪漫剧会有"尴尬"的可能，例如浪漫剧中会出现一些亲热戏，或者一些具有"羞耻感"的情节和台词，更适合观众私密观看。是否如此，也有待将来的研究进一步探究。

第三，对"您会和其他人讨论浪漫剧吗"的问题，30.23%

的人表示经常和他人讨论浪漫剧,另有超过一半的人有时和他人讨论浪漫剧,两者加起来有82.9%。只有15.42%的人很少和他人讨论浪漫剧,从不讨论浪漫剧的人极少。可见,浪漫剧是一个非常受欢迎的社交话题。

第四,与之讨论浪漫剧的人,又会是谁呢?分析显示,在讨论浪漫剧方面,大多数人选择和生活中的好友或伴侣探讨,分别占比59.77%和25.65%。好友比伴侣比例更高,一方面是因为不是每个人都有伴侣,但每个人都会有好友;另一方面也因为,好友之所以是好友,就是在方方面面都聊得来,也包括兴趣爱好。另外还有15.26%的人选择和同学或同事讨论。只有1.07%的人和妈妈、女儿讨论。

但是如果单看男观众的数据,会发现有高达56.45%的男性选择和伴侣讨论,远超与生活中的好友讨论(19.35%)。对性别与"是否会和其他人讨论浪漫剧"做方差分析($F=13.015$,$p=0.000$),并进一步讨论性别与"会选择和谁讨论浪漫剧"的差异关系后,发现男性和女性在选择浪漫剧讨论对象时存在明显差异($F=90.615$,$p < 0.001$),男性主要选择与伴侣讨论,而女性的选择对象更为丰富。

这些数据描摹出这样的场景:人们在观剧的同时或者之后与好友、伴侣、同学、同事这样的生活中密切接触的平辈展开讨论,虽然小时候因为跟着妈妈看浪漫剧而被激发出同样的爱好,长大后却很少跟妈妈进行交流。

第五,调查显示,在微博、豆瓣、知乎等社交平台上与网友讨论的人,只占比7.79%。这与我们的网络印象似乎不符。

我们经常看到热播剧在网上掀起一阵又一阵热议高潮，表现为新浪微博的热搜、豆瓣的热帖、知乎的热榜，似乎有无数人在参与讨论。但如果活跃在社交媒体上的主流浪漫剧观众，也即大学生们和全职工作者们，只有 7.79% 愿意去网上讨论，那么社交媒体上的热搜和热帖究竟来自何方？这些网络舆论是否主要靠"人造"，值得我们去进一步探究。

对观众观看浪漫剧的行为模式和偏好可以简单总结如下：

- 活跃在社交媒体上的浪漫剧的最主要观众是大学在读和全职工作者，一老一少的观众很少。
- 浪漫剧的观众中男女性别比例大致为 3:7，与电视剧观众的男女性别比例大致相同。浪漫剧并不像很多人以为的那样只有女观众才看，男性观众同样观看浪漫剧。
- 在浪漫剧的主流观众中，接近 97% 的人在接受高等教育或拥有了大学以上学历。大学教育程度的全职工作者是浪漫剧观众的绝对主流人群。
- 家庭主妇——在我国的浪漫剧消费情境中不重要。
- 浪漫剧观众中近三分之一的人会每天观看浪漫剧。近一半的浪漫剧观众在每周持续追剧。近三分之一的受众在同时追两部浪漫剧，这在一定程度上说明浪漫剧有一批稳定、忠实且庞大的受众群，观看浪漫剧成为他们生活的一部分。
- 浪漫剧观众绝大部分是在中学时期就开始接触和观看浪漫剧的。接近九成的受访者表示其母亲或女性监护人会观看浪漫剧，浪漫剧很可能存在亲代影响子代的现象。

- 移动设备是人们观看浪漫剧的最主要渠道。手机、平板等移动设备的使用比例最高,达到91.12%,也有一半以上的人会通过电视机观看,以及超一半的人在电脑上直接观剧,这也是观众具有较高受教育程度、较高收入和高级白领工作性质的标志。
- 多数人选择在晚间休息时观看浪漫剧,比例高达84.27%。看来观剧也是影响人们晚睡的重要因素之一。在午餐或晚餐时观看的比例也高达51.91%,超过半数。
- 绝大多数浪漫剧观众对自己的闲暇时间和娱乐消费具有高度掌控和高度自由。在流媒体平台的基础设施条件下,"追剧"行为变得非常普及。观众的观剧意愿得到最大程度的鼓励,观剧行为也有了最大程度的自由。
- 女性观看浪漫剧数量明显多于男性。
- 男性更倾向于将观看浪漫剧视作陪伴伴侣的一种方式,相较于女性,男性会更喜欢同伴侣一起观看和讨论浪漫剧。
- 女性在观看浪漫剧时更注重自己的空间,且比起伴侣,她们更喜欢与朋友一起讨论浪漫剧,这或许是因为可以和朋友讨论时的共同话题并不适合与伴侣讨论的场景。

为什么要看

对于浪漫剧观众来说,选择某部特定的剧往往会有个人化的考量。其中,浪漫剧类型和演员是许多观众首先会考虑的

因素。

为对受访者选择浪漫剧的考量因素有更明确的认识，我们让受访者选出三种会成为观看某部浪漫剧的原因，选择频次由高及低依次为：这部剧有我喜欢的演员；这部剧是我喜欢的类型；这部剧在豆瓣/微博等平台口碑好；我的朋友向我推荐这部剧；在短视频平台看到这部剧的剪辑，因此被吸引；我被这部剧的剧名吸引；我是这部剧原 IP 的粉丝；我喜欢这部剧的导演/班底；我喜欢这部剧的编剧。

由此可看出，观众在具体选择某部浪漫剧时的考虑因素可分为三个层级。

首要考虑的是个人喜好，这种喜好既可能是出于对某种类型的偏好，也可能是源于对某些特定演员的信任和喜爱。这也证明视频平台在给影视作品定投资等级时将演员作为重要参考因素，具有其合理性。而视频平台极力打造基于产业概念的类型剧，也是值得的做法。

第二层考虑的是剧集的口碑、质量。确认口碑的方式主要为朋友意见、豆瓣等社交平台评分、短视频平台中的选段剪辑。其中，朋友推荐基于一种信任和熟悉机制，因为熟悉的友人间对彼此的观剧偏好相对更熟悉。而豆瓣/微博等平台的口碑则是一种大众审判视角。尽管近两年豆瓣影视评分多次受到粉圈大战冲击，但豆瓣评分依然是大多数人确定影视作品质量的主要参考依据。因此，超过三分之一的调查对象选择参考豆瓣等平台的口碑也符合大多数人的观剧习惯。短视频剪辑则是可以让观众直接感受剧集的视听语言和演员表演，加之短视频平台传

播更广的往往是剧集最吸引人或者说高光片段，既能吸引新观众入坑，也能让还处于观望阶段的观众有一个审判机会，判定自己是否要看这部剧。

第三层是编剧、导演、IP、剧名等外部因素。数据显示，大部分观众对幕后制作团队并不很在意，甚至是 IP 本身也未必会成为首要吸引点，剧集的内容和口碑更重要。

综合来看，观众决定是否看一部剧，首先考虑是否是自己喜爱的类型，是否有自己喜爱的演员；然后再看口碑。

观众对浪漫剧剧情的选择偏好还体现在受访者在问题"在观看浪漫剧时，您最在意的是"的作答上，有 60.76% 的受访者在该题选择了剧情，选择"主要演员的颜值/气质"和"男女主角的人物设定"的则分别为 16.34% 和 14.20%，而选择包括"主角 CP 感""画面和声音"等选项在内的其他选项的人数合计只逾 8%，且不同性别、年龄、学历的人在回答这个问题时没有表现出明显差异。

我们又让受访者选出浪漫剧最重要的三大元素，受访者选择的选项频次由高及低依次为：跌宕起伏的剧情，演员之间的 CP 感，圆满的结局，高颜值的演员，特定的人物设定，演员之间的性张力，足够的撒糖点、亲密戏，能渲染气氛的、适宜的 BGM（背景音乐），男女主角的虐恋纠葛，打脸反派的剧情。其中，超过一半的受访者都选择了"跌宕起伏的剧情"，这也再次证明对于观众来说，浪漫剧的剧情最为重要。

如果将浪漫剧的元素也做简单分类，那么跌宕起伏的剧情和圆满的结局，指向的无疑是对剧情的总体概括，这也是受访

者最在意的部分。演员和人物则包括特定的人物设定、高颜值的演员、演员之间的 CP 感、演员之间的性张力等部分,而撒糖点、虐恋纠葛、打脸反派的剧情则属于具体剧情。从调查结果来看,只要大方向的剧情合理,具体情节内容可以不那么重要。

值得注意的是,能渲染气氛的主题曲、背景音乐对于浪漫剧而言也很重要,无论是撒糖部分还是虐心片段,都需要恰到好处的音乐烘托气氛,与画面和谐一致的音乐能够与剧情相得益彰,让观众更好地投入剧情甚至宣泄情感。也许正是因为如此,大热的浪漫剧总会有一两首出圈的歌曲,比如《三生三世十里桃花》中的《凉凉》和《香蜜沉沉烬如霜》中的《不染》。

参考文献

云合数据,2022,《2022 暑期档连续剧网播表现及用户分析报告》,微信公众号"云合数据",9 月 6 日,https://mp.weixin.qq.com/s/HU1BZ-ZfunoU79EDqB0ldg。
——2023,《2022 年连续剧网播表现及用户分析报告》,微信公众号"云合数据",1 月 4 日,https://mp.weixin.qq.com/s/vaVPw8xtQ8gTO1fBWvelYg。
珍妮丝·A. 拉德威,2020,《阅读浪漫小说:女性、父权制和通俗文学》,胡淑陈译,南京:译林出版社。
柯倩婷,2021,《霸道总裁文的文化构型与读者接受》,《妇女研究论丛》,第 2 期。
Morley, D. 1980. *Interpreting Audiences*. London:Sage.
Lull, J. 1982. "How Families select televison programs", *The Journal of Broadcasting and Electronic Media*, 26(4): 801–811.

第七章

观看浪漫剧：
寻找浪漫理想

表现爱情是言情小说的主要目的。整个故事以爱情发展的心理过程为核心叙事，详细展现一对年轻男女如何相遇、相知、相爱，如何为了爱情不惜一切代价冲破种种阻碍，最终实现纯粹的浪漫之爱（romantic love）（詹秀敏、杜小烨，2010）。浪漫剧同样是通过展现男女主角纯粹的、唯一的、具有超越性的爱情，来让观众相信爱情的崇高价值，相信爱情可以带领相爱的人通向幸福。浪漫剧的观众在声音与画面中感受着角色的爱情与幸福，在心理上与剧中角色建立起准社交关系，也会在某些时刻幻想自己也能拥有同样的爱情。

观看浪漫剧的过程，是否让观众形成了特定的浪漫理想？这样的浪漫理想包含哪些层面？又是否会影响到观众在现实生活中的婚恋观呢？这是本章要回答的问题。

研究设计与研究方法

如前所述，作者针对国产浪漫剧的观看及其对观众浪漫理想的影响，提出了逻辑上层层递进的四个研究问题。

研究问题 1：中国的浪漫剧观众及其观看行为有哪些特点？

研究问题 2：通过观看浪漫剧，观众形成了怎样的浪漫理想？

研究问题 3：中国观众的浪漫剧观看是否对其现实生活中婚恋观产生影响？

研究问题 4：中国浪漫剧的男性观众与女性观众在上述方面呈现哪些差异和特点？

本章集中回答研究问题 2 至研究问题 4。

为此，我们首先需要定义何为浪漫理想。浪漫理想指理想化的浪漫理念。对浪漫理想的以往研究主要遵循两种路径。一种将浪漫理想概念化为浪漫对象的独有特质和浪漫关系的独有特质（例如，Markey & Markey，2007）。遵循这一路径的研究人员通常会要求参与调查者根据一系列描述性形容词对其理想中的伴侣和现实生活中的伴侣进行评分，然后观察这两个评分之间是否存在差异（Fletcher，Simpson，Thomas，& Giles，1999；Murray，Holmes，& Griffin；1996）。在此过程中，研究者发现对于研究者本身和参与调查的人而言，都不存在一套"先验"的"理想"，理想浪漫伴侣或理想浪漫关系的定义对每个人来说都是独一无二的。

另一种研究路径将浪漫理想概念化为一套对浪漫关系和爱情的期望，也即一套关于爱的力量和完美的浪漫的信念（Bell，1975；Knox & Sporakowski，1968；Sprecher & Metts，1989），这是对理想的关系如何形成、发展、发挥作用和维持的一系列期望。

本研究综合考虑这两种路径，在将"浪漫理想"具体放置在观众的浪漫剧观看与接受的过程中后，将之进一步具体化为：

第七章 观看浪漫剧：寻找浪漫理想

观众最喜欢的浪漫剧中的理想男性气质和理想女性气质分别是怎样的？观众最喜欢剧中的什么样的浪漫关系建立模式，换言之爱情叙事模式？与此形成对比的，观众最不喜欢甚至厌恶什么样的浪漫剧中的人物设定或关系模式？在此基础上，我们还想进一步讨论这种浪漫剧观看经验是否对其现实生活中的婚恋观产生影响？

根据豆瓣爱情剧榜单（50部）、云合集均破亿电视剧（46部）和云合播放量过百亿电视剧（12部），我们筛选出以男女主角爱情故事为主线的电视剧，再结合剧集口碑的维度，选出过去十多年来最受欢迎的50部国产浪漫剧，见表7-1。

表7-1 最受欢迎的50部国产浪漫剧（按时间排序）

序号	剧名	年份	类型
1	《还珠格格》	1998	古装宫廷
2	《情深深雨濛濛》	2001	民国爱情
3	《上错花轿嫁对郎》	2001	古装爱情
4	《像雾像雨又像风》	2001	民国爱情
5	《金粉世家》	2003	民国爱情
6	《仙剑奇侠传一》	2005	古装仙侠
7	《一起来看流星雨》	2009	青春校园
8	《仙剑奇侠传三》	2009	古装仙侠
9	《来不及说我爱你》	2010	民国军阀
10	《美人心计》	2010	古装宫廷

续表

序号	剧名	年份	类型
11	《步步惊心》	2011	古装宫廷
12	《千山暮雪》	2011	都市言情
13	《宫锁心玉》	2011	古装宫廷
14	《陆贞传奇》	2013	古装宫廷
15	《最美的时光》	2013	都市言情
16	《杉杉来了》	2014	都市言情
17	《何以笙箫默》	2015	都市言情
18	《花千骨》	2015	古装仙侠
19	《最好的我们》	2016	青春校园
20	《遇见王沥川》	2016	都市言情
21	《微微一笑很倾城》	2016	青春校园
22	《亲爱的翻译官》	2016	都市言情
23	《女医明妃传》	2016	古装宫廷
24	《三生三世十里桃花》	2017	古装仙侠
25	《你好旧时光》	2017	青春校园
26	《致我们单纯的小美好》	2017	青春校园
27	《漂亮的李慧珍》	2017	都市言情
28	《双世宠妃》	2017	古装世家/王爷
29	《香蜜沉沉烬如霜》	2018	古装仙侠
30	《东宫》	2019	古装宫廷

续表

序号	剧名	年份	类型
31	《亲爱的热爱的》	2019	都市言情
32	《锦衣之下》	2019	古装宫廷
33	《宸汐缘》	2019	古装仙侠
34	《三生三世枕上书》	2020	古装仙侠
35	《传闻中的陈芊芊》	2020	古装宫廷
36	《琉璃》	2020	古装仙侠
37	《司藤》	2021	奇幻爱情
38	《你是我的荣耀》	2021	都市言情
39	《长歌行》	2021	古装宫廷
40	《周生如故》	2021	古装宫廷
41	《御赐小仵作》	2021	古装世家/王爷
42	《余生请多指教》	2022	都市言情
43	《星汉灿烂》	2022	古装宫廷
44	《苍兰诀》	2022	古装仙侠
45	《卿卿日常》	2022	古装宫廷
46	《沉香如屑·沉香重华》	2022	古装仙侠
47	《点燃我温暖你》	2022	都市言情
48	《爱情而已》	2023	都市言情
49	《长月烬明》	2023	古装仙侠
50	《归路》	2023	都市言情

接着，我们对这些浪漫剧展开叙事分析和文本分析，总结出最常见的男主角设定并将其分解为 17 个关键词，以及最常见的女主角设定并将其分解为 11 个关键词，最后分析提炼出 13 种男主人公和女主人公的浪漫关系剧情模式，和 11 种不被大众喜爱的剧情，以供问卷调查和后续分析。

研究问题 2 是讨论观众通过观看浪漫剧形成了怎样的浪漫理想？其中涉及三个关键概念：理想男性气质、理想女性气质和理想浪漫关系模式。问卷中设计以下问题来进行探究。您最希望在浪漫剧的男主角身上看到哪些品质或特征？（在 17 个关键词中进行多选）您最希望在浪漫剧的女主角身上看到哪些品质或特征？（在 11 个关键词中进行多选）您在浪漫剧中最喜欢看到的三种浪漫关系剧情模式是什么？（在 13 种模式中进行多选）您认为以下情节中哪三种绝不应当出现在浪漫剧中？（在 11 种剧情中进行多选）您在浪漫剧中最喜欢的三个男性角色分别是哪三个？（填空）您在浪漫剧中最喜欢的三个女性角色分别是哪三个？（填空）具体问卷参见附录。

研究问题 3 关于浪漫剧观看对观众现实生活中婚恋观的影响。问卷中设计的相关问题包括：您一年之内观看了几部浪漫剧？您是否每天观看浪漫剧？您每周用于观看浪漫剧的时间为？哪一种（对观看浪漫剧和婚恋关系期待的）描述最符合您的情况？**研究问题 4 关注浪漫剧观众的性别差异。**具体研究时，我们以性别为变量，测量与以上题项回答的相关性。下面便是我们的研究结果。

理想男性气质：才貌双全、体贴女性

观众最喜欢的男性角色的特定人设，背后隐含着观众对理想男性气质的想象和期待，也往往决定了一部浪漫剧是否成功。

我们将热门浪漫剧中常见的男主角的设定分解为 17 个关键词，包括外形、身份、社会地位等外在特点，也包括性格、待人处事和亲密关系处理方式等内在特点。

表 7-2 浪漫剧常见男主角角色设定

外在特点	外形与年龄	帅气英俊身材好
		年下
	能力	武力值高
		才智过人
	身份、社会地位	社会地位高
		多金
内在特点	性格	温柔体贴
		浪漫忧郁
		个性霸道强势
	待人处事	腹黑
		幽默
		会撒娇
		尊重女性事业选择
	亲密关系	会为女主角不顾一切
		专一
		处男
		"守男德"

问卷回答者按要求从这 17 个关键词中选出最希望在浪漫剧男主角身上看到的 3 个关键词。从回答结果看，关键词从最多被选择到最少被选择依次排列为：帅气英俊身材好、才智过人、温柔体贴、尊重女性事业选择、个性霸道强势、武力值高、专一、社会地位高、会为女主角不顾一切、多金、幽默、守男德、浪漫忧郁、腹黑、会撒娇、年下、处男。其中前四项选择的人最多，获得超过 30% 的人的选择。

观众认为男主角的所有特质中"英俊帅气"是最重要的，这令人意外，但也确实和当下流行文化所展现的趋势是一致的。排名第一和第二的"英俊"和"聪明"分别体现出观众对理想男性的颜值和智商的期待，所谓"才貌双全"。

消费主义文化时代，"完美的身体"是男女两性的必修课，特别是在大众媒介的影响下，成为被凝视的商品的不仅有女性，还有男性，身体审美成为消费社会大众传媒中男性再现的重要领域（刘传霞，2015），这也使得浪漫剧男主角必须拥有精致的五官、出色的身材，才能成为女性理想化的对象。

而排名第三和第四的"温柔体贴"和"尊重女性事业选择"，都指向两性关系中的另一方。尊重女伴、体贴女伴甚至是尊重女伴的职业，这体现出鲜明的现代性下的新男性气质。这种男性气质有别于康奈尔（2003）提出的父权社会中的支配性（hegemony）男性气质，即通过社会机构、国家机器以及媒介得到认可的主导男性气质，意味着男性的统治地位和女性的从属地位；而是在性别危机和女性主义挑战下重新建构的"新"男性气质（Chapman & Rutherford，1988），一种夹杂了温柔、

体贴等部分女性特质的强壮而温和的养育者形象。

我们又根据"您认为以下情节中哪三种绝不应当出现在浪漫剧中"制作了表 7-3,以更清晰地了解观众对浪漫剧理想男主角的期待。

7-3 浪漫剧中应避免的设定

人设维度	男主角人设	男主角残忍暴虐,无道德感
		男主角平庸、软弱、无能
		男主角社会地位低于女主角
	女主角人设	女主角平庸、软弱、无能
		女主角强势,凌驾于男主人公之上
亲密关系维度	男女主角相处方式	男主角或女主角偏听偏信,不信任对方
		男主角或女主角在被误会后不解释,任由误会蔓延
	男女主角与其他异性关系	男主角或女主角有其他暧昧不清的异性朋友
情节维度	男女主角双方关系	违背女主角意愿的带有强制性的性行为
		男主角与女主角有血海深仇(包括家族世仇、杀父/兄之仇)
	男女主角相关剧情	男主角或女主角被虐身虐心

在问题"您认为以下情节中哪三种绝不应当出现在浪漫剧中"(也即表 7-3)的回答结果中我们可以看到,"男主角残忍暴戾无道德感""男主角违背女主角意愿发生带有强制性的性行为"是受访者最难以接受的情节设定,分别有 56.74% 和 54.07% 的人选择。这两点比"男主角平庸和软弱无能"更为致命。选择其他选项的受访者占比由高及低依次为:男主角或女主角在被

误会后不解释，任由误会蔓延；男主角平庸、软弱、无能；男主角或女主角有其他暧昧不清的异性朋友；男主角与女主角有血海深仇（包括家族世仇、杀父/凶之仇）；男主角或女主角偏听偏信，不信任对方；女主角平庸、软弱、无能；男主角或女主角被虐心；女主角强势，凌驾于男主人公之上；男主角社会地位低于女主角。

这有别于西方浪漫小说和国内网络文学中的霸道总裁文特别是虐文中受欢迎的常见设定：男主人公霸道、残酷、冷漠，对女主往往施以精神与肉体的双重暴力（柯倩婷，2021），反映出浪漫剧观众与此不同的更为进步的性别气质观。

从问卷结果来看，男主角的设定对浪漫剧而言极为重要，且比女主角更重要。在受访者眼中，男主人公的"质量"直接决定了这场幻想的浪漫程度。

有意思的是，在现实生活中许多人的固有思维中，人们最在意男性的事业成就或者说经济能力和社会地位，但问卷结果显示，浪漫剧男主角的社会地位和是否多金，并不是观众最关心的因素。而守男德、腹黑、会撒娇、年下、处男这些提取自流行文化中"奶狗""双洁"等现象的另类男性气质，选的人也并不多。

基于受访者回答问题"最喜欢的浪漫剧男主角"一题，我们整理出最受观众欢迎的男性角色，其中被提名的次数最多的角色依次是肖奈、于途、顾魏、何以琛、韩商言、李逍遥、东方青苍等。这些角色的扮演者也被许多受访者选为"最喜欢的浪漫剧男演员"，这在很大程度上与演员们长相、身材、气质有

关，也即符合观众对最看重的颜值的期待。从角色的内核来看，尽管这些男主角身份各异，但对女主角都表现出了温柔、专一、尊重等特点。

肖奈是《微微一笑很倾城》中的男主角。他在确定对女主角贝微微的心意后，在情感上就从未有过改变。在贝微微陷入"小三"风波时，故事也没有俗套的"误会"环节。肖奈未曾怀疑过贝微微，而是选择相信她、支持她，最后一起解决了问题。肖奈的人设近乎完美，其外形英俊、体育能力出色、个人智识水平突出，还是创业高手；在面对感情时，他温柔可靠，没有"有毒的"（toxic）男子气概。肖奈成为最受欢迎的男主角，典型地展现了观众目前对异性恋男性的审美取向。

于途是电视剧《你是我的荣耀》中的男主角。肖奈与于途都是顾漫原创小说的男主角，因此，在人物设定上，有着诸多相似之处。于途同样有着出色的外形，是校园风云人物。不同的是，毕业后作为航天工程师的于途在职业生涯中遇到了挫折和瓶颈，他与女主角乔晶晶的爱情也始于这一低谷时期。但在经历短暂的自我怀疑和迷惘后，于途很快振作了起来，重新投入事业，最终取得了辉煌的成功。对观众而言，于途的部分魅力源自其出众的外形和个人能力，另一部分魅力则源自他对国家航天事业的献身及其航天理想。显然，坚守理想并为之奋斗、最终取得成就的男主角符合观众的慕强心理。在爱情生活中，于途始终尊重并支持乔晶晶作为女演员的事业追求，并由衷地为女友的事业成就感到骄傲，完美符合了观众对男主角"尊重女性事业选择"的期待。

《余生请多指教》中的顾魏是一名能力出众的年轻外科医生，也拥有浪漫剧男主角常见的帅气、温柔、专一等特质。顾魏打动观众的特质主要在于能温柔而坚定地治愈女主角林之校。在林家因林父的癌症而陷入阴霾时，顾魏能坚定地陪伴林之校，面对重重挑战，让林父不留遗憾地走完生命的旅程。顾魏的突出之处同样在于对女友在精神和行动上的支持。

　　何以琛是电视剧《何以笙箫默》中的男主角，剧中除了突出何以琛学业上、事业上的能力外，还特别强调了他的专一和深情。不仅苦等不告而别的女主角赵默笙七年，还为了赵默笙，彻底放下父辈的恩怨，只为珍惜同赵默笙在一起的时光。

　　总体而言，不受欢迎的男主角各有各的缺点，但广受欢迎的浪漫剧男主角总是相似的。他们英俊迷人、智识超群、温柔体贴、对待感情专一且从不动摇。不管这样的人在现实生活中是否存在，他们都成为当下女性眼中最理想的伴侣的模样。

理想女性气质：拒绝"灰姑娘"，做独立女性

　　王子与灰姑娘的故事自古以来都深受大众喜爱，无论是西方小说《简·爱》《傲慢与偏见》，还是曾掀起流行热潮的韩国偶像剧，都具有这样的基本设定——白马王子爱上了平凡却乐观的灰姑娘。完美王子首先有足够惹眼的外形和足够明显的男性气质。浪漫剧的男主角是符合人们理想期待的男性，具有无法阻挡的魅力，而这种魅力会经过男演员的表演和电视剧浪漫氛围的营造被不断放大，迎合女性的幻想与欲望。

与之相对应的是,"灰姑娘"们总是纯洁善良,却不必完美,只需要在剧中与男主角相爱,就可以完成她的使命。常见观点是,这样的设定是为了让女性相信,哪怕她们很普通,也依然会有一个完美的男人爱上她们,并带她们走向幸福,让女性沉浸在白马王子的幻想中不能自拔。那么,随着时代和社会的变迁,当下的中国观众仍会喜欢这样的设定吗?本研究揭示出了新的变化。

我们将热门浪漫剧中常见女主角的特点分解为 11 个关键词(见表 7-4),之后请填答者选出最希望在浪漫剧女主角身上看到的 3 个关键词。从回答结果看,关键词从最多被选择到最少被选择依次排列为:性格独立、乐观积极、才智过人、坚强果敢、面容姣好、温柔和善解人意、幽默、出身高贵、天真、强势、处女。

表 7-4 浪漫剧常见女主角角色设定

外在特点	外形	面容姣好
	身份地位	出身高贵
	能力	才智过人
内在特点	性格	性格独立
		乐观积极
		坚强果敢
	待人处事	幽默
		天真
		强势
	亲密关系	温柔、善解人意
		处女

"性格独立""乐观积极""才智过人""坚强果敢"这四项是选择人数最多的。这显示出，尽管观众觉得男主角外形第一，但对女主角而言，性格和内在最重要。在大部分受访者眼中，女性需依附男性存在的时代已然过去，因为"独立"是第一位的。

在对问题"您认为以下情节中哪三种绝不应当出现在浪漫剧中"的回答中，超过五分之一的受访者选择了"女主角平庸、软弱、无能"。结合这两个问题的答案来看，如今的浪漫剧观众已经不满足于平凡女主角被完美男主角拯救的故事，他们更希望看到男女主角同样优秀。这也能解释在近两年的浪漫剧中，男女主人公"双强"并互相救赎的设定更多，更容易激发热议。

基于受访者回答的问题"最喜欢的浪漫剧女主角"一题，我们整理出最受观众欢迎的女性角色，被提名次数最多的依次是白浅、贝微微、乔晶晶、小兰花和赵灵儿等。这些女性角色除了白浅，其余四位都能与最受欢迎的男主角配对，出自同一部剧。她们都具有性格独立、才智过人的特点，在面对挫折与挑战时能乐观、坚强地应对。

《三生三世十里桃花》的女主角白浅是女强角色的代表。四海八荒第一美人、青丘帝姬、天界第一战神墨渊的爱徒，这些身份叠加在一起使白浅同时满足了面容姣好、出身高贵、才智过人这些特质。白浅在面对感情时真挚却又果断，在离镜让她失望后，她能够果断抽身，绝不委曲求全。面对反派角色，白浅有足够的能力自保，面对仇人，白浅也不会轻易原谅，这些设定让观众在代入白浅时不会感到憋屈，反而会有强烈的"爽

感",更重要的是,白浅身上有许多符合现代女性对理想自我想象的特点,也因此,她成为最受观众喜爱的女主角再正常不过。

贝微微是电视剧《微微一笑很倾城》中的女主角,也是剧中肖奈的CP。贝微微外形美艳,性格单纯、善良、自信、落落大方、待人温柔却有原则,在校成绩优异、学习也分外努力的她还擅长打游戏,可以说,无论是外形还是性格,贝微微身上都凝聚了许多人对"完美校花"的想象。面对比自己优秀的恋人,贝微微也始终不卑不亢,不仅能在工作上给予恋人帮助,也可以在恋人需要时给予情绪价值,因此,观众在看到贝微微与肖奈走到一起时,只会觉得这样的爱情就该是属于她的。如果说白浅更符合女性对独立自主女主角的想象,那么个人特质更柔和的贝微微则在满足女性观众对完美爱情想象的同时也在一定程度上迎合了男性观众对完美恋人的期待,从这一点来看,贝微微可能是"男女观众皆宜"的女主角。

《你是我的荣耀》中的女主角乔晶晶虽然同样是顾漫笔下的女主角,但相较于贝微微,乔晶晶的自主性表现得更为明显。乔晶晶在高中时期就向男主角于途表白,被拒绝后也并未心生怨恨,而是努力学习,考入了211大学。成为顶流女星后依然不骄不躁、继续增进业务能力,有很强的事业心。与于途重逢后,她也依然能勇敢追求爱情,但再次被于途拒绝时,也并未苦苦纠缠。更重要的是,乔晶晶能够理解于途的理想,并始终支持他追求梦想,成为了于途的坚强后盾。于途与乔晶晶同样是种强强联合的爱情,两人都在各自的领域不断努力,陪伴着对方走向顶峰。显然,这样的爱情关系符合当代年轻人对理想

情感关系的想象，与观众的价值观保持了一致。

与男主角东方青苍对应的小兰花，在《苍兰诀》中的身份是护佑苍生的息兰族神女，看似柔弱的她内核极为强大，无论是面对感情还是面对神女的职责，她都不会退缩，始终勇往直前，坚守心中大义。在面对魔族时，她并没有因自己神女的身份而高高在上，反而可以理解不同立场下的选择，她也始终在为了和平而努力，那句"我愿意螳臂当车，让仇恨的车轮，从我身上碾过去"的台词，让小兰花这一角色充满了魅力。

《仙剑奇侠传一》中的赵灵儿是女娲后人，她外柔内刚、聪慧自主、胆识过人。在爱情降临之时，她能够勇敢追求，但危难降临之时，她又选择担起责任、践行身为女娲后裔的使命，最终为了消灭拜月教教主和水神兽牺牲了自己。赵灵儿聪明机警的特质与为天下大义牺牲自我的选择，给这个角色增添了悲剧美感，也使其成为了许多观众心中的"白月光"。

这样的女性气质已经和康奈尔提出的"父权社会中的被强调的女性气质"，也即年轻女性的"性接受能力"和年长女性的"母性"（康奈尔，2003），有了很大的差异。在浪漫剧观众的选择中，关键词"温柔和善解人意"排在第六位，27.48%的人选择，远低于"性格独立"的61.53%，"天真"更是排在第九位，只有5.34%的人选择。

无论是理想的男性气质还是理想的女性气质，似乎都在社会语境的变化下渴望一种模糊二元对立边界、强调融合的新特质。温和解语的英俊男性、自立自强的聪慧女性，成为观众最爱的浪漫剧男女主角气质类型。

理想浪漫关系

我们在对热门浪漫剧进行叙事分析的基础上，总结出浪漫剧中最常见的 13 种剧情和叙事元素，包括：破镜重圆、再续前缘、暗恋成真、先婚后爱、欢喜冤家、青梅竹马、御姐和奶狗、男扮女装/女扮男装、失忆、穿越、追妻/夫火葬场、虐恋情深、甜宠并让观众回答在浪漫剧中最喜欢看到的三种剧情或叙事元素。分析结果显示，观众最喜欢的依次是"欢喜冤家""暗恋成真""破镜重圆""青梅竹马""再续前缘""先婚后爱"。

将这些叙事元素进行相近项合并后，我们总结出观众最喜欢看到的浪漫剧中的浪漫关系模式，如表 7–5 所示：

表 7–5 观众最喜欢的剧中浪漫关系模式

常见关系模式	代表作品
欢喜冤家	《一起来看流星雨》《幸福，触手可及》《请叫我总监》
暗恋成真/再续前缘	《暗恋橘生淮南》《一闪一闪亮星星》《你是我的荣耀》《三分野》
破镜重圆	《何以笙箫默》《点燃我，温暖你》《归路》
青梅竹马	《致我们单纯的小美好》《你好旧时光》《以家人之名》
先婚后爱	《双世宠妃》《传闻中的陈芊芊》《卿卿日常》

浪漫关系模式一：欢喜冤家

"欢喜冤家"模式中的男女关系设定特别能营造出喜剧效

果,所以倍受电视剧观众的欢迎。这种男女关系模式中核心的是"反差感",即男女间存在强烈的差异性,且因为这种差异性出现诸多矛盾;但在处理矛盾或者说"相爱相杀"中,在一次次争吵打闹中,两个人的心理距离反而越来越近。**对观众观看偏好的这一发现和我们对浪漫剧编剧的创作研究的发现,完全呼应上了。**

《一起来看流星雨》中的男女主角慕容云海和楚雨荨正是充满了反差感的欢喜冤家。这部剧中,男女主角间的关系沿用了原作《流星花园》中的设定,幼稚、嚣张又有钱的慕容云海与贫穷但倔强、聪明、不服输的楚雨荨具有极大的差异性,他们初次相遇可谓水火不容,但在一次次争吵、打闹中,两人逐渐对彼此产生感情,并在经过一次次考验后,最终走到了一起。

无论是本剧,还是其他以欢喜冤家为男女主角关系设定的剧集中,喜剧感最强的部分无疑是双方针锋相对的剧情。但这些剧情在突出人物个性和特点的同时,也容易营造情感关系的走向。从争执矛盾到彼此欣赏甚至互生情愫,情感线的变化清晰且明确。浪漫喜剧所具有的轻松风格,也是当下观众特别愿意在工作之余闲暇时间里随便看看、看起来不觉得累的好的选择。

浪漫关系模式二:暗恋成真 / 再续前缘

"暗恋成真"和"再续前缘"有一定的相似性,均指多年不见的二人再度重逢后,在新的交往中最终走到了一起,因此可以归纳为一种模式来阐释。两者的不同之处在于,"暗恋成真"

通常是主角的一方当年便暗恋对方,但并不知道对方是否喜欢自己,而在重逢后,发现曾经的心动对象依然令人心动,而这一次对方也表达了对自己的爱。"再续前缘"则更偏向于两人曾经有过"前缘",多年不见,重逢后续上了这段关系。

在2022年最热播的浪漫剧《你是我的荣耀》中,女主角乔晶晶曾在高中阶段向学霸于途告白,却因成绩不够好被拒绝。多年后,乔晶晶成为顶流女明星,曾经的天之骄子于途选择了航天科研的道路。于途和乔晶晶因游戏重新产生交集,这一次于途也喜欢上了乔晶晶,经过几番纠结,于途与乔晶晶终于确定了彼此心意,并走向甜蜜。这类关系便属于"暗恋成真",但叙事目的并非展现暗恋一方的卑微和小心翼翼,观众真正期待的是被暗恋的人用同样强烈的情感回应暗恋者,这样才能展现浪漫关系中最重要的平等,以及爱所能带来的圆满之感,有一种许愿终获实现的心满意足。

浪漫关系模式三:破镜重圆

"破镜重圆"是指男女双方曾确定过关系,后来因误解或命运的作弄而分开,多年后两人久别重逢,发现仍对彼此抱有感情;在澄清误会和共同努力后,最终重新走到了一起。这种模式最吸引观众的就是男女主角过去在一起的甜蜜与当下紧张关系间的鲜明对比,男女在又爱又恨的情绪中推开对方,却又互相吸引靠拢。其代表作品是《何以笙箫默》。

《何以笙箫默》中,赵默笙对何以琛一见钟情,并展开强势追求,而何以琛也被如小太阳般的赵默笙吸引。此时,赵默笙

家中出现变故，何以琛也得知父母过世与赵默笙父亲有关，因此两人在误会中争吵。匆忙间赵默笙被父亲送往美国读书，何以琛却以为赵默笙不告而别，两人就此分开七年。七年后，赵默笙回国，与何以琛重逢，两人放不下彼此却又难以解释两人之间的误会。即便如此，何以琛仍决定与赵默笙领证结婚，在婚后相处中二人渐渐放下心结，共同面对问题，最终举办浪漫的婚礼，婚后甜蜜如昔，育下一儿后一家三口收获了幸福美满。

该剧男主角何以琛一度在社交媒体上被观众认为是男主角人设天花板。他的经典台词"如果世界上曾经有那个人出现过，其他都会变成将就，而我不愿意将就"，以及"我输了，经过那么多年，我还是输给了你，一败涂地"，将其深情、专一展现得淋漓尽致，也成为这个角色的最大魅力所在。这样的台词，击中了"破镜重圆"爱好者最希望看到的点，即无论过去还是现在，"我"都是唯一的存在，无论发生什么事情，"他"都无法放下"我"。换言之，"破镜重圆"正是通过这种历经多年依旧"放不下"的情感，来达到爱情的唯一性和绝对性。

最近两年，浪漫剧市场中有大量这种浪漫关系模式的供应。如 2023 年的《听说你喜欢我》中，医学院学生阮流筝暗恋师兄宁至谦，宁至谦在被前女友分手后为阮流筝的感情所动，闪婚步入婚姻，但因婚姻中情感付出的不平等，双方日渐疏离最终离婚收场。六年后两人重逢，在同一所医院工作，并在去非洲援助的过程中相处，一点点打开心结，重归于好。《归路》则讲述学生时代是彼此初恋的路炎晨和归晓的故事。因路炎晨远赴他乡进入警校，而归晓家庭变故，两人的感情无疾而终。当十

年后再度重逢后,两人才明白对彼此的感情是无法忘怀的,因此主动创造机会在一起,最终如愿以偿走入婚姻殿堂。

和情感更为单纯的"暗恋成真"相比,"破镜重圆"的叙事中往往需要解决之前情感中的"误会"或"障碍",因此情感纠葛更为复杂,解决了问题后的深情也自带一种苦尽甘来的增益。

浪漫关系模式四:青梅竹马

"青梅竹马"的浪漫模式中,男女双方通常有自小一同成长的情谊,以及介于友情和恋爱之间的暧昧情愫。从校服到婚纱,从儿时的懵懂到经年相伴的默契,青梅竹马的设定中最吸引人的往往是有着怀旧气息的青涩青春时期。典型作品有《致我们单纯的小美好》。其中还经常出现失忆桥段,主要目的是呈现"即便失去了关于你的记忆,还是会爱上你"的宿命感,作为爱情的唯一性和绝对性的证明。

在《致我们单纯的小美好》中,古灵精怪的陈小希与邻居家傲娇腹黑的江辰青梅竹马,初中和高中均是同班同学。陈小希总跟随在江辰身后,两人相互陪伴、一起长大。在经过单纯而美好的岁月沉淀后,江辰与陈小希终于开始了一段甜宠爱恋。

浪漫关系模式五:先婚后爱

"先婚后爱"的浪漫关系模式中,婚姻先于爱情存在,婚后的两人在长时间相处中逐渐了解对方,感情也在相处中产生。期间发生的矛盾冲突,一旦解决就会成为双方感情的催化剂。这样的关系模式主要设定在古装剧中,也符合中国古代婚姻是

父母之命媒妁之言的情况。其代表作品为《卿卿日常》。

《卿卿日常》中，无意参加选秀的李薇意外成为尹峥的侧夫人，两人在共同应对一个又一个问题的过程中逐渐心意相通，在多方磨难后终于修成正果。该剧中的五少主尹岐与丹州郡主上官婧同样属于先婚后爱的类型，两个性格迥异却被强行绑定在一起的人，在婚后的各种争执中对彼此有更深的了解，发展出对对方的感情，成了真正心意相通、携手共进的夫妻。

在现代剧中，"先婚后爱"的设定常以"契约婚姻"的形式出现，也即男女主角因一些特殊原因不得不结婚，虽然事先说好这只是法律意义上的"契约婚姻"，无须付出感情也无须履行夫妻义务，只须欺骗外界相信他们已婚，但在婚姻存续期间，主角一定会对对方产生感情，最后"契约"导向真正的情投意合。例如《爱的二八定律》，精英律师秦施与宅男阳华为了解决现实生活中的一些困难，阴差阳错决定先领证来渡过难关，在假装的婚姻中情愫渐生。正如该剧的海报上所说的"二分注定，八分为你"，正是"先婚后爱"能修成正果的定律。

"先婚后爱"的浪漫关系模式，反映了一定的保守价值观。尤其是在古代的设定中，两人由于命运的安排不得已身处在不情愿的婚姻中，却不知为何如此好命，竟能在命运指派的配偶身上找到爱的模样。因此这种设定也往往强调对现状的屈从，为大局的牺牲，和对自身性子的改变以及磨合的意愿。而在现代剧中，"契约婚姻"作为叙事中的规定性要素，为很多戏剧冲突提供了背景，但确实也有一种"命中注定我爱你"的宿命感。

理想浪漫关系：走向圆满结局的欢喜浪漫

从之前的文献可知，西方的浪漫理想的关系构建常常包括以下四个主题：爱可以忽略缺点、爱可以寻找完美伴侣、爱可以瞬间发生、爱可以克服一切障碍（Bell，1975；Knox & Sporakowski，1968；Sprecher & Metts，1989）。而以上调查中所展示的最为中国观众喜爱的浪漫关系模式中也包含这一相同主题：爱可以克服一切心理障碍，克服时间的考验，克服外界的困难。

但不同的是，中国观众当下对理想异性的期待已凝聚为对平等两性关系的渴求，也即，从事业到感情再到婚姻，都希望双方能"棋逢对手将遇良才"。换言之，两个平等的个体在尊重、信任、依赖中拥有完满的爱情是诸多浪漫剧观众期待看到的情感关系。因此，中国观众喜爱的浪漫关系还在强调：真爱是唯一的、爱需要男女平等相待、爱需要时间的积累与考验。此外，中国戏剧自古以来便有的"欢欢喜喜闹团圆"的风格，是最受观众欢迎的浪漫。

观看浪漫剧与现实婚恋观

媒体和舆论中常有一种观点，认为看多了浪漫剧的人难以面对现实，剧中梦幻般的理想爱情故事会让观众更难在现实中树立积极的婚恋观，甚至会因为偶像演员和明星过于耀眼、在生活中难以找到类似对象而拒绝结婚。本研究因此尝试探究中

国观众观看浪漫剧是否影响其婚姻爱情观。

从问卷数据来看，近三分之一（28.24%）的受访者同意"观看浪漫剧让我渴望婚姻中的亲密关系"，16.79% 的受访者同意"观看浪漫剧让我想谈恋爱"，更有 21.68% 的受访者非常清楚剧作与现实的差异，同意"我在现实生活中找不到浪漫剧主角那样的人物，但我仍拥有健康快乐的两性关系"。前两个群体的态度展现出浪漫剧观看对建构现实生活中的积极的浪漫关系的正面价值，而后一个群体看起来已经拥有了健康的两性关系。选择这三个选项的人加起来占受访者的 66.71%。因此可以认为，活跃在社交媒体上的浪漫剧观众中约有三分之二的人具有积极正面的婚恋观，浪漫剧也的确在一定程度上让观众渴望爱情和亲密关系。这也反驳了认为看多了浪漫剧会导致"不婚不育"的污名化指控。

但是，同时也有五分之一受访者认为"现实中找不到浪漫剧的主角和类似的爱情"，约十分之一的人认为"观看浪漫剧让我更不愿意在恋爱和婚姻中将就"。

男性观众有不同

虽然很少被关注和研究，但男性观众确实是不可忽略的浪漫剧消费者。如本研究所揭示，他们占据了浪漫剧观众的近 30%。因此我们可以得知，浪漫剧并不只是拍给女观众看的。

更为保守的观看主体

作为观看主体，男观众与女观众在观看行为和观念上都有所不同。本研究中，男观众展现的最大差异体现在对理想男性气质和理想女性气质的判定上。

如前所述，总体上浪漫剧观众喜欢才智过人、性格独立、乐观积极的女性。但是如果单看男性受访者，会发现男观众最理想的女主角特质依次是乐观积极、才智过人、温柔与善解人意、性格独立和面容姣好。

男观众中40%选择了"性格独立"这一项，而女观众有67.08%选择这一项，差异很大。45.16%的男观众和21.27%的女观众选择了"温柔与善解人意"，40.86%的男观众和30.47%的女观众选择"面容姣好"。这三项都说明，男观众眼中的理想女性气质更接近于传统社会意识所建构的女性气质。在男性眼中，女性的"貌美"与"温柔"的重要性，远高于女性自己的认知；而男性眼中的女人"性格独立"的特点，尽管没有女性自认的那么重要，但也得到了相当程度的重视。

总体而言，浪漫剧观众喜欢才貌双全和体贴女性的男性。而男女观众在理想男性的外形上，偏好达成一致，都想看到颜值高、身材好的男主角。但有趣的是，与女观众相比，男观众更看重经济能力强、社会地位高、才智过人以及个性霸道强势这些特点。而仅有15.59%的男性选择了"尊重女性事业选择"这个选项，远远低于女性中的35.38%。

从剧情模式偏好来看，"甜宠""追妻火葬场"等叙事模

式有着比较明显的性别差异。选择"甜宠"的男性受访者只有11.54%，女性受访者则达到19.24%；而选择"追妻火葬场"（也即男性角色开始对女性角色爱答不理，后来发现了女性角色的优点才展开追求）的女性受访者是男性受访者的两倍（男性为7.69%，女性则为15.86%）。此外，在调查中喜欢"穿越"设定的男性则远多于女性，比例分别是23.63%和11.42%。这说明女性观众比较喜爱被宠爱、被追求的欢喜冤家的情感模式，而男性则更喜欢有剧情的叙事。

期待浪漫爱的男观众

在对浪漫剧观众的性别与"现实婚恋观"做相关分析后，我们发现不同性别的观众在现实婚恋观上存在显著差异（$r=-0.2$，$p<0.05$），其中观看浪漫剧的男性观众的现实婚恋观更积极。

男性观众更渴望亲密关系。36.81%的男性受访者表示观看浪漫剧会让他们更渴望婚姻中的亲密关系，比例远超女性受访者的24.95%。近四分之一的男性受访者认为，即使在现实生活中找不到浪漫剧主角那样的人物，他们仍拥有健康快乐的两性关系。

相比之下，14.52%的女性受访者更不愿意在恋爱和婚姻中将就，这个数据在男性受访者中是5.91%。女性受访者认为现实中不存在浪漫剧主角和类似的爱情的比例也高于男性。

西方学界此前对观看浪漫主题节目与浪漫理想之间联系的研究显示，男性和女性有着不同的价值偏好，男性在观看浪漫主题节目后对浪漫理想、浪漫关系会变得更积极（如 Hefner &

Wilson，2013；Lippman et al.，2014；Osborn，2012；Segrin & Nabi，2002）；而女性则更关注浪漫主题节目中的问题情境（Hefner & Wilson，2013；Globan & Stier, 2023），已婚女性接触浪漫节目越多，对当前亲密关系的满意度就越低（Shapiro & Kroeger，1991），甚至可能成为离婚的导火索（Galician，2004）。本研究对中国观众的观剧行为与现实婚恋之间的关系进行挖掘探讨，形成了对西方已有研究的参照和补充。

布尔迪厄（2012：8）曾写道："男性秩序的力量体现在它无须为自己辩解这一事实上：男性中心观念被当成中性的东西让大家接受，无须诉诸话语使自己合法化。"男性观众对浪漫剧中理想男性/女性气质的期待，更接近传统性别秩序下的性别期待，即强大的具有支配地位的男性和提供情绪价值的美貌女性。当女性观众已然开始期待更新、更平等的性别身份建构时，男性观众观念的发展还没有完全同步。当我们将理想恋人和浪漫关系的期待与现实婚恋观结合来看，或许部分解释了，为何男观众在观看浪漫剧后对爱情与亲密关系的态度更为积极乐观，而女性观众更审慎——因为符合男性期许的性别秩序已然存在且同样被浪漫剧重现并固化，但女性渴求的新秩序还在变迁与流动之中。

参考文献

詹秀敏，杜小烨，2010，《试论网络言情小说的美学特征》，《暨南学报》

(哲学社会科学版),第 4 期。

刘传霞,2015,《全球化与消费主义话语中的男性再现》,《山东社会科学》,第 8 期。

R.W. 康奈尔,2003,《男性气质》,柳莉等译,北京:社会科学文献出版社。

柯倩婷,2021,《霸道总裁文的文化构型与读者接受》,《妇女研究论丛》,第 2 期。

布尔迪厄,2012,《男性统治》,刘晖译,北京:中国人民大学出版社。

Markey, P. M., & Markey, C. N. 2007."Romantic ideals, romantic obtainment, and relationship experiences: The complementarity of interpersonal traits among romantic partners", *Journal of Social and Personal Relationships*, 24: 517–533.

Fletcher, G.J., Simpson, J.A., Thomas, G. & Giles, L. 1999. "Ideals in intimate relationships", *Journal of Personality and Social Psychology*, 76(1): 72–89.

Murray, S. L., Holmes, J. G. & Griffin, D. W. 1996. "The benefits of positive illusions: Idealization and the construction of satisfaction in close relationships", *Journal of Personality and Social Psychology*, 70(1): 79–98.

Bell, R. R. 1975. *Marriage and family interaction* (4th ed.) . Homewood, IL: Dorsey Press.

Knox, D. H. & Sporakowski, J. J. 1968. "Attitudes of college students toward love", *Journal of Marriage and the Family*, 30: 638–642.

Sprecher, S. & Metts, S. 1989. "Development of the 'Romantic Beliefs Scale' and examination of the effects of gender and gender-role orientation", *Journal of Social and Personal Relationships*, 6: 387–411.

Chapman, R. & Rutherford, J. 1988. *Male Order: Unwrapping Masculinity*. Lawrence & Wishart Limited.

Hefner, V. & Wilson, B. J. 2013. "From love at first sight to soul mate: the influence of romantic ideals in popular films on young people's

beliefs about relationships", *Communication Monographs*, 80(2), 1–26. https://doi.org/10.1080/03637751.2013.776697.

Lippman, J. R., Ward, L. M., & Seabrook, R. C. 2014. "Isn't it romantic? Differential associations between romantic screen media genres and romantic beliefs", *Psychology of Popular Media Culture*, 3(3), 128–140. https://doi.org/10.1037/ppm0000034.

Osborn, J. L. 2012. "When TV and marriage meet: A social exchange analysis of the impact of television viewing on marital satisfaction and commitment", *Mass Communication and Society*, 15(5), 739–757. https://doi.org/10.1080/15205436.2011.618900.

Segrin, C. & Nabi, R. 2002. "Does Television Viewing Cultivate Unrealistic Ideas About Marriage?", *Journal of Communication*, 52(2), 247–263. https://doi.org/10.1111/J.1460-2466.2002.TB02543.X.

Globan, I, S. & Stier, P, M.2023. "Did They Live Happily Ever After? A Representation of Romantic Myths in the First Two Decades of the 21st-Century European Film Industry", *Media Studies*, 14(27): 126–145.

Shapiro, J., & Kroeger, L. 1991. "Is life just a romantic novel? The relationship between attitudes about intimate relationships and the popular media", *The American Journal of Family Therapy*, 19, 226–236. DOI:10.1080/01926189108250854.

Galician, M.-L. 2004. *Sex, love, and romance in the mass media: Analysis and criticism of unrealistic portrayals and their influence.* Mahwah, NJ: Lawrence Erlbaum Associates.

第八章

理想爱人：浪漫剧中的多元男性气质

第八章 理想爱人：浪漫剧中的多元男性气质

> 如果世界上曾经有那个人出现过，其他都会变成将就，而我不愿意将就。
>
> ——何以琛
>
> 少商或许不是所有人心中的乖巧女娘，但在我的心里，她就是这全都城全天下最好的女娘。
>
> ——凌不疑

虽说浪漫剧生产较为倚重网络文学的 IP 改编，但挑选什么样的文学 IP 故事，以及在改编过程中如何改写男性主角的性别气质和挑选合适的演员的外形，都体现了浪漫剧生产对消费市场需求的理解和想象。正如第四章所述，平台和编剧正是在此想象下开展内容生产。

浪漫剧对观众的吸引力的强弱，取决于观众与剧中人物的投射关系和准社会关系。因此主要面向女性观众的浪漫剧类型，其男主角的人物设定具有举足轻重的意义。新兴浪漫剧市场的崛起带来丰富的文本，推动类型的发展和细分，也使得新鲜的男性形象和更多元的男性气质呈现在屏幕上。

媒介与性别研究

通常来说，社会学家用"性"（sex）这个术语指男性和女性在身体解剖学和生理学方面的差异；用性别（gender）指男性和女性之间的心理、社会和文化差异。认为男性和女性的行为差异来自于生物学，也即从激素到染色体、大脑的体积、基因等各个方面的差异的论点，并无强有力的证据支持，也非所有社会学研究人员都认同的观点。自 20 世纪 70 年代以来，越来越多的学者采用性别建构主义的视角，也即认为儿童在与社会化机构接触的过程中，受到正面刺激或负面刺激，即奖励或惩罚，从而逐渐将与其性别相符的社会规范和期望进行内化。性别差异不是由生物学决定的，而是文化的产物。（吉登斯，2003：102—103）

从古希腊始，西方哲学中就将男性视为统治者，女性则是被统治的一方，这一认识影响着西方思想界和社会观念。直到伴随着女性意识觉醒和女性社会角色改变的女性主义运动带来对性别的全新认识，人们才认识到两性差别作为文化建构的产物，是为了顺应特定历史时期的统治需要，来实现两性不同的社会政治功能。在这样的背景下，不难理解，社会学家们关心男性对女性的系统性压迫也即父权制，以及父权制所带来的社会不平等待遇，乃至家庭中的暴力和性迫害，甚至是对日常生活中何为女性气质（femininity）的定义。

当媒介研究与性别研究结合，其主要关注点便是媒介对社会性别的呈现与建构，及其对个人自我价值判断、发展前景和社会认同等方面产生的影响（Mendes & Carter, 2008）。

塔奇曼（Tuchman）等学者（1978）第一次集中地就媒介与女性形象进行深入而广泛的研究。认为在媒体所创造的虚拟世界中，女性的代表性严重不足，女性常被描绘成弱者，是男性暴力的无助受害者，在两性关系中也总是表现得十分顺从。媒介对女性的呈现反映了有关性别和两性权力关系的主流观念。之后的媒介与性别研究，将关注的视角投向杂志中的女性版面与生活方式、广告呈现的女性气质、大众媒介对女性形象、角色、社会地位等方面的塑造等等（Ceulemans & Fauconnier，1979；Hobson，1980；Whipple & Courtney，1980；Ferguson，1983）。

对女性这一性别加以关注的同时，男性和男性性别角色的媒介建构也进入媒介研究者的视野。学者们开始着手探索媒介如何并在多大程度上促进不同形式男性气质的形成（Benwell，2003；Beynon，2002；Kellner，2008）。媒介与女性研究开始向媒介与性别研究转变。

男性气质

男性气质是和女性气质相对或平行的、具有一定可塑性的人格特质，是个体内化了的、关于男性应展现出的和符合男性气质意识形态的构念，维系着自我概念和行为的一致性（Zeglin，2016）。

1970年以来，西方男性气质研究致力于阐述男性角色的传统化规定及其限制性影响（蒋旭玲、吕厚超，2012）。1990年后，男性气质研究发展为独立的研究领域，成为西方性别研究

的重要组成部分（Whorley & Addis，2006）。

早期研究认为男性和男性气质是容易理解的、不存在问题的。男性气质是一种与生俱来、由遗传决定的与社会文化无关的单维度人格特质（Terman & Miles, 1936）。后来的男性气质研究的社会建构取向认为，男性气质并非是一套固定的社会文化规范，更不是一系列稳定的人格特质，而是在社会和历史框架中形成的，是实践中的建构（Connell & Messerschmidt，2005）。

康奈尔是男性气质研究中影响力最大的学者之一。她把父权制和男性气质概念结合为一个性别关系的总和理论。她提出劳动、权力和投注（cathexis）这三者共同起作用又互相改变，是性别关系得以建构的三个主要领域。劳动指劳动的分配形式，也就是性别分工；权力指的是以父权制为核心的现代社会通过国家机器以及家庭生活中的权威、暴力和意识形态等方式形成控制；投注指私密、情感和个人生活中的动力学，比如包括婚姻、性行为和养育后代在内的异性恋夫妻关系。这三个互相影响的社会领域树立起了性别关系，男性气质和女性气质就是在这三种关系下，在实践中被建构起来。(Connell，1995)

在《男性气质》一书中，康奈尔提出男性气质的三重指涉——它指男性和女性在性别关系中的位置，也是男性和女性确定这种位置的实践活动，亦包括这些实践活动在身体的经验、特征和文化中产生的影响。

她将实践中建构起来的男性气质划分为四种类型，分别是霸权式（hegemony）、从属性（subordination）、共谋性（complicity）、边缘性（marginalization）。霸权式男性气质借用了葛兰西的文化

霸权概念，指在社会关系中处于主导地位的男性气质，通过社会机构、国家机器以及媒介形式而非暴力形式，得到更大范围内的认同，实现对其他群体的支配。霸权式男性气质是父权制合法化的具体表现，意味着男性的统治地位和女性的从属地位。这种男性气质与异性恋和婚姻相关，也与权威、有报酬的工作、力量和健壮的身体有关。尽管能在社会上达到霸权式男性气质标准的男性并不多，但许多男性依旧从"家长制红利"中获益，体现了共谋的男性气质。与霸权式男性气质存在从属关系的是从属的男性气质和从属的女性气质。（Connell，1995）

在新的社会条件下，社会学家们开始意识到传统男性气质所面临的危机。支持男性权力的家庭、国家体制在瓦解，男性支配女性的合法性在减弱。社会中越来越多的男性处于长期失业或者相对收入减少的状态，这挑战着传统男性"养家糊口者"的地位；而女性主义运动、性少数群体运动的崛起，冲击着原有的性别秩序。（吉登斯，2003：116—117）

在东亚社会中，相似的情况也在发生。例如，深受传统儒家文化影响、以男为尊的韩国社会，近年来出现"女超社会"现象，即女性人口超过男性人口，女性入学率持续高于男性，受高等教育的女性越来越多。随着当代社会家政服务业和消费零售业需求的增加，即使是未获得高等教育的女性，也能凭借更高社会交往能力和表达能力找到大量零工机会。女性在就业机会、经济收入上都有所提升，也就必然在两性关系中相应获得更多的话语权，从而改变男性对自我定位的认知以及对待女性的方式。而当女性有更多"闲钱"投入消费领域，便自然会

改变内容消费市场，包括其中可供消费的男性形象。

社会建构取向的相关研究证明了多元化男性气质的存在，反映出男性气质在社会文化影响下形成的多样化现实（Kimmel & Messner，2004）。

男性气质测量

从心理学的角度出发，男性气质是可以测量的。马哈利克等（Mahalik et al.，2007）提出的"遵从男性气质规范量表"（Conformity to Masculine Norms Inventory，CMNI）是推进男性气质研究的重要工具，是过去被引用和使用最多的男性气质相关测量方法之一。它评估的男性气质规范范围更广，并且在不同的研究和量表版本中始终表现出稳定的心理测量学特性（Hammer et al.，2018；Parent & Moradi，2011），从而能够明确地体现男性气质的个体差异和各自特点，并被广泛应用于临床心理学中（Burn & Ward，2005）。

CMNI量表共包含94个项目，分为11个维度：获胜、情绪控制、冒险、暴力、支配地位、花花公子、自立、工作至上、对女性的掌控权力、异性恋自我表达和追求地位。为减少项目的总数从而缓解受访者在答卷过程中的疲劳，勒旺（Levant）等学者于2020年提出了包含30个项目的新版CMNI量表。

新的CMNI-30量表能够用于评估男性是否符合10种主流男性气质规范，分别为：是否委曲求全或缺乏情感（情绪控制），是否始终试图获胜或做到最好（获胜），是否总是对有伴侣的性

活动感兴趣且在寻找性伴侣（花花公子），是否通过使用暴力来解决冲突或确立支配地位（暴力），是否总是试图被认为是异性恋者（异性恋自我表达），是否试图提高社会地位和权力（追求地位），是否把工作看得高于一切（工作至上），是否倾向于对女性行使权力或支配地位（对女性的掌控权力），是否只依靠自己（自立），以及是否从事冒险行为（冒险）（Komlenac et al., 2023）。在这十个维度之下，对所有项目均采用李克特量表计分，得分越高，表明个体越符合该维度所对应的男性气质规范。

电视剧中的男性形象

电视剧是一面镜子，其所构造的人物形象是对社会现状的反映和对社会焦虑的回应。电视剧中的性别角色与权力关系在一定程度上符合现实社会中占主导地位的主流性别价值观和性别秩序。

乔纳森·卢瑟福早在1988年就对大众文化、新闻、广告和时装界中的男性形象展开研究，认为目前一共有两种理想化的男性形象，一种是传统的、能克服所有威胁、维护传统秩序的"报复性男人"，以动作电影中靠武力守家护园的兰博为代表；一种是在八十年代后越来越多的"新男人"形象，具有父性，是强壮而温和的养育者，也是性的对象。（Rutherford，1988）

前一种理想化的男性形象持续霸占着我们的大银幕和电视屏幕。布朗（Brown，2002）、博伊尔和布雷顿（Boyle & Brayton，2012）分析好莱坞电影中的男性气质的结果表明，男子气概是

通过劳动能力、身体与肌肉、异性恋、强硬姿态和受虐狂主题来描绘的。在很长一段时间内，电视剧都展示着男性的支配地位和女性的从属地位。冈特（Gunter，1995）对美剧中性别角色的内容分析发现，电视剧对男性和女性角色的刻画截然不同，男性通常会作为主导做出决定和下达命令，女性则是与家庭生活密切相关的妻子或伴侣。电视剧更倾向于以高度刻板的方式呈现男性角色（Gill，2007），通常将其描述为强势、好斗、理性且有能力的"男子汉"形象（Craig，1992）。相比于情景喜剧和肥皂剧，此类男性角色更多出现在动作类电视剧中。

随着电视剧开始描述年轻一代的生活，并试图描绘其现代情感生活开始，对男性形象的呈现发生了变化。从 20 世纪 90 年代开始，电视剧中的性别角色开始走向平等，对男性角色的性别刻板印象也逐渐得到了调整（Elasmar, Hasegawa, & Brain, 1999），具有新特征的男性角色逐渐出现在电视剧中。杰弗兹（Jeffords，1993）发现，电视剧中的男性角色开始将强硬性与敏感性相结合，引导人们重新思考男性气质的定义。男性也开始回归家庭生活，在家庭空间中扮演角色。男保姆、家庭主夫等男性角色的出现，不仅拓宽了电视剧中的性别空间，还引发了关于女性凝视、性别平等和男性危机的讨论（Gamman & Marshment, 1989）。

性别表征与现实社会条件下的性别话语相关（Lazar, 2000），社会性别话语转型为电视剧中多元化的性别形象提供了可能性。电视剧中性别角色的转变被认为与女性社会地位的提高、教育水平的提升、经济能力的增强有关（Yan, 2009）。也有学者认

为，作为电视剧的主要受众，当今女性在家庭中的话语权和社会消费潜力越来越大（Podoshen，Li，& Zhang，2011），因此电视剧中多元化的性别形象建构可能是为了更好地满足女性观众的喜好。

现有媒介对不同群体男性气质的呈现总体上被认为仍不够充分，不少研究指出，电视剧建构的男性角色多是中产阶级异性恋白人，对于其他不同种族、性取向和阶级的男性及其男性气质的展现需要日后更多的表现与描述（Craig，1992；Hoberman，1997；Beynon，2002）。

本书对中国国产浪漫剧中的角色的男性气质的分析，则填补了这一前述文献匮缺之处。而集中于对观众最喜爱的男角色的探究，更能有效地讨论何为对中国观众而言理想化的男性气质。

浪漫剧中最受欢迎的男主角

我们在问卷中请受访者回答"您在浪漫剧中最喜欢的三个男性角色分别是哪三个"，如不记得可以写下剧集名并描绘是哪个角色。对这一开放问题的回答的整理结果显示，被提名次数最多的角色是肖奈和于途，并几乎断层式领先，接下去可被归为第二阵营的有顾魏、何以琛、东方青苍、韩商言、李英宰、江直树、李逍遥、都敏俊，第三阵营包括余淮、仲天骐、夜华、林杨、澹台烬和周生辰，均为近年来热播剧集的男主角。

角色	票数
肖奈	47
于途	47
顾魏	40
何以琛	37
东方青苍	34
韩商言	32
李英宰	30
江直树	30
李逍遥	30
都敏俊	30
余淮	25
仲天骐	24
夜华	20
林杨	20
澹台烬	19
周生辰	19
景天	15
宋三川	15
凌不疑	14
白子画	14
东华帝君	12
李子维	12
徐燕时	11
柳时镇	11
袁帅	10
谢之遥	10
道明寺	9
封腾	9
何群	9
靳时川	9

图 8-1　最受观众喜爱的浪漫剧男性角色 TOP 30

在最受观众喜爱的浪漫剧男性角色 TOP 30 中，绝大多数是国产浪漫剧中的男主角，说明了国产浪漫剧的繁盛和对观众的影响力。此外还有也仅有三位来自外国引进电视剧，且均为韩国热门浪漫剧，包括《浪漫满屋》的李英宰（第 8）、《来自星星

的你》的都敏俊（第 11）和《太阳的后裔》的柳时镇（第 25），展现出不同时期的韩剧在中国浪漫剧市场上的持续的影响力。

从时空背景设定来看，21 位男主角来自现代剧，包括都市言情和青春校园子类型，只有 9 位来自古装剧或架空世界的仙侠剧。这一方面说明现代剧的供应量很大，另一方面也可能是因为现代剧更接地气，更容易生产出宛在身边的有亲切感的"男神"。被提名次数最多的角色肖奈和于途都出自当代言情故事。

进一步分析这些男主角的社会地位、职业类型、经济能力、工作能力、工作风格等社会领域的特性，可发现其具有惊人的相似性。绝大多数男主角在一开场就展现了较好的社会地位，其中高社会地位的更是占压倒性的多数。

这在现代剧中已经非常明显。在都市言情剧子类型中，这些高社会地位的男主角从事的职业包括律师、医生、投行经理、大学教授和科研人员，不仅如此，他们还都被设定为其中鹤立鸡群般的佼佼者，智力超群，工作能力超强，年纪轻轻就拥有了不凡的资历并攀上了职业的高峰。例如，《何以笙箫默》里的何以琛，大学时候就是法学院的才子，大四已经存够了上海房子的首付钱。毕业后，他很快成为律所合伙人，身着阿玛尼西装，年薪千万，给妹妹付了公寓首付，给养父母在老家买了房子，还给养父母在上海黄浦江畔买了精装修大平层，自己同样坐拥一套江景大平层。按剧中的设定，这还只是在他和赵默笙分开七年后。这一成就，足以令现实生活中绝大多数 985 高校的法学专业毕业生惊呼此生难及。再例如《余生请多指教》中

的顾魏，从欧洲留学归国，31岁就已是虚构的"华清大学第一附属医院"消化病学中心的主治医师、副教授、主任助理，是外科主刀医生。假设这个虚构的医院是个三甲级别的医院，那么在这个年龄成为主治医师努努力可以够得着，但成为副教授一定得一路顺风顺水且一年都没有浪费。事实上，这是现实生活中绝大部分临床医学专业的年轻人无法企及的职业高度。

而在青春校园剧子类型中，男主角尚未走上职场，其充分展现的"学霸"特质，足以预示着他们一毕业就能得到报酬优渥的工作。其中不少甚至在读本科时就开始了成功的创业。最具代表性的例子便是此次名列排行榜第一的肖奈。肖奈是《微微一笑很倾城》中的男主角，作为校园中的风云人物，他不仅长得帅、篮球打得好，被称为"校草"，学业成绩也十分突出，是计算机系的"大神"，在校期间就已经和同学一起创建科技公司，几年时间公司就已经取得了极好的成绩。

排名前几的男主角里，个人收入偏低的也就是《你是我的荣耀》里的于途。他出差住招待所、睡火车硬卧，虽然房子在郊区也不大，但依旧是有产权的上海两居室。这一设定，一方面是为了吻合他所在的科研性质的国家事业单位的待遇情况，另一方面也是在以想象中"较低"的收入来反衬男主角在精神上的追求，也即为祖国的航天工作奋斗终身。因此在职业这个赛道上，能够将卫星成功发射到太空以及成为航天所最年轻的主任的于途，在现实中依旧是人群中最耀眼的存在。

如果说现代剧中的男主角已经是在职业道路上凤毛麟角的成功者，那么古装或架空世界中的男主角均已在权力之巅，甚

至在常人或凡人难以到达的另一重境界。因为帝王通常有庞大的后宫，不符合当下一夫一妻的婚姻价值观，所以无法成为浪漫剧的男主角，王爷们和将军们便担当起了古装剧中专一而长情的理想男性角色。且不说《星汉灿烂》中的新帝义子凌不疑是英勇无敌的少年将军，《周生如故》中的异姓王爷周生辰是镇守一方的将军，连架空玄幻世界中四海八荒武力值最强的上仙、战神或魔尊也成为了为爱痴狂的男主角。《花千骨》中的白子画是长留上仙，在该剧的世界观中比仙人、真人位阶更高，且身居五位上仙之首。《三生三世十里桃花》中的夜华是天界太子和上仙，同时又是战神墨渊的胞弟，战斗力能达到一人单挑四大神兽。与这些仙人相比，更有一些挥一挥衣袖便能天崩地裂的存在，例如《长月烬明》中的澹台烬，成为魔神后几近无敌，《苍兰诀》中的魔神东方青苍，拥有金刚魂魄之身，元神不死不灭。与魔相对应的神中，《三生三世枕上书》的男主角东华帝君是石头中出生的神仙，天地共主，是岁数最长的神仙，定仙神律法掌六界生死。而在 2024 年新播映的《与凤行》的男主行止，更是天地间唯一的上古神，在其他神仙都已消逝的年代肩负着守护三界安宁的重任。当这些活了千年万年的神仙妖魔也开始因钟情于一人而失去理智，忘记自己的职责，因爱人而随时有叫苍生陪葬的可能时，让人忍不住疑心这千万年的修炼或修行究竟有何意义。当男主角已经强大到是行止这般最后的上古神时，更令人好奇接下来还会有什么样逆天的男主角被创造出来呢？

玄幻剧中，几乎除了《仙剑》系列里的李逍遥和景天是从

穷小子开局，其他男主角均是出场便有定人生死能力的强者。其实仔细想来，景天虽以永安当铺伙计开局，但其实他是神界第一神将飞蓬和姜国太子龙阳的转世，属于"丑小鸭"的叙事原型，也即身具高贵血脉，但误入底层，一旦血脉觉醒便是超凡脱俗。而从渔村店小二开始成长，最后成为蜀山仙剑派第27代掌门的李逍遥，恐怕才是唯一没有任何加持、没有自带任何与生俱来的尊贵身份地位的男主角。这样的男主角之所以依旧名列观众喜爱的男主角的前列，一方面是因为原IP过于经典且被反复翻新改编，知之者和喜爱者众多，另一方面也是因为这是更为古早的IP，当时的观众仍中意穷小子"逆袭"的叙事，而非现在的"开局即王炸"。

不难看出，无论是现代剧还是古代剧，总体而言男主角都是社会地位高、能力强、精明强干有时甚至心狠手辣的人。从叙事而言，位高权重者能够调动的资源更多，其社会关系也更为复杂，容易构造强大的外部矛盾如仙魔大战、邻国来犯等等，在现代剧中则是商战，也因此方便铺设复杂的情节线和人物副线，开启不同的地域空间。但这些剧本质上仍是以爱情线为主线，所以这同时反映出当下浪漫剧观众在爱情中的普遍的"慕强"心理——在社会中举足轻重的他，在私领域只归属我一人。

当我们转向分析这些最受欢迎的男主角的私人生活时，我们发现，总体而言他们有着很高的情感自由度，也即在感情的决策上不受他人掣肘，喜欢谁不喜欢谁，想要怎样维持与喜欢的人的关系，都由着自己的性子来。这与中国传统的情感故事截然不同。

中国的传统爱情故事大多为悲剧,爱人常常无法冲破外在的桎梏。在"梁山伯祝英台"原型中,祝英台因为父母将自己另许他人而无法和梁山伯在一起,最后梁山伯郁郁而亡,祝英台也在出嫁的路上跳入裂开的梁山伯的坟墓,两人化作翩翩蝴蝶。"孔雀东南飞"原型中,刘兰芝嫁到焦家与丈夫焦仲卿伉俪情深,却偏偏为焦母所不容,最终被遣回娘家,又被其兄逼迫改嫁。新婚之夜,刘兰芝投水自尽,焦仲卿亦挂树自缢殉情。"董永和七仙女"的原型中,穷小子董永和天上的七仙女因巧遇生活在了一起,但被王母娘娘拆散,最终只能一年一次鹊桥相会。这些最为著名的原型故事中,男男女女彼此真心相待,而家长是使他们感情无法善终的唯一因素。不管是"梁山伯祝英台"里面的封建婚姻模式,"孔雀东南飞"中母亲的私心,还是"董永和七仙女"中的阶级矛盾,最终都体现为家长对子女的强权。故事中的男性也是在情感上不敢真正抗争的懦弱之人。

但受欢迎的浪漫剧男主角不同,前30位中有6位都"父母双亡",包括何以琛、东方青苍、李逍遥、凌不疑、封腾和靳时川。既然"双亡",就无法在叙事中担当情感的阻拦者和矛盾的制造者。另外还有8位男主角的父母情况不明,也即剧中根本没有出现,当然也就没有任何影响,包括徐燕时、柳时镇、袁帅、谢之遥等。其中还有10位男主角很明确是"父母双全",包括肖奈、于途、顾魏、江直树、林杨等。他们与父母相处关系融洽,甚至父母是其爱情的顾问和推手。

因此,这30位浪漫剧男主角中倒有21位在感情上具有高度的自主性。从封建社会的浪漫悲剧一直到琼瑶剧中的虐恋叙

事，父母从来都是私领域中的主宰，左右着年轻人的感情。而发展至今，这一趋势在浪漫剧中不再普遍存在。例如《星汉灿烂》里的凌不疑，不顾他人异议，一直喜欢不符合传统美德甚至不被家长看好的程少商，并且当众告白："她天真果敢，敢爱敢恨，是天底下最能与我并肩同行之人，子晟此生，非她不娶！"这种男主角身上多多少少混合了些哪吒的原型，但如果不是长期以来就不受父辈的恩与威，以及自己的地位和能力足够强大，也很难能顶住外界的压力。

剩下的那些感情自由度不高的男主角，只有极少数受制于控制欲很强的长辈，而这背后主要是由于位高权重婚姻不能自主。例如身为天界太子的夜华，不得不娶父亲天帝要求他娶的天妃，而身为王爷的周生辰，也必须遏制对已许配给皇子的女人的情感。更有作为掌门的白子画，不能辜负师父的期待和对天下的责任。将伦理规则和责任意识内化为对自己婚恋的控制，才是他们的情感自由度低的原因。

那么有着很高的情感自由度的男主角对他们的情感对象是否专一呢？情感自由与情感专一是否能协调存在？在封建中国的传统情感叙事中，向来有春风得意便抛弃往日爱人的原型。花前月下墙头马上的有情人，在高中后能如裴少俊般去寻回为他诞下一子一女的李千金，实属难得，虽然裴少俊风流又懦弱，以现在的眼光看也非良人，但通俗文本中更多的是一旦高中状元就为做驸马抛弃糟糠妻的陈世美。世人皆知陈世美，在当代社会中，坊间俗语"上岸第一剑，先斩意中人"者便是这种原型的延续。个人利益至上，为了利益可将情感踩在脚下，这样

的人物在当代浪漫剧中只能成为反派或者配角，绝无可能成为主角。

受欢迎的浪漫剧男主角无一例外都是一见钟情，此后便对情感对象绝无二心的情种。他们的钟情大多是"情不知所起，一往而深"，无法用利益关系去分析清楚原因。这样的爱冲破阶级的区隔，冲破世间的规则，冲破敌我阵营的壁垒，甚至能冲破生生世世对人的束缚，怎能不算是浪漫主义？

且不必说《三十三世十里桃花》中的夜华，无论在凡间还是在仙界都只真心喜爱一人；《琉璃》中的禹司凤，历经十生十世，在第十世的最后才终于与自己喜爱的褚璇玑修得正果；东方青苍作为《苍兰诀》中能毁天灭地的魔神，钟情的小兰花实属息山神女息芸，仙魔本是敌对阵营，东方青苍却因为误打误撞的爱在心中重新长出七情树，并在经历了人生八苦后修炼出菩提心，用强大的力量化解了妄念，消除了两大阵营之间的界限，甚至可以说是从小爱走向了大爱。

由此看来，在社会中无比强大而在两性关系中坚守真爱的男性，便是观众选出的最受欢迎的男主角的共同特性。前一章所讨论的问卷中关于"选出最希望在浪漫剧男主角身上看到的3个关键词"的问题的回答，从最多被选到最少被选依次排列后，帅气英俊身材好、才智过人、温柔体贴位列前三。这两者可以说是互相呼应、互为映证。关于排名第一的"帅气英俊身材好"这一点，此处则已无须过多论证。最受观众喜爱的浪漫剧男性角色 TOP 30 中，没有一个角色的演员不是公认的英俊男演员，包括杨洋、钟汉良、王鹤棣、李现、胡歌、霍建华、吴磊等，

甚至连身高都已达到了平均一米八。

不同类型的理想恋人与多元男性气质

在这些普遍的共性之外,根据其职业、个性和与恋人相处方式的不同,这些男性角色还可以进一步被归为不同的类型。在现代剧中,最近比较流行的包括"霸总""治愈系恋人""理想主义者""年下奶狗"等类型。

社会地位高且多金的"霸道总裁"作为能够拯救"灰姑娘"的"王子",是浪漫剧中存在时间最长也是数量最多的男主角类型,因其过于自信、常主动帮女主角安排事情而带有"霸道"属性,具主导性男性气质。

目前在榜上且具有代表性的"霸道总裁"包括《浪漫满屋》中的李英宰、《放羊的星星》里的仲天骐、《流星花园》中的道明寺等等。以道明寺为例,身为富二代的他长相英俊、孔武有力但个性霸道,全校的女生都喜欢他,而他偏偏喜欢上了出身穷人家庭的个性倔强又纯真善良的杉菜。两人的感情受到了家庭的阻挠,但在双方的坚持下两人最终修成了成果。

观照"霸道总裁"和"灰姑娘"这一对常见的角色关系,不难发现"霸道总裁"代表的就是康奈尔性别分析中的霸权式男性气质,所展现的特点是权威、有工作、孔武有力;被他们爱上的"灰姑娘"则是受强调的女性气质,她们具有性接受能力,温顺、从属。这对角色关系体现了父权制决定下的性别关系中的核心议题:男性对女性的支配。

但是这样的传统霸总的热度正在浪漫剧中缓缓下降。因为新的社会发展阶段中，女性经济地位的提升和女性意识的抬头，使得在感情中完全受支配的关系不再为女观众所青睐。观众在依旧希望获得一个高社会地位的伴侣的同时，希望这个伴侣不要强势地支配自己，而是要具有"温和"的特质。作为"从属性男性气质"特点的温和，成为"新男人"的必备品质。在近期崛起的甜宠剧中，温和、宠溺、懂得爱人，成为最受欢迎的男主角的特质之一。

"治愈系恋人"是另一类重要的男主角类型。《最好的我们》中的余淮、《你好旧时光》中的林杨、《爱情而已》中的宋三川、《想见你》中的李子维均是这样的角色。这些角色一般都正直善良、开朗随和，做事认真努力，对爱人用情专一。《仙剑奇侠传一》的男主角李逍遥便是不同于"霸总"的存在。他并没有强大的出身和背景，只是个普通渔村店小二，但是他乐观积极的心态和正直善良的品性也让这个角色显得十分讨喜。更重要的是，他在面对困难时总能勇往直前，在中了忘忧蛊、忘记女主角赵灵儿的情况下也依然守护着赵灵儿。李逍遥的扮演者胡歌本身优越的外形气质和演技是使得观众一直喜爱该角色的重要原因，但角色本身的魅力是其根本。

"治愈系恋人"带来的情感关系如同和风细雨，有一种波澜不惊的温暖。所谓"邻家哥哥"竹马类型一般都属于"治愈系恋人"，宠溺和爱护女主角，在任何有需要的时候站出来。"新男人"的特质，某种意义上是"霸道总裁"与"治愈系恋人"这两种类型的一种调和，保留了"霸道总裁"的权势和行事果

敢的特点，又加入了对女主角温和爱护的面向。

在此之外，最近几年在现代浪漫剧中出现了一种新的爱人类型"理想主义恋人"。以《亲爱的热爱的》为例，这是一部电竞题材甜宠剧，高冷的男主角韩商言是电竞圈的传说，曾是 solo 战队主力队员，拥有多个个人世界排名。退出电竞圈多年的他，在剧中作为第一投资人组建了 K&K 俱乐部，并带领俱乐部努力争夺世界冠军。在此过程中他被女主角佟年倒追，并展开了一段甜蜜的恋情。剧中的韩商言，英俊高冷，有经济实力也有专业能力，具有"霸总"的特点。但他与普通霸总不同的在于他的理想主义与爱国情怀——虽然从事的是别人看起来是娱乐的电竞事业，但也要让自己所擅长的事情成为为国争光的项目。在爱情没有出现之前，他的生活中只有俱乐部，没有节假日也不消遣，为了追逐梦想不遗余力，这样的设定让角色在爱情之余平添了许多魅力。

创业界的理想主义者，显然并不只有韩商言。《三分野》中的徐燕时，从第一集就参与到北斗发射试验中去，并且作为导航工程师立志为建设我国的全球导航卫星系统贡献自己的聪明才智。《去有风的地方》里的谢之遥，以前是创投公司经理并赚了很多钱，剧中他怀着建设家乡的理想，决心回到云苗村创业，开咖啡馆、做电商，希望通过建设乡村让年轻人留在本地工作，也让村里不再有留守儿童。

如果说前述男主角都是体制外的理想主义创业者，他们的创业方向也都契合了国家目前的发展方向，如国防事业、大众创业、振兴乡村等等，那么体制内的理想主义者也不再只以奋

斗者形象存在于现实主义主题剧中，而是进入了浪漫剧叙事。正如前文所述，《你是我的荣耀》中的于途作为国家事业单位的科研人员，献身国防事业，坚守航天理想并为之奋斗终身。《照亮你》中的消防员靳时川展现了中国消防员的风采，他的恋爱对象也是自己多年前在一次地震救援任务中救出来的女孩。未进入 TOP 30 名单但同属于理想主义者的浪漫剧男主角还包括《你是我的城池营垒》里勇敢坚强的特警精英邢克垒等。

"理想主义恋人"的出现，反映出国产浪漫剧对以往主要以商界为职场背景的故事设定的突破，也反映出原创浪漫故事对正向价值和家国情怀的趋近。某种意义上，这也是对之前引进的资本主义背景下日韩偶像剧的社会情景和情感模式的突破，对中国当代语境下何为理想恋人的新的创作。

如果说，以上三种男主角总体上仍是霸权式男性气质或改良后的霸权式男性气质，那么一种近年变得尤为显著的"姐弟恋"浪漫叙事中的"奶狗"形象，可以说是一扫之前的主导性男性气质，带来耳目一新的感觉。从 2001 年上映的中国首部"姐弟恋"题材电视剧《爱情密码》到 2023 年于央视八套播出的《爱情而已》，越来越多的"姐弟恋"题材国产电视剧突破了传统婚恋观念和两性刻板印象的重围，进入观众视野并引发社会讨论。从 2021 年的《下一站是幸福》开始，电视剧市场更是密集地供应"姐弟恋"故事，包括《我的时代，你的时代》《理智派生活》《我的邻居长不大》《假日暖洋洋》《良辰美景好时光》《不会恋爱的我们》《女士的法则》《炽道》《爱情应该有的样子》《爱的二八定律》《爱情而已》等等。其中《爱情而已》的主角

宋三川也登上了我们 TOP 30 的榜单。

"姐弟恋"顾名思义是女性和年纪小于自己的弟弟谈恋爱，在通俗网络用语中也被叫做"御姐"和"年下"或"年下小奶狗"。《下一站是幸福》中，在公司做到小中层的贺繁星在步入 32 岁后与小自己十岁的同事元宋开始了初恋，在克服了外界的阻碍后终于走到了一起。《理智派生活》中，秦岚扮演的沈若歆是 30 多岁的职业女精英，王鹤棣扮演的祁晓则是刚进入社会的大学生。祁晓在被沈若歆的理智冷静吸引后，不畏年龄和职位差距，勇敢追求沈若歆，在相处中对沈若歆细心呵护。《不会恋爱的我们》中，王子异出演的顾嘉心是一位成功商人的儿子，海外留学归来后被安排成为父亲公司得力女干将赵江月的助手，二人在工作中产生好感，彼此扶持，帮助对方实现了自己的职业梦想，并冲破年龄的障碍走到了一起。另外两部青春体育题材的"姐弟恋"电视剧中，《炽道》中的女主角是教练而男主角是田径运动员，《爱情而已》中的男主角是转换赛道从打羽毛球换成打网球的宋三川，女主角是他加入的俱乐部的经理。在这两部电视剧中，男主角都走到了竞技体育的高点，以运动成绩回报了这段彼此增益的爱情。

以上"姐弟恋"的职场空间设定，十分贴近当下普通"大龄"女青年的生活。此类剧中的女主角通常都具有新女性特质，受过良好教育，拥有较优渥的家庭背景和一份高调的工作，具有较好的社会地位。因对职业的追求而工作不辍的女性，往往已经在职业生涯中取得了一定的成就，但又遇到瓶颈或面临转型，同时也错过了一些情感的机会，尚未有过恋爱经历或者在

当下没有稳定的恋情。这个时候"弟弟"的出现,不但给女主角带来新的职业转折和职业成就,也带来少年人才有的纯真的情感体验。对于早已实现经济独立的当代女性而言,并不需要依附某个"霸总"来获得社会资源和经济资源,更不需要"霸总"对自己的管头管脚,她们需要的是来自爱人的情绪价值,获得对自己的追求目标和努力的肯定,让自己受挫的心得到安抚。"姐弟恋"中的男主角完美符合这一需求,他们因为年纪小而对工作能力很强的年长女主角存在欣赏和崇拜,也正是这种欣赏使得他们被女主角所吸引。一旦确定自己的心意,他们就会展开情感上的"猛攻"。这种不顾世俗眼光、带有青春气息的热情正是"弟弟"系男主角的优点所在。在获得情感的回应后,他们往往对恋人温柔、体贴,倾其所有,不仅不会大男子主义,还会与给女主角制造障碍的人进行"明目张胆"的对抗。

为了衬托这些"弟弟"系男友的优点,剧中男二号通常作为"情敌"出现,一般与女主角同龄或者年长,且多为事业有成、成熟稳重的精英男,因此可以在能力、职业、教育等多方面压制"年下男"。而男二号最终在爱情战争中"溃败",要么是因为不如男主角主动,要么是因为有私心,不能始终把女主角的需要放在第一位,也因此在情感的付出程度上败给了对手。

"姐弟恋"中的"奶狗",混合了阿尔法男和贝塔男的特点。在社会领域中,他可以年轻,但依旧是年轻人中的佼佼者,要么专业能力或工作能力强,要么家庭富裕社会阶层高,可以在发展上受挫,但绝对不能是"废柴"。但在私人领域中,其情感方式和传统"霸总"不同。他不会干涉女主角的生活和事业安

排，自带"治愈"属性，永远支持女主角的选择，并且在言语行动上有蓬勃的少年气，年轻英俊的面容带来与年长男性全然不同的审美。这类形象的流行，使我们窥见当代职业女性对理想男性的想象和情感期待——其实并没有放弃任何标准，标准也并未下行，而是希望男性在有能力有实力的前提具有新的情感和相貌特质。

在古装和仙侠剧中，大部分男主角也可以被归为"霸总"和"治愈系恋人"类型。但在近年的发展中还出现了一些特定的类型，包括"清冷上仙""魔界疯狗"和"体制内阎王"。

在榜单中的代表性"清冷上仙"包括夜华、白子画和东华帝君。他们年龄不详，但动辄已活了千万年，甚至如东华帝君这般与天地同寿。因为是神君或上仙，故而看不出年龄，依旧有着英俊的外表和挺拔的身姿。因其地位高贵、能力强大又无欲无求，他们通常浑身散发着清冷之气，少言寡语，对身边仰慕他们的众仙子不闻不顾，简言之缺乏人气。这样的上仙形象，其核心要义便是具有"禁欲感"，也即理性有余而感性不足。前期越冷淡越无求，才能让他在遇到女主角后的"情不知所起一往情深"显得对比格外强烈。上仙往往爱上了不该爱的人，例如白子画爱上了自己的女徒弟同时也是天煞孤星的妖神花千骨；但也正是如此，这种深爱才会达到物理意义上而非比喻意义上的地动山摇、撼人心神的程度。所以"清冷上仙"的设定其实是在强调情之难得与情之唯一，哪怕这种千万年来守身如玉的设定十分荒谬，总仍有不少观众被深深感动。

与"清冷上仙"处于敌对面的魔尊，在一般的仙侠剧中常

会被设定为反派，但也有仙侠剧反以魔尊为男主角，比如《苍兰诀》中的男主角东方青苍和《长月烬明》里的男主角澹台烬。但观众最早为魔界情种掬一把同情泪，还是在2015年播出的《花千骨》。《花千骨》中的配角杀阡陌拥有六界第一美男子的称号，一头长发，其绝世美貌男女莫辨。他对女主角花千骨细心爱护，不求回报，有求必应，屡屡出手救她的性命，甚至为了花千骨对抗整个仙界，当得上"魔界疯狗"的称号。魔尊的角色魅力不仅在于可以与仙界一较高下的强大的战斗能力和气场，还在于为了爱情可以毫不顾忌任何世间的规则，在这一点上做得比神仙们更彻底。例如，《苍兰诀》中的东方青苍原本断情绝爱，但机缘巧合之下逐渐喜欢上了女主角小兰花，当他确认了自己的心意便愿意为了她付出所有。相比之下，男二长珩仙君明明同样喜爱小兰花，却因为有着自己的婚约和重要责任而把苍生大义置于女主角之上。也即，长珩仙君可以为了三界生而让女主角死，但东方青苍可以让全世界为女主陪葬。这样强烈的反差让观众感受到了东方青苍的专一和深情，认为这样的魔头才是全世界对女主角最好的人。

与"魔界疯狗"非常相似的一种人设是"体制内阎王"，也即效命于某架空朝廷的武将或特务机构头子，人物较为沉默寡言，武力值超群且行动力强，对待敌对势力或者被镇压的一方可谓心狠手辣，但会不遗余力地动用自己的所有资源去保护自己喜欢的人。这个角色在近年才出现，比较有影响力的包括《锦衣之下》中的陆绎、《星汉灿烂》里的少年将军凌不疑、《一念关山》中的宁远舟和《惜花芷》中的顾晏惜，其中凌不疑进

入了 TOP 30 的榜单。2021 年的《锦衣之下》率先将这种男主角类型推到了观众面前。从剧名就可以看出主角陆绎是锦衣卫，身为锦衣卫，陆绎行事作风冷酷，被女主人公袁今夏称作"陆阎王"。然而这样的"体制内阎王"，因为喜欢上了今夏而不顾一切舍命相救，又为了要给今夏一个交代而将自己送入诏狱，属于狠起来连自己的命都不要的类型。《一念关山》中的宁远舟也是差不多同样的身份，身为梧国六道堂堂主，实为本国特务机关头子。《惜花芷》中的顾晏惜身为凌王世子也受皇命成为了皇帝鹰犬特务机构七宿司的司使。

无论是锦衣卫、六道堂还是七宿司，都是一个直接受皇帝命令的特务机构，可以秘密监控满朝文武，搜集各种情报，可以先斩后奏直接处置文武大员，超级强力又不受百官监督。这样的机构头目是不折不扣的朝廷鹰犬，放在传统的武侠小说里都是最令名门正派胆寒的反派。但是在近几年的浪漫剧中，这样的设定变得多见，并且用来增加男主角与女主角之间的差异性与张力，以便增加故事中的冲突性情节，也用来增强男主角的权力，成为一种叙事机器，推动剧情发展的爽感之路。

参考文献

安东尼·吉登斯，2003，《社会学》（第 4 版），北京：北京大学出版社。
蒋旭玲、吕厚超，2012，《男性气质：理论基础、研究取向和相关研究领域》，《心理科学进展》，第 7 期。

Benwell, B. 2003. *Masculinity and Men's Lifestyle Magazines*. Oxford: Blackwell Publishing.

Beynon, J. 2002. *Masculinities and Culture*. Maidenhead: Open University Press.

Boyle, E. & Brayton, S. 2012. "Ageing Masculinities and 'Muscle Work' in Hollywood Action Film", *Men and Masculinities*, 15(5): 468–485.

Brown, J. A. 2002. "The Tortures of Mel Gibson", *Men and Masculinities*, 5(2): 123–143.

Burn, S. M. & Ward, A. Z. 2005. "Men's Conformity to Traditional Masculinity and Relationship Satisfaction", *Psychology of Men & Masculinity*, 6(4): 254–263.

Ceulemans, M. & Fauconnier, G. 1979. *Mass Media*. UNESCO.

Chapman, R. & Rutherford, J. 1988. *Male Order: Unwrapping Masculinity* London: Lawrencew & Wishart Ltd.

Connell, R. W. 1995. *Masculinities*. Berkeley and Los Angeles: University of California Press.

Connell, R. W. & Messerschmidt, J. W. 2005."Hegemonic Masculinity: Rethinking the Concept", *Gender & Society*, 19(6): 829–859.

Craig, S. 1992. *Men, masculinity, and the Media*. Thousand Oaks, CA: Sage.

Elasmar, M., Hasegawa, K. & Brain, M., 1999. "The Portrayal of Women in U.S. Prime Time Television", *Journal of Broadcasting & Electronic Media*, 43(1): 20–34.

Ferguson, M. 1983. *Forever Feminine: Women's Magazines and the Cult of Femininity*. London: Heinemann Educational Books Ltd.

Gamman, L. & Marshment, M. 1989. *The Female Gaze: Women as Viewers of Popular Culture*. Real Comet Pr.

Gill, R. 2007. *Gender and the media*. Cambridge: Polity Press.

Gunter, B. 1995. *Television and Gender Representation*. London: John Libbey and Co. Ltd.

Hall, S., Hobson, D. & Lowe, A. et al. 1980. *Culture, Media, Language*.

London: Routledge.

Hammer, J. H., Heath, P. J. & Vogel, D. L. 2018. "Fate of the total score: Dimensionality of the Conformity to Masculine Norms Inventory-46 (CMNI-46)", *Psychology of Men & Masculinity*, 19(4): 645–651.

Hoberman, J. M. 1997. *Darwin's athletes: how sport has damaged Black America and preserved the myth of race*. Boston, Mass. : Houghton Mifflin Co.

Jeffords, S. 1993. *Hard bodies: Hollywood masculinity in the Reagan era*. New Brunswick, N.J. : Rutgers University Press.

Kellner, D. 2008. *Guys and Guns Amok: Domestic Terrorism and School Shootings from the Oklahoma City Bombing to the Virginia Tech Massacre*. Boulder, Colorado: Paradigm Press.

Kimmel, M. S. & Messner, M. A., 2004. *Introduction, Men's Lives*. Beijing, China: Person Education and Peking University Press.

Komlenac, N., Eggenberger. L. & Walther, A., et al. 2023. "Measurement invariance and psychometric properties of a German-language Conformity to Masculine Norms Inventory among cisgender sexual minority and heterosexually identified women and men", *Psychology of Men & Masculinities*, 24(3): 248–260.

Lazar, M. M. 2000. "Gender, Discourse and Semiotics: The Politics of Parenthood Representations", *Discourse & Society*, 11(3): 373 -400.

Mahalik, J. R., Burns, S. M., Syzdek, M. 2007. "Masculinity and perceived normative health behaviors as predictors of men's health behaviors", *Social Science & Medicine*, 64(11): 2201–2209.

Mendes, K. & Carter, C. 2008. "Feminist and Gender Media Studies: A Critical Overview", *Sociology Compass,* 2(6): 1701–1718.

Parent, M. C. & Moradi, B. 2011."An abbreviated tool for assessing conformity to masculine norms: Psychometric properties of the Conformity to Masculine Norms Inventory-46", *Psychology of Men & Masculinity*, 12(4): 339–353.

Podoshen, J. S., Li, L. & Zhang, J. 2011."Materialism and conspicuous

consumption in China: a cross-cultural examination". *International Journal of Consumer Studies*, 35(1): 17–25.

Terman, L. M. & Miles, C. C. 1936. *Sex and Personality: Studies in masculinity and femininity*. London: McGraw-Hill.

Tuchman, G., Daniels, A. K. & Benét J. 1978. *Hearth and Home*. New York: Oxford University Press.

Whipple, T. W. & Courtney, A. E. 1980. "How to portray women in television commercials", *Journal of Advertising Research*, 20: 53–59.

Whorley, M. R. & Addis, M. E. 2006. "Ten Years of Psychological Research on Men and Masculinity in the United States: Dominant Methodological Trends", *Sex Roles*, 55(9–10): 649–658.

Yan, Y. 2009. *The Individualization of Chinese Society*. Oxford: Berg.

Zeglin, R. J. 2016. "Portrayals of Masculinity in 'Guy Movies'", *The Journal of Men's Studies*, 24(1): 42–59.

第九章

身体、欲望与贞洁

第九章　身体、欲望与贞洁

2022年6月,"双洁"一词因热播剧《梦华录》上了热搜,由此引发大众对"双洁"的讨论。

"双洁"是源自网络小说的一个概念。狭义的双洁是指小说中将要建立爱情关系的主角双方在与对方恋爱前保持精神和肉体的双重贞洁;广义的"双洁"则是指主角可以有恋爱关系,但是并未与前任有性行为。换言之,狭义的"双洁"强调精神与肉体在爱情中的唯一性,广义的"双洁"则更侧重身体在双方关系中的唯一性。尽管电视剧《梦华录》中的"双洁"是指身体的贞洁,但如今网络小说中"双洁"标签指向的是狭义层面的贞洁。

早期的双洁在网络小说只是作为一种小众分类存在,作者会在文案中写明"双洁",以方便读者针对性阅读。这种方式也符合网络小说市场的精细化分类现象。但随着读者对主角双方以及二人间的感情要求越来越高,"双洁"逐渐成为言情类小说基本的创作原则,"非双洁"的小说则会在文案中写明"非双洁,介意勿入",没有标明的则会被默认为"双洁"。一旦有读者发现未说明"非双洁"的小说中主角有一方"不洁",会直接差评弃文,并在评论区吐槽作者"欺骗读者"。

从标明"双洁"到默认"双洁"，能够在一定意义上看出读者爱情观、贞操观的变化，这种变化也出现在了由网络小说改编而成的影视剧中。习惯了男女主角情感与身体唯一性的观众，将"双洁"视为爱情观看中的基本元素和原则，侧重于表现年轻男女爱情的浪漫剧也就自然沿用了这一设定。

在当代浪漫剧中，主角们在遇到对方之前往往从未有过恋情，即便有过恋爱经历，也依然保持着处子之身，直至与主角相遇相恋。而那些有过恋爱经历的主角们，在与剧中真正的另一半产生恋情后，才会意识到过去的感情并不是"真爱"。浪漫剧用这样的方式论证了真爱的唯一性，而观众也倾向于认为主角双方情感与身体的纯洁是浪漫剧的基本条件，那些主角情感与性经历丰富的剧集只能算都市剧或伦理剧。

尽管此前的社会调查显示，性观念更具包容性，公众对婚前性行为更加包容，传统文化中的性观念糟粕在被日渐抛弃（徐安琪，2013），但在观看浪漫剧时，忠贞的观念依然发挥着重要作用。因此，极有必要讨论以下问题：浪漫剧体现了何种贞操观与婚恋观？观众对浪漫剧的贞操观期待背后是何种心理需求？浪漫剧的贞操观有着何种现实文化指涉？

本章以《来不及说我爱你》（民国军阀，虐恋，2010）、《千山暮雪》（当代都市，虐恋霸总，2011）、《何以笙箫默》（当代都市，甜虐，2015）、《三生三世十里桃花》（古装仙侠，虐恋，2017）、《香蜜沉沉烬如霜》（古装仙侠，虐恋，2018）、《亲爱的，热爱的》（当代都市，甜宠，2019）、《梦华录》（古装，甜虐，2022）等7部不同时期、不同背景、不同分类且话题度、收视

率与网络播放量均居于前列的电视剧为例,讨论浪漫剧中贞操与婚恋观,进而分析年轻观众在亲密关系中的性爱期待与标准。

灵肉合一:理想的爱情观

浪漫剧中,男女主角的性关系与他们的情感关系密切相关,男女主角只会与对方发生关系,且以此来证明他们的爱情是真爱。换言之,浪漫剧体现了灵肉合一的爱情观。

灵肉合一的爱情观产生广泛影响是在五四以后。"五四"一代的知识分子"以'自我'为依托,以'伦理革命'为手段",构建出了一套"以自由、平等、灵肉合一为原则的现代爱情话语"(冯妮,2014)。

"恋爱"观念传入中国时,更多是被理解为纯精神、纯感情的交流。与如今所说的"柏拉图式恋爱"相同,当时的"恋爱"也是指向排斥肉欲、追求灵魂共振的"精神恋爱"。"五四"以后,随着恋爱自由观念的广泛传播,恋爱中"灵"(爱情)与"肉"(性欲)的关系问题开始受到重视,在性解放思潮与现代性爱观念的冲击下,人们对于恋爱的认识从最初的重"灵"轻"肉",逐渐发展到主张"灵肉合一"。

在"灵肉合一"的爱情观中,爱情与性欲被认为是统一的,性依附于爱情存在。现代浪漫剧在男女主角情感关系设定中基本沿用了这一爱情观,实现了男女主角爱情与性的统一,而男女主角的爱情也因这种统一实现了永恒。这种性对爱情的依附也延续了"五四"以后知识分子提出的"爱情依附型"贞操观,

即,"贞操不再依附于身体,而是依附于爱情而存在","不得与没有爱情的异性发生性行为,否则即为失贞"(余华林,2020)。在浪漫剧中,会与女主角发生性行为的只会是男主角,因为男女主角间才是真正的爱情。

《来不及说我爱你》中,女主角尹静琬原本与青梅竹马许建璋定了亲,按照原定的轨迹,两人会结婚生子,度过安稳的一生。但尹静琬在与年轻军阀慕容沣的相处中爱上了慕容沣。虽然几次尝试放下慕容沣、继续与许建璋的婚约,但强烈、浪漫的爱情最终征服了尹静琬,让她选择在与许建璋的婚礼当日逃婚,并在之后与慕容沣在将士们的见证下结婚。尹静琬虽与许建璋有过婚约,但在剧中,二人并无过多身体接触,而尹静琬与慕容沣,在还未确定关系时就已有过几次让观众印象深刻的吻戏。尽管最初的吻戏只是因为躲避敌人追杀的慕容沣需要用这种方式获得掩护,但在观众眼中,男女主角有亲密戏非常正常——哪怕二人此时并未确立关系,因为在浪漫剧中,一旦女主角与一个人发生亲密关系,那么这个人极有可能是男主角,而女主最终会爱上他,实现某种灵肉合一。

《千山暮雪》同样沿袭了浪漫剧"女主失身的那个人就是男主角"的传统。男主角莫绍谦为了报复女主角童雪,囚禁并包养了童雪。童雪认为哪怕与莫绍谦发生了一次次关系,但她也绝对不会爱上莫绍谦,并将其作为"折磨"莫绍谦的"武器"。但当误会解开,莫绍谦同意放她离开后,她才意识到自己早已爱上莫绍谦。

在这两部剧中,男女主角均是通过先有亲密行为,让观众

意识到两人会有情感关系，再让二人在相处中产生爱情。尽管这看似有别于"不得与没有爱情的异性发生性行为"的准则，但在浪漫剧中，"没有爱情的异性"指向的是男女配角，且男女主角最终还是会产生爱情，所以依然实现了某种性与爱情的统一。

《亲爱的热爱的》中男女主角则是先有爱情，后发生性行为。女主角佟年对男主角韩商言一见钟情后，开始主动靠近并追求韩商言。韩商言在一开始只将佟年视作"小孩"，在渐渐被单纯、勇敢的佟年吸引、决定与佟年在一起后却被佟年妈妈"棒打鸳鸯"。只是两人均放不下彼此间的感情，最终在韩商言的努力下，佟年妈妈终于认可了两人的爱情，而两人也是在韩商言求婚后才发生性行为。与近几年流行的许多甜宠剧相同，《亲爱的热爱的》中明确说明男主角是女主角的初恋，而男主角虽在年龄上大一些，但剧中并未提及他此前的感情经历，甚至多次通过配角之口强调男主角没有与女孩子相处的经验、男主角总是拒人于千里之外，以此说明女主角的独特之处，以及两人爱情的唯一性。

随着观众对浪漫剧男女主角情感唯一性的要求不断变高，侧重于展现男女主角甜蜜爱情关系的甜宠剧大多采用"初恋是你，余生是你"的设定，用唯一论证浪漫爱情的完美。其他类型的浪漫剧并不会都强调男女主角是初恋，但依然会用爱情与性统一的方式表明男女主角爱情的特别之处，以此表达灵肉合一的爱情观。

男女平等的贞操观

"双洁"作为浪漫剧的重要特点,指向的是男女主角均保有贞操,以平等的贞操观表现男女主角爱情的唯一性。

在传统社会,贞操是指女性不失身或从一而终的操守,分为寡妇守节、烈妇殉夫、贞女守节、烈女殉夫四种,是一种针对女性实行的单方面的性禁锢。而近代中国知识分子通过"伦理觉悟""道德革命"的主张,将性道德变革作为道德革命的一部分。这些知识分子指出,中国传统的性道德经历了由开放自然到逐步僵化乃至严苛残酷的过程,甚至最后发展为对生命的漠视与戕害,具有蒙昧主义、禁欲主义和男权中心主义的特点。在此基础上,他们提出了现代性道德,主要体现在四个方面:(1)倡导性自然观,肯定性的正当合理;(2)批判传统性道德的禁欲和愚昧,主张性解放,宣传性科学;(3)反对包办婚姻,提倡恋爱和婚姻自由;(4)抨击封建贞操,强调女性作为人的性权利(李桂梅、柳柳,2021)。

近代知识分子对性道德的构建对中国后来的性观念乃至性别平等奠定了重要基础,女性被视为"人",她们的"性"也终于被发现并获得了某种认可。而女性作为"人"的一面是通过新式道德观实现的,即,(1)"节烈"绝不道德;(2)守节与否取决于个人的自由意志;(3)夫妻在维持贞操上是平等的;(4)提倡新式贞操观;(5)彻底摒弃封建"节烈"观(梁景和,1998)。显然,在这种新式道德观里,贞操观是重要组成部分。

1918年5月,《新青年》刊载周作人所译日本作家与谢野

晶子的《贞操论》，拉开对封建贞操观批判的序幕。与谢野晶子认为贞操观是一种虚伪的道德伦理观，在分别论述精神贞操、身体贞操、灵肉一致的贞操观的不合理之处后明确指出"我对于贞操，不当他是道德，只是一种趣味，一种信仰，一种洁癖"（与谢野晶子，1918）。随后，《妇女杂志》《新女性》《申报》《大公报》《生活周刊》等报刊在二三十年代持续就贞操问题展开讨论，进而以新的诠释路径赋予贞操以新的内涵。尽管在贞操的具体内涵上，新文化人各有观点，但基本都支持科学贞操观，认为贞操应以两性的爱情为基础，不应以道德为出发点，而应以男女的自由意志为出发点，且应该是男女双方平等遵守的（李桂梅、陈俐，2013）。

而到了三十年代，婚姻中男女平等的贞操观念被写入法律，夫妻双方都需要保证对彼此身体的忠诚。

20世纪五六十年代，女性地位不断提升，也有了更多发展自己的机会。但贞操观念非但没有减弱，反而更显凌厉，虽然女性可以改嫁，但男女性行为被严格限定在夫妻关系之内，绝不允许任何婚外性关系，婚前性行为"将男女性关系的纯洁度，尤其是未婚女性的性纯洁度再次提高到空前位置。从公检法到个人所在单位，从社会到个人，随时都在捍卫贞操的神圣"（刘玉霞，2007：48）。再到20世纪80年代之后，传统贞操观念受到冲击，性解放自由自五四之后再次受到年轻人追捧，尤其在西方思想的影响下，年轻人信奉恋爱自由、婚姻自主，性行为同样是个人行为，不该受到社会束缚。如同西方第二波女性主义运动之后的性解放运动，这一时期中国的性解放中也不

乏过激之举，但总体而言，这一时期的性解放观念对社会尤其是年轻人的思想解放产生了重要影响。

梳理中国贞操观念的变迁会发现，婚前严守贞操的要求依然存在，所不同的是双重标准被弱化，即对男性也同样具有约束力。从已有的数据统计来看，未婚青年中肯定贞操价值的多于否定者，但大多数青年反对贞操要求的双重标准（徐安琪，2003），但在现实生活中，许多男性依然习惯站在传统文化立场上维护既得利益，不约束自己的婚前性行为但仍期望对方保持贞洁（李煜、徐安琪，2004）。换言之，尽管在观念上越来越多人反对贞操的双重标准，但现实中，贞操观念对女性的束缚更大。

在这样的现实语境下，浪漫剧主流观众对男女主角提出平等的贞操观，认为男主角也应当像女主角一样保持肉体的纯洁，是一种对男女平等追求的体现。

《千山暮雪》中，莫绍谦虽然已婚十年，但在新婚之夜，因为妻子慕咏飞尖酸刻薄的谩骂，二人彻底分居。此后十年间，二人从未发生性关系，无论慕咏飞用何种方式，都未能打动莫绍谦，两人的婚姻始终处于名存实亡的状态。因此，从观众的角度来看，哪怕莫绍谦已婚，童雪只是"养"在外面的"第三者"，但莫绍谦的心中只有一见钟情的童雪，且只与童雪有过性行为，而童雪虽然曾经有过喜欢的人，但自始至终只同莫绍谦发生过性关系。这样的设定保证了男女主角间的性爱只属于彼此，两人均保有身体上的唯一性。

同样有过婚姻经历的还有《何以笙箫默》中的女主角赵默

笙。赵默笙因生活所迫在美国与男配应晖结婚，但这段婚姻同样只是名义上的，赵默笙并未与应晖发生关系，心中也自始至终只有何以琛。哪怕应晖在意识到自己喜欢赵默笙后，多次在情感和身体上试探赵默笙，赵默笙依然不为所动。在国内苦苦等待的何以琛在这七年里也从未有过女朋友，面对追求者，以"不将就"的心态明确拒绝，并最终等回了赵默笙。在剧中，赵默笙看清自己的心意后向何以琛示好，何以琛却以"你凭什么认为我何以琛会要一个离过婚的女人"的说辞拒绝了赵默笙，但第二天，何以琛又直接拉着赵默笙去民政局领了结婚证。在二人结婚后，何以琛曾对赵默笙的已婚表现过强烈的嫉妒，甚至不愿听任何与应晖有关的事情。但在发现赵默笙依然是处子之身后，彻底明白了赵默笙的心意，这才认真听赵默笙讲述她在美国的事情，二人的心结彻底打开，此后的生活便只剩幸福。在这段破镜重圆的故事中，何以琛"不将就"对观众而言是极为动人的爱情宣言，但这一切建立在赵默笙在情感与肉体中保持同等忠贞之上。假如赵默笙的婚姻是事实婚姻，那她就会被判定为"配不上"何以琛，何以琛需要放下执念再开始一段真正意义上的纯洁爱情，因为在浪漫剧中，身体的忠贞是表达爱情唯一性最重要的方式。

在《梦华录》中，女主角赵盼儿虽因父罪没入官妓，但洁身自好，凭借智慧保住了清白。后来与未婚夫欧阳旭交往三载，却也发乎情止乎礼，并未与之发生性关系。男主角顾千帆作为皇城司副使，文武双全，名声在外，但在与赵盼儿相爱前，从未有过其他女子，更没有随便恋爱。赵盼儿与顾千帆在确认

彼此心意时，分别坦白了过去的情感经历，以证明对方在自己心中的唯一性。尽管许多人批评这样的"双洁"没必要且不合理——男女主角的身份和经历在现实中保持身体贞洁的可能性并不大，但对《梦华录》剧粉来说，这样的强调很有不一样，因为观众也能从中看出赵盼儿对顾千帆与对欧阳旭的不同，这样的不同源于真爱的唯一性，也即，顾千帆才是唯一的真爱。

"双洁"在一定程度上对抗了传统异性恋爱情叙事中对男女双方不同的情感与性道德标准，这具有一定的进步意义。在西方浪漫小说中，男性往往具有丰富的情感与性经历，这是凸显其男性气质与身份的加分项，而女性的道德品性则是由她们在情感与性上的一无所知体现的。在这段关系中，男性始终是主导者，在爱情与性上引导女性成长。哪怕是在早期的网络文学中，女主角应该保持贞操，以等待值得爱的人出现，因为坚守专一的性是完美爱情的基础，而男主角只需在爱上女主角后保持守身如玉，此前有过性经验也无妨。这种男女不对等的贞洁观随着"双洁"观念的深入人心受到了冲击。

爱情、性与婚姻统一的婚恋观

在浪漫剧中，灵肉合一的爱情通过婚姻实现了某种永恒，背后是一种爱情、性与婚姻统一的婚恋观。这既是对父权制下婚姻制度的一种维护，也是对女性欲望的合理化。

吉登斯（2001）认为，"性是一种社会建构，它在权力的领域内活动，它不仅仅是一套或许找到或许没找到直接释放的

生物刺激"（32）。但对女性而言，在过去的上千年间，性是一个羞于启齿的话题。孙慧玲（2011）在总结中国古代贞洁观后指出，"对女性贞洁的道德要求已经是统治者涉及的国家意识形态中的重要内容。贞洁观念是一种专门为女性设计、只对约束女性才有效的片面道德观"（112），尽管随着新文化运动以来的思想解放，贞洁观不再成为意识形态层面的强制规定，但对很多人来说，"女人的美德依次是贞洁和忠实"（布尔迪厄，2021：71），在这种社会文化之下，女性的性爱依然是处于一种被压制的状态，而爱情为基础的婚姻是合理化女性的性欲的最佳途径。在浪漫剧中，婚姻往往是爱情的最佳归宿，男女主角间的性，不仅有爱情作为基础，还有婚姻作为保障，这也使得两人间的所有亲密行为对观众而言都是可接受的。

《三生三世十里桃花》中，女主角白浅在封印擎苍时，被封法力、记忆与容貌并跌落凡间成为凡人素素。也是在这个期间，救下了受伤后化身为小黑蛇的男主角夜华，两人在凡间相恋后拜了天地成为夫妻。没想到身为天宫太子的夜华不得不回到天宫，怀有身孕的素素也随之被带回天宫。在天宫，爱慕夜华的天妃素锦屡次陷害素素，并让素素对夜华的感情产生怀疑。产子后，伤心欲绝的素素跳下诛仙台，在诛仙台的戾气中破解了封印，恢复了容貌与记忆。三百年后，夜华与饮下忘情酒后失去记忆的白浅重逢，在认出白浅就是凡人素素后夜华主动拉近与白浅的距离并表示愿意完成早就定下的婚约。换言之，夜华愿意履行婚约的前提是对方是白浅，也即素素。白浅与夜华在经历相恋、恢复记忆、生死离别后，终于再续前缘，并在该系

列续集《三生三世枕上书》中完成大婚。夜华与白浅无论是在凡间还是在天宫结下了姻缘，二人的孩子也是在结为夫妻后出生，这样的设定符合浪漫剧男女主角终成眷属的设定。而女配角素锦虽费尽心机成为夜华的侧妃，但无论是在夜华眼里还是观众心里，她从未是夜华的妻子，两人间既不存在爱情也没有夫妻情分。

但当婚约发生在男女主角与配角之间时，往往不会成立。《香蜜沉沉烬如霜》中，女主角锦觅与男配角润玉有婚约，但锦觅心中爱的一直是男主角旭凤，锦觅与润玉的婚约便自始至终都未真正作数。即便锦觅同意与润玉大婚，也只是出于要报杀父之仇的心理，大婚仪式还未结束时，旭凤前来抢亲，锦觅在杀了旭凤之后便吐出了陨丹，陷入昏迷。锦觅与润玉的第二次大婚是在锦觅意识到与旭凤复合无望下的无奈之举，但在大婚前夕，锦觅发现润玉隐瞒的真相，逃离天宫后又在阴差阳错中与旭凤拜了天地、完成婚礼仪式。从婚礼的完整度来看，锦觅只与旭凤完成仪式结为了夫妻，而与润玉的婚约最终还是没能成立。不仅如此，哪怕是在不懂情爱且确定与润玉的婚约之时，锦觅也只与旭凤有过亲密行为，确保剧中男女主角情感与身体的唯一性。

综合来看，在浪漫剧男女主角可能与他人有过婚约或者法律层面的婚姻关系（如《来不及说我爱你》《千山暮雪》《何以笙箫默》《香蜜沉沉烬如霜》），但无论是在当事人眼中，还是观众心里，男女主角的丈夫／妻子只有彼此一人。在这里，爱情是婚姻的基础与前提，在没有爱情时，婚姻只是一种无法被观众

认可的形式。浪漫剧观众想要看到且唯一认可的是男女主角间的婚姻，因为只有他们之间才是真正的爱情。

观众对浪漫剧男女主角婚姻的认可也使得男女主角间的所有亲密行为获得了合法性，这里的亲密行为不仅指性行为，也包括拥抱、亲吻等其他形式的亲密。

拉德威（2020）在提及浪漫小说中的性描写时指出女性的性欲"注重触觉、言语、亲密、温柔和过程，而且在某种程度上倾向于一夫一妻制"，这源于一种女性的生理倾向（biological predisposition）和"通过教化而形成的社会强化"（88），事实上，"理想的浪漫小说并非禁绝女性的情欲"，只是需要借助男性的霸道和主动，男性被唤醒后，"女人就能热烈地对他予以回应"（185）。浪漫剧同样如此，无论是剧中的女主角还是观看浪漫剧的女观众，都期待男女主角间自然而然发生亲密行为，这样既不损害女主角的道德与忠贞形象，又能使其欲望合理释放。

浪漫剧通过浪漫爱情营造的情感乌托邦，让观众在男女主角纯洁爱情以及拥抱、亲吻的亲密行为中享受一个个爱情美梦。在这些粉红泡泡中，男女主角坚守着对彼此的爱情，从肉体到灵魂都献给了这场爱情，这种满足"唯一性"的爱情与主角们的亲密行为，能够让女性观众放心沉浸在其中，用一种隐蔽的方式直面自己的欲望。而浪漫剧中建立在男女主角婚姻承诺中的亲密行为，又使得观众相信爱情、性与婚姻统一的完满婚姻是有可能实现的。

在中国社会中，"从一而终""终身相许""百年好合""白头到老"是美满婚姻的最高理想。翟学伟（2017）认为，西方

是爱情婚姻，中国是缘分婚姻，"爱情婚姻是指由个体的自主性与彼此的吸引力所建立的夫妻关系，所谓缘分婚姻是指由外在的天然性所构成的般配而建立的夫妻关系"（144），爱情婚姻指向的是一种富有激情的亲密关系与情感起伏的生活，而缘分婚姻则相对平静的亲密关系与安稳度日的生活。如今的年轻人已然相信爱情是婚姻的基础，但也同样追求"终身相许"、"白头到老"的婚姻，而浪漫剧中男女主角的爱情也在一定意义上迎合了年轻人的这种婚姻观，即由爱情缔结亲密关系，婚后则表现出缘分婚姻中追求永久性的特质。

浪漫剧中，男女主角的爱情始于二人的内在冲动与情感偏好，哪怕是一些有婚约这种固定关系作为一种保障，也依然需要个人的内在魅力作为前提。在建立起激情浪漫的亲密关系后，男女主角在真正意义上步入婚姻，但两人的婚姻既不是传统意义上用加法才能维系下去的西方式的爱情生活，也不是用减法达成的中国传统的缘分婚姻，而是一种永久性充满激情、冒险与爱欲的理想婚姻。换言之，在浪漫剧中，爱情、性与婚姻是永久统一的。

近几年，也有许多浪漫剧会在剧中呈现男女主角婚后的生活，而男女主角的爱情也并未因婚姻陷入平淡、松弛，相反，依然保留着恋爱中的激情与甜蜜。这样的设定既满足了观众对甜蜜爱情的想象，也迎合了女性对建立在爱情基础上、具有稳定性永久性的浪漫、激情婚姻的期待。可能也是因为如此，许多观众尤其是女性观众，在观看浪漫剧后更不愿在爱情与婚姻中将就。她们相信完美的婚姻存在，只是还需再耐心等待。

参考文献：

徐安琪，2013，《家庭价值观的变迁特征探析》，《中州学刊》，第 4 期。

冯妮，2014，《"五四"现代爱情观念的确立与启蒙思想的限度》，《中南大学学报》（社会科学版），第 3 期。

余华林，2020，《20 世纪二三十年代知识界对贞操的现代诠释》，《近代史研究》，第 3 期。

余华林，2009，《现代性爱观念与民国时期的非婚同居问题》，《首都师范大学学报》（社会科学版），第 1 期。

李桂梅，柳柳，2021，《论近代中国知识分子性道德观的建构》，《伦理学研究》，第 5 期。

梁景和，1998，《五四时期思想界对"贞操观"的批判》，《首都师范大学学报》（社会科学版），第 2 期。

李桂梅，陈俐，2013，《试论五四时期中国女性道德观念嬗变及其启示》，《伦理学研究》，第 6 期。

与谢野晶子，1918，《贞操论》，周作人译，《新青年》，第四卷第五号。

刘玉霞，2007，《中国当代言情小说女性原型研究》，苏州：苏州大学。

蔼理士，1997，《性心理学》，潘光旦译注，北京：商务印书馆。

徐安琪，2003，《未婚青年性态度与性行为的最新报告》，《青年研究》，第 7 期。

李煜，徐安琪，2004，《择偶模式和性别偏好研究——西方理论和本土经验资料的解释》，《青年研究》，第 10 期。

安东尼·吉登斯，2001，《亲密关系的变革——现代社会中的性、爱和爱欲》，陈勇国，汪民安等译，北京：社会科学文献出版社。

孙慧玲，2011，《中国古代贞洁观新考辨》，哈尔滨：黑龙江大学。

皮埃尔·布尔迪厄，2021，《男性统治》，刘晖译，北京：中国人民大学出版社。

珍妮斯·A. 拉德威，2020，《阅读浪漫小说：女性、父权制和通俗文学》，胡淑陈译，南京：译林出版社。

翟学伟，2017，《爱情与姻缘：两种亲密关系的模式比较——关系向度上的理想型解释》，《社会学研究》，第 2 期。

结　语

　　研究浪漫剧，常常需要向学界同仁进行一番研究的正当性阐释。浪漫剧？爱情剧？偶像剧？什么，霸总和虐恋？听起来有点不够严肃。这也值得研究吗？

　　当然，这并不是现在才遇到的问题。早在20世纪80年代，当美国的女性主义学者公开自己对肥皂剧的研究兴趣时，也需要极大的勇气。哪怕这些研究丰富了世界范围内的文化研究，推动了后来新受众研究的发展，当学者们进行通俗文化研究时，仍只有持严肃的批判立场似乎才符合学术主流的旨趣。直到粉丝研究在美国兴起，学术界才开始从较为正面的角度讨论媒介消费的"愉悦"、受众的身份认同，但又难免因过分聚焦于对受众行为的解读和阐释而无暇顾及使其发生的结构性因素，从而招致学界的诟病。具体到浪漫剧的研究，不少人认为"卿卿我

我""风花雪月"的电视剧是不值得研究的。

但我们始终认为浪漫剧的生产与消费，以及浪漫剧的文本与叙事，是重要且严肃的学术议题。这不仅因为作为文化领域产物的浪漫剧，反映着社会的情感结构，集中体现着普通人的渴望与焦虑，因此，对浪漫剧的观看绝非仅是私领域内的个人过程，更是公领域内的社会过程。它的发展折射着文艺领域的审美大众化、经济层面的浪漫商品化以及传播技术层面的数字平台基础设施化，这些都在定义着我们时代的文化与文艺特点。

威廉斯在20世纪70年代对重要而又复杂的"文化"这一概念的挑战，便在于将人类学意义上的文化观取代了审美意义上的文化观。他将文化再定义为"生活的总体方式"（whole way of life），也即我们要研究的不仅是文化人造物（artefact）的价值，而是创造出这些人造物的生活和人类经验。进一步地，威廉斯在多本著作中阐述并最终在《马克思主义与文学》一书中集中表达了自己所形成的"文化唯物主义"的立场，也即"一种在历史唯物主义语境中强调文化与文学的物质生产之特殊性的理论"[*]。"文化唯物主义"的立场，将文化视作一个社会和物质生产过程，并视作对物质生产方式的社会使用，强调其社会过程，形成一种关于语言、传播和意识的唯物主义理论。本书即是从这样的立场出发研究浪漫剧，遵循着威廉斯对"物质生产方式"的理解——包括从作为物质的"实践意识"的语言到特定的写作技术和写作形式，再到传播系统。同时，我们也将浪

[*] 雷蒙德·威廉斯，2008，《马克思主义与文学》，王尔勃，周莉译，郑州：河南大学出版社。

漫剧及其观看所引发的在社会公开平台上的对性别关系以及女性社会处境的讨论,看作是吉登斯意义上的"生活政治"的先驱。

我们在研究中发现,浪漫剧的生产方尝试洞察当下特定政治经济结构下的社会焦虑,以及这种社会焦虑给普通人的爱情观、婚恋观和两性关系带来的影响,再将观众因此形成的对情感关系中另一方的审美偏好,与新的视听审美结合起来。这一运作逻辑正是将观众的"怕与爱"化为可供选择的商品。这种商品包括理想男性、理想女性、理想爱情与理想两性关系。大量的浪漫商品供应让观众感到一种前所未有的"自由"——什么类型的完美异性都可以看到,什么审美偏好都能得到满足,只要不断刷剧,就拥有了无数"电子"男友或女友。"电子"男友或女友在屏幕上被要求优秀,被要求忠贞,而观众可以通过观剧来获得快乐和梦想实现的感觉。

但研究也揭示出,观众不仅是在消费文化商品,经由这样的消费,他们也在思考、讨论和实践着吉登斯意义上的"纯粹关系",也即现代社会中不受外在因素或道德规范约束,而是根据自己的喜好、需求和期望主动选择并建立的关系,这种关系注重双方的满足和成长,导向平等的两性观。

很多人认为浪漫剧的观众主要是女性,因此不关男性的事。但事实上,我们的研究揭示出,浪漫剧观众中男女性别比例大致为3:7。从比例而言,浪漫剧的男观众远低于女观众;但就观看浪漫剧的男观众总数量而言,又是巨大的。

退一万步讲,即便浪漫剧只影响女观众对待爱情与婚恋的观点、态度和行为,也绝不意味着社会中的男性便可置身事外。

男性从小生活的家庭中，母亲承担了大量家务后的情绪波动、母亲对父亲作为伴侣的期待、母亲与父亲的相处方式，都是家庭中影响孩子成长的重要因素。当男性长大成人，渴望获得爱情时，他喜欢的人如何看待两性关系、对他有何性别期待，直接影响他是否有机会走入婚姻。而当男性成为丈夫、成为父亲，他在婚姻家庭中应该扮演怎样的角色，承担怎样的责任义务，是家庭是否能获得幸福的关键因素，也始终是在妻子的期待和要求中动态调整的。不论男性还是女性，生而为人，在我们一生中的每个环节，都无法避开对情感的追求，无法不思考爱情与婚姻的议题。

一花一世界，一叶一菩提。人们在浪漫剧中观看、憧憬和呼唤爱。浪漫剧的生产、叙事与消费，又折射着大千世界的光怪陆离，形塑着未来的万千可能。